室内装饰丛书

室内环境艺术设计

张福昌　主编

李泰山　编著

中国轻工业出版社

室内装饰丛书

室内环境艺术设计

张福昌　主编

李泰山　编著

中国轻工业出版社

图书在版编目(CIP)数据

室内环境艺术设计/李泰山编著.—北京:中国轻工业出版社,
2001.10

(室内装饰丛书)

ISBN 7 - 5019 - 3391 - X

I.室… II.李… III.室内装饰—建筑设计

IV. TU238

中国版本图书馆 CIP 数据核字(2001)第 064335 号

责任编辑:李宗良

策划编辑:李宗良　责任终审:孟寿萱　封面设计:何思玮　朝　辉

责任监印:崔　科　责任校对:方　敏　版式设计:陈伟良　傅锦波

出版发行:中国轻工业出版社　　(北京东长安街 6 号,邮编:100740)

网　　　址:http://www.chlip.com.cn

联系电话:010 - 65241695

印　　刷:三河市宏达印刷有限公司

经　　销:各地新华书店

版　　次:2001 年 10 月第 1 版　 2001 年 10 月第 1 次印刷

开　　本:889×1194　 1/16　 印张:11.5

字　　数:368 千字　　　　 印数:1—5000

书　　号:ISBN 7 - 5019 - 3391 - X/J·184

定　　价:30.00 元

《室内装饰丛书》编委会名单

序

在中国室内装饰协会成立十周年之际,《室内装饰丛书》问世了,我对"丛书"的出版表示热烈的祝贺!

党的十一届三中全会以来,随着我国改革开放的深入发展,城乡人民生活水平的不断提高,我国的室内装饰行业很快成了热门的产业。"九五"期间,住宅产业已列为国家支柱产业,成为新的经济增长点。国家"安居工程"的实施,将会带动一大批相关行业的发展,其中室内装饰业占有相当重要的地位。室内装饰业的发展,又会促进家电、家具、灯具、卫生洁具、厨房设备、日用五金、塑料制品、床上用品、工艺美术等众多轻工行业和产品的发展。因此,室内装饰是一个很有发展前途并在室内用品发展中起着龙头作用的行业。

室内装饰是个新兴行业,各方面工作都有待加强与完善。不仅要进一步提高对行业重要性的认识,加强行业管理,增强室内装饰用品的配套能力,抓好技术开发和技术更新,更重要的还要抓好设计,抓好队伍建设。目前,绝大部分室内装饰单位没有专业设计人员或由转行人员担任设计,受过系统训练的人才缺乏。这就直接影响着室内装饰的水平和效果,严重制约着行业的健康发展。解决这个问题的根本途径是抓好教育。但是,光靠正规院校按常规来培养专业人才,已无法满足行业迅速发展的需要。因此,迅速普及室内装饰知识,造就一支群众性的设计队伍,已是当务之急。在此情况下,由无锡轻工大学设计学院院长张福昌教授主编的《室内装饰丛书》的出版,无疑会起到积极的作用。

我作为中国轻工总会室内装饰行业管理办公室主任(兼)和中国室内装饰协会名誉理事长,对参加"丛书"编辑出版工作的同志付出的辛勤劳动,表示衷心感谢!希望通过"丛书"的出版,进一步普及室内装饰知识,让全社会都关心和支持室内装饰行业的发展,使室内装饰行业为提高我国城乡人民的生活质量,做出应有的贡献。

傅立民

1997年4月

前　言

衣、食、住、行是人类生活最基本、最重要的组成部分。当人们在解决温饱之后，便是讲究衣着，紧接着是追求室内装饰。我国室内装饰行业正是随着改革开放的不断深入发展，人民生活水平不断提高而迅速发展起来的。十多年来，室内装饰行业从无到有、从小到大，发展成为有近4万家大、中、小层次齐全的、有数百万人、年产值1000亿元的大行业；由初期以进口室内用品为主逐步形成国内配套成龙；由初期外资或合资企业承包高档工程到基本上国内可以独立承包大型工程；由初期以宾馆、饭店、商店、写字楼为主逐步进到千家万户；由过去盲目追求西方的豪华，逐步讲究室内设计的科学合理和更多地追求室内的文化品位……总之，室内装饰已成为热门话题、热门职业和我国近年来新的国民经济增长点。

科学技术的进步使人类生活从自然条件的制约中解放出来，经济的发展，自然条件的不同，灿烂的传统文化和巨大的消费市场，为我国室内装饰行业的发展展现了广阔的前景。在今后的10～15年间，建筑将作为支柱产业之一来发展，这必将使我国室内装饰行业进入新的历史时期。可以预见：室内装饰将是我国人民生活中继改革开放前的手表、自行车、缝纫机三大件和改革开放之后普及家电以来的第三次消费革命热潮。随着改革开放的深入发展和市场的日趋国际化，伴随着国外室内用品的大量涌入，欧美的生活方式，室内装饰样式、设施，消费观念也随之进入我国城乡千家万户。所有这些，在丰富我国人民的物质生活和精神生活的同时，也对我国传统文化产生强大的冲击。毫无批判地盲目抄袭国外的室内装饰样式，照搬国外的室内设施，有的还把住宅室内搞成像宾馆饭店甚至与酒吧舞厅的室内一样来显示高贵、豪华、富有，这类全盘"西化"和中不中、洋不洋的不伦不类的例子到处可见。

历史事实告诉我们，任何国家、地区的室内装饰风格的形成与当地的自然条件、气候等有着密切关系。例如：强烈的日照和干燥的风土形成了欧洲南部的生活方式和建筑室内风格，一年中大半时间为阴冷气候的北欧以及多湿的日本也形成了各具特色的生活方式和建筑室内样式，我国北京的四合院、江南人字形屋顶的白粉墙民居、云南的竹楼、福建的圆形土楼……所有这些，都是在特定的环境、气候影响下逐步形成独特的风格和传统居住文化的。因此，盲目模仿国外的生活方式和装饰风格是值得反思的。在国外，像日本等一些经济发达的国家，开始也是把欧美的生活方式作为追求的目标，但随着生活质量的提高，人们又在恢复适合于本国国情的生活方式和恢复本民族特色的风格。

十多年来，随着室内装饰行业的迅速发展，人才奇缺，因而室内设计专业如雨后春笋般地在祖国各地兴起，室内装饰的图书资料也成为热销书。但是，

缺乏适合于专业教学、自学、培训的系统成套的教材和参考书。目前，绝大多数室内装饰单位缺乏设计人才，不少设计人员又大多从工艺美术等专业转来，缺乏系统的学习和训练。在一个时期内，我国三星级以上宾馆大部分由外商来承包，大量外汇外流，给国家造成巨大的经济损失。加上不少装饰单位队伍素质差、管理不严，因而经济纠纷和消费者投诉现象比例较高。

为了进一步提高人们的生活质量，促进室内装饰产业的健康发展，普及室内装饰设计知识十分重要。为迎接中国室内装饰协会成立十周年，我们从1995 年起，积极准备出版《室内装饰丛书》，从国情和行业特点出发，在吸收国外最新成果的基础上，出版 10 种 11 册。在编写时，我们考虑了以下几个问题：

1.“丛书”的选题参照国际上室内设计学科的四大支柱内容(即：①历史和理论，②室内规划设计，③建筑，④室内要素)和两个次支柱内容(即：⑤室内陈设，⑥加工技术)，以本行业目前最基本而又重要的实务知识技能为前提，选定《室内设计艺术基础》、《室内设计初步》、《室内设计表现技法》、《室内设计制图技法》、《室内设计与人类工程学》、《室内家具设计》、《室内陈设与绿化》、《室内装饰材料与构造》、《室内空间规划与设计》(上、下)以及《室内设计效果图技法教程》。建筑已是十分成熟的学科，论著也很多，而室内设计在国际上历史较短，这一学科的理论和方法论体系尚未形成，还有待今后的探索和努力，因而暂不列入选题。

2. 本“丛书”主要根据室内设计专业教学大纲计划要求和本行业需要而编写的。主要对象为从事室内装饰专业的学生和从事本行业设计、技术、管理的人员以及广大业余爱好者。

3.“丛书”以知识性、科学性和实用性为主，考虑到专业的特点，尽量采用较多图例，以利于加深理解。

4. 室内装饰是内容广泛、实践性很强的行业，必须通过实践才能真正掌握。学习一定要理论联系实际，要从具体情况出发，切不可盲目照搬资料。

“丛书”的作者都是在高等院校从事本专业教学实践十年以上的教师，具有较丰富的专业教学和实践经验。为确保“丛书”质量，我们还聘请中国科学院院士、中国建筑设计大师齐康教授，日本著名的建筑、室内、人体工学专家小原二郎教授为顾问。每本书的内容都经编委会讨论修改，每本书都安排主审。我们希望“丛书”能先解燃眉之急，也希望“丛书”能成为广大读者的良师益友，对提高生活质量和业务水平有所裨益。

在国际学术界，室内设计还只能算是年轻的学科，尚未形成独立的体系；在我国历史更短，与发达国家相比还有相当的差距。国际上已由室内装饰改用室内设计，这不是简单的文字更换，而是行业的内涵和外延的变化。艺术在

室内设计中是必要的条件，但不是充分的条件。室内设计是个多学科交叉的领域，必须同时满足人们的物质与精神、生理与心理的需求，因而室内设计不只是为了美化生活，而在于全面提高人们的生活质量。从国情出发，走中国自己发展室内设计的道路，创造适合中国人民生活方式、有中国特色的室内设计风格和文化，是我们中国设计人员光荣的历史使命。我们希望"丛书"能起到抛砖引玉的作用。

这套"丛书"的出版是与中国轻工总会、中国室内装饰协会和中国轻工业出版社领导的关心和支持分不开的。傅立民副会长为"丛书"作序，龚权理事长亲自出席编委会议，并对选题、编著、出版发行作了许多具体的指示。中国轻工业出版社赵济清社长、杜文勇总编辑亲自担任顾问，关心编辑出版，并决定作为中国轻工业出版社重点图书出版发行。中国轻工业出版社李宗良同志更是为"丛书"积极策划。所有这些，都为"丛书"的出版提供了重要的条件。在这里，我们全体编委向所有关心、支持、帮助"丛书"出版的领导、专家表示最衷心的感谢！

由于"丛书"作者大多是单位学术骨干和学科带头人，都是从百忙中挤出时间写作，又缺乏经验，遗漏及缺点难免，敬请广大读者多提宝贵意见。

张福昌

编者的话

　　室内环境艺术设计是一门综合性设计学科。它涉及艺术、技术、经济等社会科学与自然科学的许多门类。它是建筑设计的延续，是为了人们室内生活的需要，以人为本而进行的创造性设计工作。

　　就环境艺术设计而言，它包括了自然环境、人工环境、社会环境在内的全部环境概念，而建立在此环境概念之上的现代艺术设计统称为环境艺术设计。本书仅就建筑室内环境艺术设计相关的内容作概念性探讨论述。

　　近年来，国内室内环境艺术设计专业的教学和设计工程实践已取得令人欣慰的成绩，但是要使环境艺术设计成为更系统、更完善、更科学的学科，还需全社会的长久努力。作者在环境艺术设计专业教学和环境艺术设计工程实践中积累了一定的经验和教训，希望能在本书中有所反映，有所总结。

　　作者期望用较简练的文字篇幅来概括较复杂的专业课题，并在文中穿插较多的室内环境艺术设计的作品照片，力求图文并茂，适合不同读者的需要。

　　本书受到作者的导师中央美术学院张宝玮、韩光煦教授的指导，在此深表感激。

<div style="text-align:right">广州美术学院　李泰山</div>

目　录

第六章　室内环境艺术设计工程预算

第七章　室内效果图

第八章　室内家具设计

第九章　室内照明设计

第十章　室内装饰与摆设

第十一章　旅馆室内设计

第十二章　餐厅室内设计

第十三章　舞厅室内设计

第十四章　商场室内设计

第十五章　办公室室内设计

第十六章　住宅室内设计

第一章
室内环境艺术
设计概论

第一节 室内环境艺术设计的概念

一、室内环境艺术设计的定义

环境，是指独立于人们以外的客观条件。它包括：自然环境——阳光、空气、山水、土石、花草等；人工环境——城市、建筑、室内。

实质上讲，"环境"是一种空间，包括光线、形状、设备、空调，构成与人的各种关系。"设计"是处理人的生理、心理与环境关系问题。单纯的"美化"并不解决人在特殊环境下的生理需求及环境对人的特定限制。因此，设计实质上是研究和处理人与物的各种关系。即：

人—材料　　　人—造型　　　人—声音
人—色彩　　　人—光线　　　人—经济
人—地位　　　人—生活习惯　……

由此可见，室内环境艺术设计就是运用艺术和技术的手段，依据现代人的生活特质，创造出符合人们生活、生产需求，符合人们生理和心理要求的室内环境。它是为了人们室内生活的需要而去创造、组织理想生活时空的环境设计。它是建筑设计从整体到局部，从室外到室内的"景象化"——"物质化"的过程。因此，它是建筑设计的延续，是建筑空间概念深化的体现。它是一项涉及多学科、多工种、多内容的混合性设计。如图1-1。

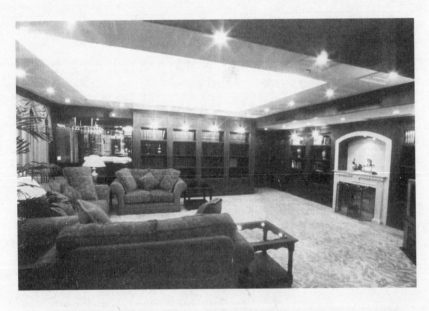

图1-1　北京中关村科技公司会馆
设计：李泰山

二、室内环境艺术设计与室内装修、装饰、装潢、布置的区别

（一）室内装修

室内装修属于装饰艺术性质，它受被装饰物具有的特征所制约。第二次世界大战前，还没有室内设计学科，所以，装修以装饰为主，内容为植物、

动物、几何图案、风景、人物、故事等。功能主义曾在摒弃繁琐装饰的同时，也摒弃了装修，使建筑的内外均直接暴露混凝土、砖石、木材等结构材料。20 世纪后期又开始重视装饰——装修。

（1）装修特点　是与该建筑物相协调一致的，是象征性的而不是写实的，是有机的而不是各不相干的。

（2）装修内容　是从总效果、空间、质感、色彩、光影、图案形象，建筑的物理，构造施工等方面进行选择和设计。如图 1-2。

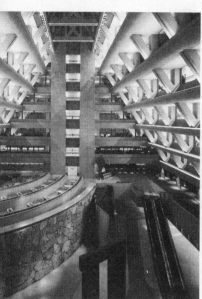

图 1-2　旅馆大堂

（3）装修要点　要与建筑物特定要求相协调一致，以达到有机的统一。艺术格调要高雅、忌俗，并符合该空间特定要求。对土建方面所既定的空间，要进行调整，在空间形象、空间比例尺度、空间延伸、空间指向、空间序列上，加上特定为空间特征，以满足使用与审美功能。要充分利用材料的质感，质地美是真正的美，而且质感还能加强艺术表现力。材质不同，给人的感受也不同。

粗质——吸光（光感柔和）　　　　大空间——宜粗

细质——精滑（光亮）　　　　　　小空间——宜细

（4）装修色彩　形状是物体的基础，色彩从属于形式和材料。色彩对视觉有强烈的感染力、表现力。色彩效果包括生理、心理、物理三方面效应。所以说，色彩是一种效果显著、工艺简单、成本经济的装饰手段。如图 1-3。

确定室内环境基调，创造室内典雅气氛主要靠色彩，其一般规律是：

① 室内以低纯度为主。

② 避免两种色彩在面积上、纯度上完全对等。这样才能达到协调，且有主次。

③ 局部面积（地面、部分墙面），可作高纯度处理，家具可作对比色处理。

（5）装修光影　利用照明及光影（光影——不花钱的建材）。

对隐私性、安静性空间，宜采用暗淡光，以达到若隐若现的效果。对热闹、公共性空间，需明亮灯光，并利用天窗与窗格相间，增加自然光，以达到光影变化。如图 1-4。

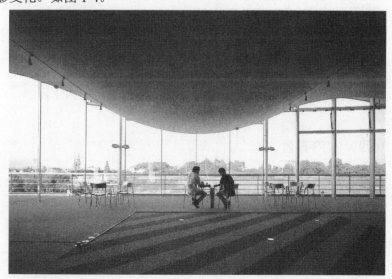

图 1-3　旅馆休闲一角

（二）室内装饰

装饰（decoration）是指纯感觉因素安排；室内装饰是指建筑内部固定的表面装饰和可以移动的布置所共同创造的整体效果，例如：门窗、墙壁、天花板等固定装饰和家具、帘幔、地毯、灯饰器皿等可移动的布置和装饰。如图 1-5。

（1）装饰设计　以美化手段满足和调和人们的视觉需要，丰富生活乐趣，创造美的意境。

（2）装饰要点　固定表面装饰与布置这两部分均要服从整体设计的要求，受设计母题的制约。无主调，繁杂冗乱为最忌，应达到"繁而不烦，艳而不厌"。室内装饰是一种使生活空间变为生动和舒适的艺术。通过设计可使空间更具美观、实用和富有个性的美。

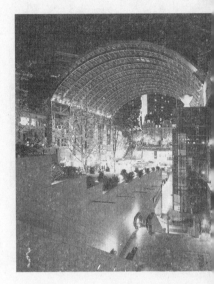

图 1-4　公共空间的光影艺术

（3）美感要点　美感要点大体有以下四种：

鲜明的环境意识——属有感、安全感。

严密的环境条件——隐私性、宁静感。

优美的空间形式——调剂精神、陶冶心性。

独特的空间品质——表现个性、提升灵性。

（4）装饰类型　装饰类型大体可分为以下四种：

① 自我满足的装饰——以自我为中心，不考虑装饰的形式主义条件。它是指绘画艺术和装饰设计不分的浑厚表现。

② 自我主张的装饰——以自己的装饰意识作积极的表达，是属于有个性的表现。

③ 制约的装饰——受色彩、形态、材质、功能等条件制约，将自己的意念适应于制约关系的装饰设计。

④ 为他人主张的装饰——非个人的工作，而是为大众和社会服务的。因而装饰设计是客观的，是为满足多数人共通感受而设计。

（5）装饰的重点　装饰的重点为确立空间中心的交会点。

① 用图案或弧线改变棱角。

② 用图案或棱角改变弧线。

③ 用质感、色彩、明暗、家具、挂画、镜面等图案来改变空间关系。

（三）室内装潢

室内装潢指室内行业中，专营窗帘、地毯、墙纸等室内工程的行业或施工内容。

（四）室内布置

室内布置专指室内陈设部分的选择和安排。

总之，室内装修、装饰、布置、装潢，只是室内设计的手段和部分工作。室内设计不单纯是满足视觉要求，而是综合运用技术与艺术手段组织理想的室内环境。

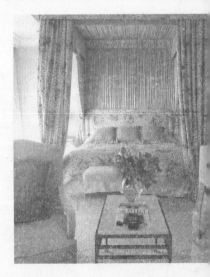

图 1-5　旅馆客房装饰

三、室内设计要素

功能——使用功能、审美功能、象征功能（名牌意识）。

技术——技术可行性、结构、材料。

生产——便于生产、原材料、加工质量。

美学——技术美（包括材质、精度、工业特色）。
　　　　风格与时尚（包括方角、后现代、高科技）。

四、室内设计目标

改善室内环境的物质条件，以提高物界生活水准、增进室内环境的精神品质，从而发挥灵界生活价值。包括：

物质水准——实用性是加强室内效率的惟一途径。例如：空间计划、家具陈设、贮藏、采光、通风以及人力、物力、财力的经济性因素。室内一切物质设备，必须精密预算，才能保持长期价值，发挥财力资源的最大效益。如图 1-6。

精神品质——包括艺术性、个性、精神性，个性法则，心理平衡、情感抒解、心智发展。

艺术性——是指形式原理、形式要素，即造型、色彩、光线、材质等，必须在美学原理的规范之下，以达到取悦感官、鼓舞精神的作用。如图 1-7。

个别性——是指性格形态、学识教养深度，各有不同形式，反映不同格调，满足和表现个体与群体。

个性因素——是指个性、偏好、生活方式、起居习惯及劳动工作性质等的群体结构意识。

总之，必须发挥有限的物质条件，以创造无穷的精神价值。当今，随着物质崇拜的风行，人们生活环境的品质已逐渐陷于庸俗颓废的非人性渊薮，出现生态破坏、人口危机、能源短缺。我们应以冷静的理性方法和含蓄的表现态度，充分发挥物质、精神的效用，创造良好的人性环境。

图 1-6　旅馆休闲廊

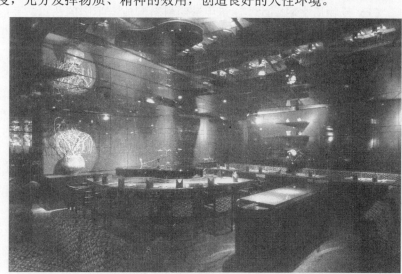

图 1-7　娱乐酒吧厅

五、室内设计内涵

室内设计是集现代生活的、居住的、心理的、视觉的各因素，作理性创造，从而使人类在各因素方面得到满足，增进人生意义。

（一）室内设计的生活因素

（1）生活空间由个人、家属、社会、工作诸方面构成。而新的生活方式又改变了生活空间及生活设施。室内设计的核心，在于计划生活、设计生活，并提高人类文明的水准，改善人们的生活方式。生活方式内容丰富，包含群体组织、社会制度、人际关系、伦理道德等。

（2）居住因素包括：环境、建筑、设备、家具等构成的空间结构和生活机能。

（3）环境与建筑影响着以下几个方面。

① 个人居住的"私人活动"。

② 群体居住的"公共行为"。

③ 比邻居住的"和睦关系"。

④ 人与自然的"和谐境界"——天人合一，室内外贯通。

（4）设备与家具是为了解决衣、食、住、行、育、乐六种生活基本机能。

以上几方面的高度统一，将会大大改变室内设计的本质。

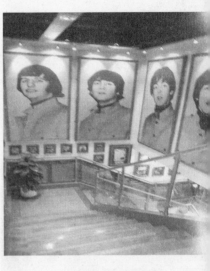

图 1-8　酒吧楼梯

（二）室内设计的心理因素

精神生活与物质生活的某一方面有偏差就不能平衡发展，这种生活将导致不正常的发展，甚至发生不幸事件。

单纯讲究物质生活会导致生活的不良发展。20 世纪 60 年代，嬉皮士（Hippie）主义哲学产生。嬉皮士的反物质文明，漠视物质生活；远离住家、都市，寻找原始居住空间和个性生活方式，认为都市建筑是丑陋的，头脑里无世间尘物，大大影响了室内设计。如图 1-8。

嬉皮士在建筑室内的影响有：

（1）反物质文明。此类建筑用透明材料制成一半圆的凸罩，使居住者适应强烈的大陆气候。各房间设于地平线之下，中央是客厅，卧室设于地洞中。

（2）新艺术形式加上迷幻形式，创造出幻觉艺术。此类室内墙、天顶、家具等的造型，大多是流动的曲线，且采用各种神秘的刺激色彩。如图 1-9 和图 1-10。

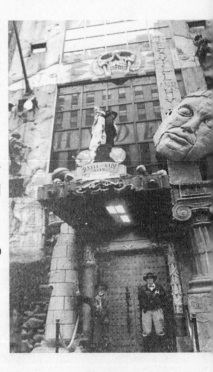

图 1-9　娱乐厅入口

图 1-10　娱乐厅酒吧

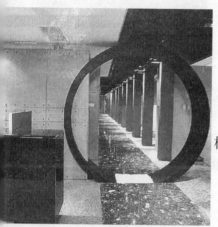

图 1-11　办公室过道

（三）室内设计的视觉因素

（1）视觉传达房屋隔间计划、大小比例、起居流动线、家具造型。

（2）视觉设计色彩调配、图案装饰、编织纹理，视觉因素与心理因素构成因果关系。

第二节　室内环境艺术设计的内容

室内设计包括环境设计（空间计划、环境设备、照明、建材、家具）、装饰设计（色彩设计、器物造型、图案编辑）。

一、室内空间计划

（一）空间功能与空间组织

（1）室内空间计划（物理与心理空间）　室内空间的大小和形状要适于家具布置，方便实用并节省空间，科学地创造良好的声、光、气候等物理环境。

（2）空间虚实　建筑外部重视体量组合，建筑内部强调空间关系和组合。如图 1-11。

（3）空间环境差别　外部与自然事物联系，内部与人工事物联系。

（4）空间视觉　空间形的限定，使视距、视角均有限定。

（5）空间形象　如图 1-12。

（6）贮存空间　嵌入式、壁橱、悬挂式。

（二）室内空间与结构

建筑造型与结构造型统一的观点已被广泛接受。这要充分利用结构造型美来作为空间形象构思的基础，使艺术融合于技术之中。设计师对空间与结构的认识包括：

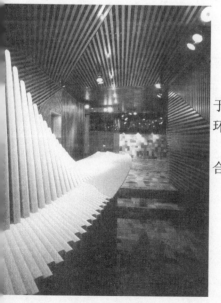

图 1-12　娱乐厅前厅

1．掌握各种结构知识

（1）墙柱承重的包括梁板结构、框架结构、大跨度结构（薄壳、悬索、空间网架）、悬挂结构（剪力墙、井筒）。

（2）不同材料结构、性能、类别，如砖石结构，木梁柱结构，钢与玻璃结构，装配或整体式钢筋混凝土结构等。

2．了解空间的分隔联系（第三次空间组织）

室内空间的组合，即根据不同的使用目的，对空间在垂直和水平方向进行各种各样的分隔和联系，以满足各种活动需求。它包括房间与房间，房间与走道、过厅之间，房间过厅和楼梯之间，室内与室外之间，房间内部空间等。

3．了解空间过渡与空间序列

（1）空间过渡包括静态空间与动态空间、直接过渡式与间接过渡式。

（2）空间序列即人的某一活动是在时空中体现一系列过程，静止只是相对和暂时的，这种活动过程有一定的规律性，或称行为模式。按照人们这种活动规律过程而安排室内空间次序，即形成空间序列。

二、室内人体工学

室内空间、装修、家具陈设等均为人使用，要满足人的各种需求，达到方便、舒适、合乎科学的目的，必须以人体为依据进行设计。如图 1-13。

（一）研究方法

用科学实验方法，如以摄影、压力计、心电图的方法，对人体进行生理计测、心理计测以研究人体的尺寸、姿势、动作、运动能力、生理机能、心理效应，对物理环境及社会环境的感受性等。

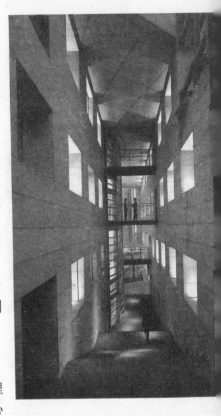

图 1-13　旅馆侧通道

（二）研究目标

（1）研究人所处的空间环境和人所使用操作的机具如何适于人的要求及数据。

（2）研究人体活动与空间条件之间的正确合理关系，以选取最高生活机能效率。

（3）从室内角度而言，通过对生理与心理的正确认识，使室内环境因素和空间设备能充分配合生活活动的需要，进而达到有效提高室内机能的目标。

（三）研究内容

（1）感觉器官　眼、耳、鼻、皮肤等。

（2）运动器官　骨骼、肌肉、肌腱等。

（3）人体尺度、活动能力、方式　坐卧、举手、迈步等。

（4）人与环境　温度、湿度、噪声、光线、气味、色彩等。

综上所述，室内人体工学包括两个主要问题：

（1）借助人体测量资料以建立"动作空间"的可行标准，作为空间计

划和活动设备的根据。

（2）凭借运动与感觉，生理和心理的研究资料，订立"环境条件"的可靠标准，作为环境设施的根据。

三、室内照明

（一）照明意义

就人的视觉来说，没有光也就没有一切。室内设计中，光不仅能满足人们视觉功能的需要，而且它还是一个重要的美学因素。如图 1-14。

（1）光可以形成空间、改变空间或破坏空间。

（2）光直接影响物体大小、形状、质地和色彩的感知。

（3）光还能影响细胞的再生产、激素产生、腺内分泌以及体温、身体活动、食物消耗等生活节奏。

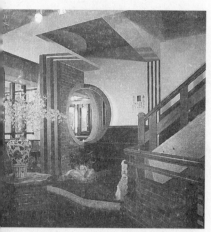

图 1-14　中餐厅楼梯口

（二）照明内容

（1）光源分析　人工光、自然光。

（2）照明分类　间接、直接、半间接、半直接。

（3）亮度控制　整体照明、局部照明、配合照明。

（4）艺术照明　气氛灯光。

（5）灯具种类　天花灯、壁灯、台灯。

四、室内建筑材料

现代建筑一般分为构架及装修两个相对独立的程序。建筑材料相应分为构架材料及装修材料，其核心技术发展的重点各不相同。

材料是构成设计本体不可或缺的实质，也是表现设计形式不可或缺的要件，但错用或滥用材料，将失去设计的生命。

任何材料皆具有特殊的潜能，亦具有必然的极限。倘若能正确地把握材料，必能创造出完美的室内机能与形式。否则，只是徒然浪费材料、污染环境。

设计材料科学是一门非常广博而难于精通的学问，即使用毕生精力也无法洞察全貌。原因是：

（1）自然材料种类繁多，人工材料日新月异，实非个人力量所能深通。

（2）材料结构奇巧莫测，材料的处理千变万化，更非个人智慧所能精研。

因此，必须从基本材料的研究着手，逐步扩展材料知识。

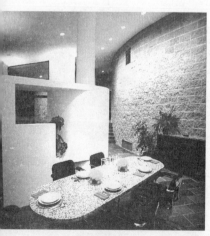

图 1-15　娱乐酒吧

（一）室内材料质感

材料本身的特殊属性与人为加工方式所共同表现在物表面的感觉。如图 1-15。材料质感的内容包括：粗犷与细腻，粗糙与光滑；温暖与寒冷，华丽与朴素；浑厚与柔软，刚劲与柔和；干湿与滑润，圆钝与尖锐；透明与不透明。

（二）室内材料品种

室内用材料有木材、石材、金属、陶瓷、玻璃、织物、塑料等。

（三）室内材料计划

室内材料计划是实现造型计划与色彩计划的根本措施，同时也是表现光线效果和材质效果的重要基础。直接关系到室内设计与制作的整体成败，并影响着生活机能和形式表现。室内材料计划内容包括：

1．自然材料计划

（1）感性自然材料计划　研究在不影响生活机能原则下，尽量发挥自然材料的特殊品质，并作感性形式处理的方式。

（2）理性自然材料计划　研究在不影响自然材料原则下，尽量将素材处理成合乎某种规律的单位，然后再给予理性组织的方式。如图 1-16。

2．人工材料计划

（1）理性的人工材料计划　充分应用人工材料在规格与品质上的特性，并给予理性处理的方式。

（2）感性人工材料计划　充分把握人工材料的品质与规格，然后给予适度感性表现的方式。

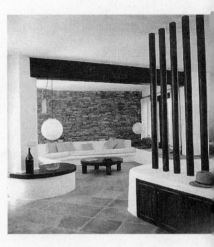

图 1-16　住宅起居室

（四）室内材料设计的目的

（1）创造理想的环境。

（2）使室内材料有灵活性，并不断更新。

（3）减轻建筑物自重。

（4）减少劳动力消耗、湿作业及现场作业。

如：使用高强质轻、高效能、复合化材料，从而简化施工、提高工业化生产，并配套组合成多系列、多色泽、多式样、多规格的型材，充分利用自然资源，使材料更便于使用和管理。

（五）室内材料的功能

（1）物质使用功能　密闭性、保护性……

（2）视觉、心理功能　形状因素、秩序组织……

五、家具设计

（一）意义

建筑室内效能，除取决于室内空间效果、建筑物理因素外，又取决于室内家具及其陈设的装点。

家具给建筑注入生命，家具是人们工作、学习、生活的最直接的必需物品之一。如图 1-17。

（二）人体工学与家具

"人体工学"是研究人所处的空间环境和人所操作的机具如何适用于人

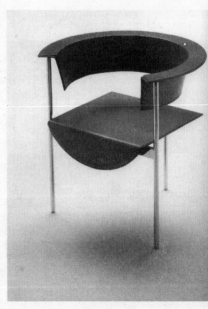

图 1-17　现代坐椅

的要求及数据。

建筑的室内空间，建筑部件、家具设备就是人在空间环境中所使用的机具。

1. 确定家具设计的标准原型

人体工学把人的工作、学习和生活的行为分解成各种生活姿势，得出生活姿势系列，再对生活姿势系列进行分类，得出生活姿势的各种类型。生活姿势的分类如下：

（1）立位　站立、伸立、搁立、靠立。

（2）坐位　蹲坐、平坐、靠坐、盘坐。

（3）蹲靠位　跪蹲、坐蹲、跪立。

（4）卧位　靠、躺、坐躺、仰躺、扶躺、卧躺、侧躺。

为适应生活姿态的不同，可按姿势的不同类型，划分不同的家具设计形式。这种设计定型化、标准化的方法，既满足功能上的要求，又便于大规模机械化生产，是家具设计的重要途径。如图1-18。

图1-18　娱乐酒吧

2. 确定家具设计的正确基准点

人体工学通过对坐位、立位、卧位的计测和分析，明确了家具设计应区分坐位、立位各不相同的基准点。正确选择基准点，是家具设计的基础。例如：确定桌面的高度，只能从桌面到座首结节点的距离为准，而不是桌面到地面的总高。

3. 确定家具设计的最优性能

过去，家具设计中功能方面的舒适度是个不定量概念，人体工学所计测的结果则是定量的数据，这给舒适度以最佳可能。如对人睡眠时进行肌电图、脑电波、体压分布、脉搏、呼吸、出汗、卧姿变化、翻身状况、疲劳感、人体下沉度的计测结果表明，人体睡眠时体感舒适度取决于人体的压力分布，合理的压力分布是：人体感觉敏锐部位承受压力能力小，感觉迟钝部位承受压力能力大。因而，软床垫的各个部位的弹力分配应是各不相同的，这就纠正了"软床垫各个部位的弹性完全一样"的说法。

4. 确定家具设计的最佳尺寸

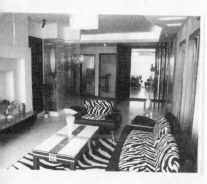

图1-19　起居室
设计：三原色装饰公司

为确定单人床的宽度，通过对脑电波和照相的测定记录，得出床宽与深睡、翻身的关系。当床宽50cm时，因受床的限制，翻身次数比床宽90cm时减少30%，而影响睡质。从而得出90~100cm的床宽为最佳尺寸。

六、室内设计的范围

（一）住宅室内设计

家庭——社会的组成单位。它具有特殊性质与不同的需求，创造生活个性的理想环境。

家庭形态——新生期（浪漫期），成长期（第二代人），再生期（第三代人）、晚年期。

家庭活动区域——群体区（起居室、餐厅、客厅），私人区（主卧室、女儿室、浴室），家务区（厨房、杂室）。如图1-19。

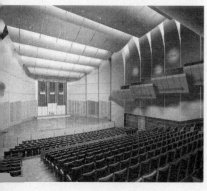

图1-20　剧院大厅

（二）社会性空间设计

社会性公共空间——旅馆、商场、剧院、电影院、歌舞厅、展览馆、体育场、游乐场等。如图1-20。

工作性公共空间——办公楼的办公室、会议室，工厂的车间，银行等。

第二章
室内环境艺术
设计流派风格

设计家、艺术家都是走在风格之前的，而只有评论家才走在风格后面，给予设计家的作品冠以"浪漫风格，现代风格"。所以，不是评论家引导设计者，也不要跟在评论家后面进行创作和设计。

研究流派的目的不是为了照搬某个流派的理论手法，而是研究产生流派的背景，分析利弊，揭示实质，并在比较、鉴别中，探讨室内设计的正确方法。

室内设计史与几门学术有相互依赖的关系，它是建立在建筑史之上，又和装饰艺术要素结合在一起的。而室内设计风格的成因是受不同时代、地域、社会制度、生活方式、文化、习俗、宗教及不同文明形式的相互影响的，因而才形成各种不同的风格形式。

第一节　中国传统风格

一、品质

庄严典雅的气度——礼教精神。如图 2-1。
潇洒飘逸的气质——深奥超脱自然精灵世界。

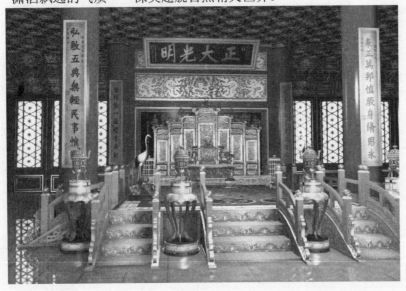

图 2-1　中国清代宫殿

二、特色

中国传统建筑，不论民舍和宫殿，均由若干个独立建筑物集合而成。如紫禁城、四合院等。见彩图 1。

（一）建筑三要素

（1）台基是整座建筑的基础。
（2）柱梁全部木构的骨架。
（3）屋顶（分原殿、歇山、悬山、硬山）。见彩图 2。

（二）室内主要装修程式

室内主要装修程式为框槛，为固定不动部分，它是安装格扇的架子，各有特点。

（1）中槛与下槛之间装门扇（可开启）。

（2）上槛与中槛之间装横披（固定）。

（3）门扇和横披都是格扇。

（4）横披中有"槅子"，是几何型为主的装修。

（三）室内色彩特点

室内色彩极为鲜明夺目（雕梁画柱），且各有特点。

（1）墙壁——宫殿、庙宇用红色，住宅用白色、灰色、本色。

（2）梁柱——上半部梁枋拱部分用青绿色调为主，下半部梁枋多用红色间或黑色。

（3）琉璃——宫殿、庙宇多用黄色，王府多用绿色，离宫别馆多用红、蓝、紫、黑色。

（四）室内彩画形式

（1）殿式彩画——装饰宫殿、庙宇为主。多用龙、凤、锦、旋子、西番莲、夔龙、菱花等程式化的象征图案。

（2）苏式彩画——题材广泛，较为写实，多用仙人、鹤、蝙蝠、鹿、蝶、蛤蟆、莲花、牡丹、佛手、桃子等动植物。

其中"龙锦枋心"以梁枋为主。

枋心——中段，彩画中心（引龙）。

扎头——左右两段（坐龙）。

藻头——扎头与枋心之间（降龙）。

（五）室内布局方法

从结构和装饰来看，均表现端庄气度、华丽文采。

（1）对称均衡布局，在严格法律规范下追求堂正稳的效果，是传统礼教精神的反映。家具陈列、间架配置、字画玩器的陈列，均用对称法。

（2）含蓄高雅的境界，通过字画、玩器、借景等方式创造清雅境界。

第二节　西洋传统风格

一、古埃及、古希腊

图2-2　埃及狮身人面像

西洋传统风格是指公元前650年—公元前30年。如狮身人面像，"斯芬克司"奇特笑容，造型严格的"正面律"。如图2-2。装饰风格造型严肃、方正，多用动物、植物装饰。

金字塔——高146m，由230万块大石组构成，其中最重石块达2.5吨，造型方正。

柱式——可用于宗教、非宗教建筑的细部。如图 2-3。

山形墙——筑于长方形建筑两端，呈扁平三角形，墙面用神话雕饰。如图 2-4。

二、古罗马装饰风格

罗马装饰风格是指公元前 753 年—公元 365 年。这种风格反映出追求奢侈生活的欲望，气势宏伟。

公元 79 年 8 月末，维苏威火山爆发，把罗马附近的庞贝城埋在熔岩之下，1700 年后被发掘出来，并发现住宅中有自来水、暖气设备，连洗手池都饰有大理石雕像，到处都有色彩明艳的壁画。奥古斯都大帝说："要把砖造的罗马城变成大理石的都城。"其造型装饰特色如下：

（1）窟窿构造法　雄浑的圆拱、圆顶（稳健宏伟）。

（2）半圆柱、半方柱　被用作墙面装饰。

（3）装饰图案　狮爪、人面狮身、方形石像柱、茛苕。

古罗马的痕迹至今仍留下影响。如人民大会堂、毛主席纪念堂。

图 2-3　罗马斗兽场

三、中世纪装饰风格

从古罗马帝国衰亡到文艺复兴"黑暗"的一千年，实行禁欲，认为把室内装饰得漂亮，会成为魔鬼淫乐之地。

（一）拜占庭风格

这是中世纪前期的装饰风格，它是东方装饰设计的代表，但所用的古代艺术传统被中断，大批古代艺术作为异教邪物被焚毁，代表作如意大利斜塔旁的"比萨教堂"。其装饰特点为：

（1）方基圆顶结构为主，几何形碎锦砖装饰，墙面在庄严中带纤细的效果，装饰程式化，几何图案。

（2）丝织业兴盛，室内大量用衬垫、壁挂、帷幔。

图 2-4　山形墙柱式

（二）哥特风格

这是中世纪后期的装饰风格。14 世纪中叶盛行于整个欧洲国家。如巴黎圣母院、米兰教堂。前者墙面大；后者除了窗，几乎无墙。像镂空的象牙雕刻，建筑失去了重量，飘渺虚幻，向往天堂。如图 2-5。装饰特点为：

（1）尖顶、尖拱、直线为主，细部灵巧、高耸、轻盈。

（2）尖拱中窗格、花饰、碎锦波动，花叶雕刻柱头，具有浓厚的神秘色彩。

（3）瑰丽的垂直线显现出飞腾超脱的境界。

（4）家具。以哥特式尖拱、窗格花饰为主，玲珑华美，纤细高贵。

图 2-5　油画哥特风格教堂

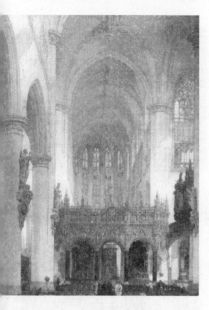

图 2-6　文艺复兴时期教堂

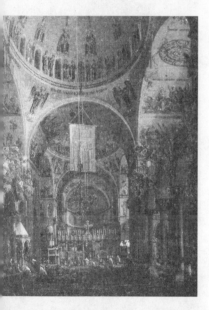

图 2-7　浪漫风格教堂

图 2-8　巴洛克风格教堂

四、文艺复兴风格

文艺复兴风格盛行于 15 世纪初至 16 世纪，以意大利为中心展开对古代希腊、罗马文化的复兴运动（长达 200 年热潮），德国马丁·路德、法国加尔文在宗教上改革成立新教。其特点为：

（1）由中世纪以"神"为中心的桎梏中解脱，转而研究以"人"为中心的古代文化。

（2）建筑、雕刻、绘画艺术自由发展，并日趋辉煌、成熟，以表现人的平等、欲望为主。

（3）建筑室内以古希腊、罗马风格为基础，加上东方和哥特式装饰，表现出庄重稳健；以神表人的壁画，如：在古代形式上，螺纹、菱藤、女体像柱、天使、怪兽等，有过分堆砌之弊。如图 2-6。

五、浪漫风格

18—19 世纪，为适应资产阶级各阶层对生活的奢侈需求，出现室内装饰豪华、形式繁琐的倾向。文艺复兴风格，经过 16 世纪末期逐渐蜕变为浪漫风格（凡尔赛宫）。其特点为：

（1）古典风格是理智的、静态的高雅感，构图清晰，造型单纯。

（2）浪漫风格是热情的、动态的抒情效果，构图眼花缭乱。如图 2-7。

浪漫风格又有前期的巴洛克风格和后期的洛可可风格。

（一）巴洛克风格

"巴洛克"葡文为 Baroquel。"巴洛克"字义为珍珠表面崎岖不平感。这种风格又分为法国巴洛克和英国巴洛克，其特点为：

1. 法国巴洛克（又称路易十四风格）

（1）空间　宫廷华厦，崇尚空间广大，装饰奢华。如图 2-8。

（2）墙面　室内墙面用大理石、石膏灰泥、雕刻墙板，并饰以华丽多彩的织物、花毯、油画。

（3）天花　高大的天花板用精致的模塑装饰。

（4）地面　宽广的地面以华贵地毯铺盖。

（5）家具　家具造型巨大、优美，多用檀木、花梨木、胡桃木精细雕制而成。

（6）靠椅　感觉豪华堂皇，椅背、扶手、椅腿都加以雕饰。优美的弯腿，结构圆润优雅。

（7）色彩　浓艳的家具、摆设与室内背景上大理石、金铜相互辉映，造就出极端豪华、壮丽的景色。

（8）卧室　上流社会常以大而豪华的寝室作炫耀地位、财富的主要形式。名媛贵妇多于日间盛装坐在华丽天盖上待客。

2. 英国巴洛克

（1）前期　威廉·玛莉风格，将胡桃木镶贴技术应用在家具装饰上，使英国家具趋于明快轻巧。

（2）后期　安妮皇后即位后，竭力提倡安适、优雅、亲切而和谐的设计形式。

这一时期的家具有以下特点。

① 线条单纯优美，结构合理实用；造型小巧玲珑，比例匀称优美。

② 靠椅和长榻用简洁的弯腿，西班牙式兽爪脚。

③ 椅背用蚌纹、狮首、假面雕刻装饰。

④ 色彩浓艳，深色天鹅绒、锦缎织物风格。

图 2-9　洛可可风格宫廷餐厅

（二）洛可可风格

洛可可（Rococo）为法文 Rocqille（岩石）和 Coquille（蚌壳）的复合，又称路易十五（1715—1774）风格，装饰特征如下：

（1）反映当时欢乐、温馨的女性化特质、纤巧和优美。彭巴杜夫人推崇布歇，画了许多裸身变态的画，如《猎神之浴》。

（2）是对路易十四许多正式的夸大的繁缛细节的不满，极其纤巧奢华，表现出皇室贵族奢侈、糜烂的生活。如图 2-9。

（3）住宅和家具形体大为缩小，灵巧而亲切。

（4）墙面废除半圆、半方柱装饰，改用花叶、飞禽、蚌纹、蜗卷等组成玲珑框档装饰。如图 2-10。

（5）家具雕刻精细豪华，精美绝伦。

（6）淡色调，加强了优美温柔的效果。

（7）背垫、坐垫以天鹅绒、锦缎、印花绸为材，夏天改用波纹绸椅套。

此后，英国、意大利、西班牙、美国均受其影响。

图 2-10　洛可可风格教堂

第三节　新古典风格

新古典风格又称反浪漫主义的新兴风格，它是 15 世纪的文艺复兴派第一次向古典艺术学习，17 世纪的"学院派"第二次学习古典艺术和 18 世纪下半叶人们第三次学习古典艺术后形成的新风格。

巴洛克、洛可可风格经过 18—19 世纪风靡的"狂飙式"室内形式，已挣脱结构性的正确规范而陷于极度怪诞荒谬的虚假绝境。在此情况下，"新古典、古典复活"运动便应运而生。如图 2-11。

当时，人们认为社会的许多弊病源于工业，因而提出回归自然的想法，室内设计出现了一些田园风味的堡塞风格，如英国议会大厦，从而形成了反浪漫主义的新兴风格。这就是新古典风格。这种新古典风格又分前、后期两类。

图 2-11　新古典风格教堂

一、前期新古典风格

法国 1748 年以古代废墟庞贝城所引起的罗马艺术热潮为基础，于 18 世纪末期促成庞贝式新古典风格，即路易十六式风格形成。日后传播至意大利、西班牙等国家。装饰特征为：

（1）废弃曲线结构和虚饰，设计重点在结构本体上，形体小且单纯。

（2）家具以长方形为主要结构，支架用刻有槽纹的方腿、直腿，形体由上而下逐渐缩小。

在英国，这种风格以罗勃·亚当为先导，后为赫巴怀特，谢拉顿。其装饰特征是：

（1）强调室内家具设计的绝对和谐。天花板、墙壁、地板、家具之摆设造型、色彩均以古典趣味作统一处理。

（2）椅背以盾形、心形、古瓶、竖琴形为主，具有强烈生动的古典效果。

二、后期新古典风格

2-12　"帝政式"新古典建筑

这种风格主要流行于法国大革命和拿破仑称帝后的法国，"帝政式"采用古典艺术方法鼓吹革命。如图 2-12。其中装饰特征是：

（1）法国大革命后，执政内阁风格取代了路易十六式，往昔优雅豪华的形式多被废弃。象征平等、自由、博爱的蓝、白、红三色成为流行时尚。

（2）拿破仑 1804 年称帝，浓厚罗马色彩的"帝政式"应运而生，古代的罗马权标图案变成最时髦的标志，矛、鹰等图案广为流行。

（3）家具设计多以古典造型为主，装饰图案以狮身人面怪兽和女体像柱为主，部分家具以木材模仿罗马石质、铜质家具外形。

流行装饰——战鼓形凳子、盔甲装饰的床，代表拿破仑姓氏的"N"字，多反映出强烈的战争气息。

在美国以邓肯·怀夫为代表，其家具线条优美，结构简洁，比例完美，造型以古典复古式为主体，加入鹰和星条图案装饰。

第四节　19 世纪的混乱风格

19 世纪，新古典主义在表面上为装饰设计主潮，实际上，只是一个诸式杂陈、极端混乱的"庸俗时期"。如有：

法国——"路易菲力普式"；

德国——"新洛可可式"、"拜德米亚式"；

英国——"维多利亚式"、"新文艺复兴式"。

多数风格皆模仿前期风格形式，毫无创意可言，包括"东方风格"、"中国风格"等，如英国的维多利亚风格（19 世纪混乱风格的代表）。其装饰特色为：

（1）当时工业发达，社会繁荣，中产阶级有足够财力进行室内装饰，但社会修养贫乏，造成极度奢华、艳俗的风气。

（2）室内是浓艳的色彩，雕饰繁杂的家具，款式众多的摆设，堆砌挤塞的空间，表面上炫耀了财富，但掩饰不住内在的贫乏，从而造成低俗、颓废的格调。

（3）当时"现代装饰设计主义"者威廉·莫里斯倡导"艺术工业运动"，也违反工业时代的机械精神，盲目提倡以中世纪艺术为基础的手工设计。表面看来似乎改变了设计的风格，但实际上却无助于现代风格的产生。

第五节 现 代 风 格

在 19 世纪，尽管机械工业发展令人惊异，而环境设计的复古逆潮却令人焦虑，现代设计运动开展得非常迟缓。如图 2-13。

图 2-13　现代风格法国现代
博览会建筑

一、各种设计运动

"风格运动"借助文字传播力量，推广了新兴观念和理想。

"包豪斯运动"仰赖学校教育方式，建立了现代设计基本理论和风格。

目标一致，致力于追求艺术与生活的结合、艺术与科学技术的统一，而形成现代风格的主流，创造出科学的"机能主义"、理性的"新造形主义"，设计特征为：

（1）强调"功能第一、形式第二"。

（2）注意新技术与新材料的应用。

（3）抛弃传统。

二、代表人物

1．格罗佩斯

格罗佩斯是现代风格理论奠基人之一，他反对复古，反对建筑采用传统式样。他指出：历史表明，美的观念随着思想技术的进步而改变。谁要是以为自己发现了"永恒的美"，他就会陷于模仿和停滞不前。真正传统是不断前进的产物。它的本质是动力不是静止，传统应推动人们不断前进。

2．勒·柯布西耶

勒·柯布西耶在其著作《走向新建筑》中提出现代住宅的定义："住宅是居住的机器。"他主张以工业化方法大规模建造房屋；主张以几何、数学方式进行设计，创造几何式的抽象形建筑。如图 2-14。

3．密斯·凡·德·罗

密斯·凡·德·罗也强调抛弃传统，追求时代精神。他认为："功能绝对第一，形式不是人们的工作目的，它只是结果。"

4．赖特

赖特反对"住宅是居住的机器"的主张，他认为建筑应与自然环境融为一体，不要形成与自然的生硬对比。其代表性作品为《有机建筑》。他的设计特点为：

（1）追求材料的新表现形式，讲究功能突出，通过许多作品体现其构成主义理论。

（2）按荷兰风格派主张，一切作品尽量简化为最简单的几何图形（有形式主义），少人情味。

（3）反对传统式样，讲求机械化批量化生产。

图 2-14　日本现代建筑

三、代表流派

（一）现代主义风格

20世纪50年代的现代主义风格具有新现代主义的以下特点：

（1）提倡室内设计家庭用品、工作与生活空间具有一种可移动性，呈现弹性特征。

（2）反对传统，主张可分可合的组合和轻快的设计风格，并主张室内空间有机分离与联系。

（二）加利福尼亚风格

加利福尼亚风格具有以下特点：

（1）平而悬撑起的屋顶，大片玻璃墙使内外空间变成有机的两部分。

（2）这类风格的建筑造成流动、弹性空间，从而要求家具压缩体积，并可组合（组合家具）。

（3）要求家庭用品减少到最低限度，并与整个室内设计有统一的风格。以工整的几何形为主，少许曲面变化为辅。

由比较可知，以上两种风格并无本质区别，它们均是功能第一，形式第二，都重视人体工学、经济原则。可以这样说，后者是前者的逻辑发展。其区别在于当代风格强调设计上的生动与有机结构，人情味比前者稍冷淡、生硬。

（三）流行派风格

风行于20世纪60年代的流行派风格有以下特色：

（1）当时经济繁荣，科技新突破，1969年登月成功，出现了太空热。大力宣传宇宙时代，按钮遥控成为时尚，连厨房也设计成像船内舱一样。各种橱柜、照明等皆成了仪表板式样。

（2）由于越南战争，使一部分青年成立反现政府组织、民权组织、新左派组织和黑豹党。另一部分青年感到现实世界幻灭，从而追求享乐、刺激、颓废——被称为嬉皮士、易皮士、"垮掉的一代"。

（3）这些青年人成为主要消费市场，他们要求刺激、新奇，口味更为现代化。他们认为：20世纪30—40年代的设计太严肃，刻板，50年代又过于工整、古怪、胆小。所以出现了用超现实派手法进行室内设计的现象。其特征是：

（1）奇形怪状，令人难以捉摸的空间形式。

（2）五光十色、跳跃变换的灯光。

（3）浓重的色彩、流动的线条、抽象的图案，把雕塑上色渲染。如图2-15。

（4）造型奇特的家具和设施。

（四）工业化风格

工业化风格出现于20世纪70—80年代。

图2-15 舞厅酒吧

1972 年，意大利提倡"新的家庭面貌"，认为：

（1）家具不是单件的、孤立的、死的产品，而是环境与空间的有机构成之一；厨房、卧室、卫生间等，都由可折叠组合的有机单元组成。

（2）有人称"20 世纪 70 年代的房间是办公室"，室内大量采用金属预制件成风（大量使用表面反光强的材料，重视灯光效果，使用色彩鲜艳的地毯）。把电视机、电冰箱、汽车、音响设计成电子仪表的式样，外表满布开关、旋钮、指示灯。家具纤细、轻薄，极尽装饰之能事。

（3）崇尚"机械"，把梁板结构、空间网架各种设备管道暴露于外，并染上红、绿、黄、蓝等色彩。1976 年巴黎建成的"蓬皮杜国际艺术文化中心"，其中现代艺术博物馆、公共情报图书馆、工业设计中心、音乐研究所的六层楼全部暴露结构、管道、设备、自动扶梯。如图 2-16。

图 2-16　办公楼通道

（五）后现代主义

20 世纪 80 年代，西方国家工业发展迅速，造成大量环境污染，世界各国受到原子战争威胁，加上不少国家尚有种族歧视，因而，人们追求回归大自然，而产生后现代流派。其设计特色为：

（1）强调装饰。

（2）追求浪漫情调，以致荒诞（各不相干事物连在一起）。

（3）追求复古。

（4）追求奇异、强烈色彩、感人的形式力量。如图 2-17。

图 2-17　娱乐西餐厅

第三章
室内色彩设计

第一节　室内色彩基础

　　色彩是装饰上最具实际意义的因素之一，许多装饰效果，都以色彩为先锋，并且，在相同外形的装饰品上处理不同的色彩时，即能达到不同的装饰效果。

　　人类对于色彩，大多是根据个人的色彩体验和偏好，但是没有一个人有其绝对选择可靠的色彩感觉，因为色彩感觉被控制在色彩的变化里。如何应用色彩来制造室内气氛和变化人们的情绪，则是室内色彩研究所要解决的问题。如图 3-1。

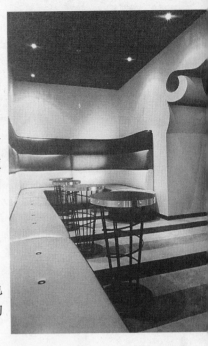

图 3-1　娱乐厅色彩

一、色彩的由来

　　视觉的主因基于光线，没有光线的地方，就没有视觉活动，也就没有色彩。光的性质决定于振幅（光量）与波长（色的特征及光量种类）。振幅的差异，决定明暗的区别。波长的差异，决定色相的差别。

二、色的三要素

　　色相——色的相貌（红或黄或蓝的色彩区分，区别色与色的名称）。
　　纯度——色的鲜、浊程度（色愈强，纯度就愈高）。
　　明度——色的明暗程度（光量）。

三、色彩与心理的关系

　　（1）由眼睛的视神经感应到色彩的作用，属生理学现象。但由视神经传达给脑部，经过思考后的反应成为心理上的感应。一般对这种反应多为无意识的潜在心理，不会有多大的外在表现，然而在不知不觉中，我们的情绪及行动，已被色彩所左右了。

　　（2）对于色彩的反应，最主要是由于我们对自然环境的现象所感受而得来的经验，以至形成对色彩的定型印象。

　　如：金黄色、红色——太阳　　蓝色——大海、天空　　绿色——原野、高山。这都是自然界给予人类在身心上的实际感受，使我们对色彩形成习惯性的心理状态。

图 3-2　彩度对比

四、色彩的个性

　　红色——激奋，刺激，适于娱乐场所、家具坐垫。
　　　　　　它与淡白、淡黄、赭石、金色调和，与绿产生对比。
　　　　　　它使人产生欲情、冲动、愤怒、惑乱感。
　　橙色——激奋，强烈温暖感，具有轻快感。
　　　　　　它与白色、黑色、棕色调和，与紫互相对比成补色。

它有活泼、热闹、庄严、温馨感，适用于走廊、厅堂。

黄色——快乐，舒适愉悦的暖色，阳光感，明度最高。

它与白色、浅赭石色、棕色调和，与紫色对比补色。需大量白色混调来减轻强度，才适合室内装饰，不能和过多的对比色接近，效果才佳。

绿色——和睦宁静，冷暖两色的中间色。

它与金黄、浅白调和，具有舒适安宁感。

它在亮色与淡灰色背景上，是极好的暖色系列的衬色，但也可造成紧张、恐怖感。

蓝色——凉快、清朗、柔顺、淡雅。

它与白色混调后，适于光线充足的房间配色。

紫色——神秘，半暖半冷，压抑感。

经明亮处理后，可达到舒适柔和感，形成尊贵豪华、脱俗的气氛。

图3-3　色相对比

五、对比的配色

配色的对比是以明度、彩度、色相补色、冷暖、面积组合色的方法，使其有明显的差异而产生清晰、明快甚至强烈的效果。

1. 明度对比

运用色彩本身所混合的白色或黑色而产生高低明度的色与色（亮与暗）相互配合所产生的效果。

2. 彩度对比

彩度是色彩的色味，色的深度，色的鲜浊程度。它是指色味较稀薄的弱色与色味较浓的强色间的对比。如图3-2。

3. 色彩对比

运用不同的色相所搭配出来的效果，可依彩度关系分为纯色色相对比与弱色色相对比。如图3-3，图3-4和图3-5。

4. 冷暖对比

运用冷色调与暖色调所配出的效果。需由一方作主角，另一方作配角，附属主色才能得到统一，整个性格才能明朗。如图3-6。

5. 面积对比

对二色以上的相对面积比例而言，面积对比是利用色彩面积大小变化的配色手法。

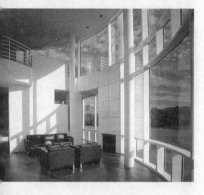

图3-4　色彩对比

六、调和的配色

配色的调和应采用有规律的统一、近似或均衡的方法，使色彩之间的搭配得到舒适的调和感。如：

（1）类似明度、类似彩度、类似色相的色彩搭配，有调和感。

（2）可根据对比的明度、对比的彩度、对比的色相、对比的补色、对比的面积、对比的冷暖，增、减其明度或彩度或面积，使之得到调和的效果。

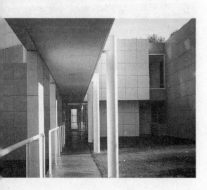

图3-5　建筑环境色彩

例如：①黑或红、橙、黄、绿等色宜小面积，形成单元组合要素；白、灰色可用大面积，形成空间背景。

②低彩度、高明度色宜用大面积，反之，用小面积。

第二节　室内色彩机能

色彩是室内形式的另一基本要素，它不仅是创造视觉形式的主要媒介，而且具有实际的机能作用。换句话说，室内色彩具有美学和机能的双重目标，一方面可以表现美感效果，另一方面可以加强环境效应。

一、室内色彩性格表现

色彩是一种具有象征意义的形式媒体，应用室内色彩以表现性格，实为最有效的途径。

在原则上，黄、橙、红和红紫等暖色，属于积极的色彩，具有明朗、热烈、欢愉等感觉。蓝绿、蓝和蓝紫等冷色，属于消极的色彩，具有安详、冷静与平和等感觉。而黄绿、绿和紫等中性色彩则具有较为中庸的性格。

同时，明度高的色彩坦率而活泼，明度低的色彩深沉而奥秘，彩度强的色彩炫耀而奢华，彩度弱的色彩含蓄而朴实。

室内色彩必须根据这些心理因素，最大限度地满足个人或群体对于色彩的偏爱，并反映家庭或其他团体的性格，进而充分把握室内使用人的性格特色，应用室内色彩给以积极的表现，使人人拥有性格鲜明的生活环境。

另一方面，还可应用色彩的模塑特性，以矫正性格上的错误倾向，或促进性格上的正常发展。然而，色彩的象征并无理论上的绝对性或必然性，除了必须根据观念、情感、想像力等概念因素，以及性别、年龄、职业、教育等实际因素以外，还必须注意时代的变化、地域性的差异等综合条件，方能在环境性格的表现上取得正面而积极的效果。如图3-7。

在原则上，室内曝光太强时，必须采用反射率较低的色彩，以缓和强烈光线对于视觉和心理上的双重刺激。反之，室内曝光太暗时，则需采用反射率较高的色彩，使室内光线效果得到适度的改善。

在曝光方向所引起的缺点方面，北面曝光虽然光线较为稳定，但常失于沉闷或阴暗，若采用明调暖色时，可以使室内光线趋向明快。南面曝光较为明亮，以采用明调中性色或冷色较为相宜。东面曝光造成上、下午的强烈光线变化，在原则上与曝光方向相对的墙面宜采用吸光率略高的色彩，而背光墙面则宜采用反射率较高的色彩，使室内光线得以调节。西面曝光所造成的光线变化的强烈，除采用东面曝光的相同原则外，必须酌情考虑色彩的反射率，并采用冷色调为宜，假如在东面或其他双面曝光相互干扰的情况下，同样可按实际需要，用不同的色彩反射率予以调节。如图3-8。

二、室内色彩与空间调整

色彩由于本身性质及其引起的错觉作用，对于室内设计具有面积或体积

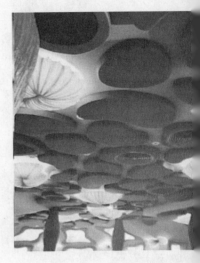

图 3-6　冷暖色对比

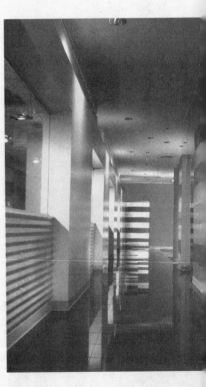

图 3-7　办公楼走廊

上的调整作用。假如室内空间产生过大过小，或太高太矮的不良现象时，可应用色彩给以适度调整。根据色彩的特性，明度高、彩度强和暖色相的色彩，皆具有前进性。与此相反，明度低、彩度弱和冷色相的色彩，皆具有后退性。

室内空间如果感觉过于宽广松散时，可采用具有前进性的色彩处理墙面，使室内空间获得较为紧凑亲切的效果；反之，室内空间如果感觉过于狭窄拥挤时，则应用具有后退性的色彩来处理墙面，使室内空间取得较为宽敞的效果。

同时，明度高、彩度强和暖色相皆属于具有膨胀性的色彩。与此相反，明度低、彩度弱和冷色相皆属于收缩性的色彩。

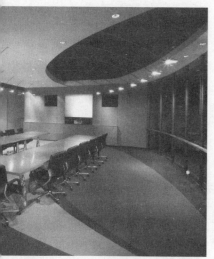

图 3-8 会议室

假如室内空间较为宽敞时，无论家具或陈设皆需采用膨胀性较大的色彩，使室内产生较为充实的感觉；假如空间较为狭窄时，家具和陈设则宜采用收缩性较大的色彩，使室内产生较为宽敞的感觉，同时，室内空间若较为宽广时，还可采用变化较多的色彩；若室内空间较为狭窄时，则需采用单纯而统一的色彩。

另一方面，色彩具有重量感。原则上讲，明度对于生理感具有决定性。明度大的，色彩较轻；明度小的，色彩较重。其次，明度、彩度高的，色彩较轻；明度彩度低的，色彩较重。同明度同彩度的暖色相较轻，而同明度同彩度的冷色相较重。此外，轻的色彩必然具有上浮感，重的色彩也必然具有下沉感。如图 3-9。

假如空间过高时，天花板可以采用略重的下沉性色彩，地板可以采用较轻的上浮性色彩，使高度得以调整。反之，假如空间过矮时，天花板必须采用较轻的上浮性色彩，地板则必须采用较重的下沉性色彩，使室内产生较高的感觉。同时，室内太矮时，无论天花板和地板的色彩都必须单纯；室内偏高时，则宜采用较富于变化的色彩。

三、室内色彩与配合

色彩对于活动情绪具有直接而强烈的影响。原则上讲，暖色相具有兴奋的作用，高明度色彩具有开朗的性质，而高彩度色彩具有刺激的效能。这些积极而兴奋的色彩，对于娱乐性等动态活动来说，颇具助长情绪的效果，但不适于长时间静态活动的需要。与此相反，冷色相具有镇定作用，明度较低的色彩具有安定的性质，而彩度较低的色彩具有沉静的效能。这些消极而镇定的色彩，对于长时间的休闲、休息和工作等静态活动大有裨益，但不适于短时间动态活动的需要。

另一方面，单纯统一的色彩较为温柔抒情，符合私密性和静态活动的原则；鲜明对比的色彩较为强烈主动，符合群体性和动态活动的条件。

四、室内色彩与气候适应

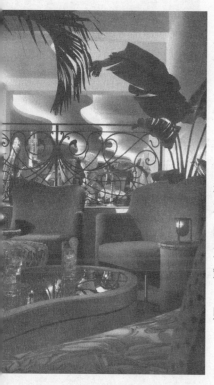

图 3-9 旅店大堂一角

色彩具有调节温度感觉的效能，因而必须应用室内色彩以适应季节性或地域性的不同气候需要。然而，环境的气候条件是一种变化性的自然因素，任何室内皆无法随时依照实际情况而改变色彩计划。

原则上讲，寒冷地区的室内色彩应以暖调为主，明度宜略低，彩度应偏

高；温暖地区的室内色彩则应以冷调为主，明度宜较高，彩度宜偏低。另一方面，可将室内背景色彩处理成中性色调，而应用不同的强调色彩以适应季节性气候转变的需要。例如，在夏季采用清凉的冷色，冬季采用热烈的暖色等。

第三节　室内色彩计划

一、室内色彩结构

室内色彩虽然由许多细部色彩共同组织而成，但在表现上必须是一个相互和谐的完美整体。从色彩结构角度来说，室内的色彩可区分为背景色彩、主体色彩和强调色彩三个主要部分。

1. 背景色彩

所谓背景色彩，经常是指室内固定的天花板、墙壁、门窗和地板等建筑外壳的大面积色彩。根据色彩面积原理，这一部分的色彩宜采用彩度较弱的沉静色，使之充分发挥作为背景色彩的烘托作用。

2. 主体色彩

所谓主体色彩，经常是指可以移动的家具等陈设部分的中面积色彩。实际上，即是表现主要色彩效果的媒介，以采用较为强烈的色彩为原则。

3. 强调色彩

所谓强调色彩，是指最易于变化的摆设品部分的小面积色彩，往往采用最为突出的强烈色彩，以便充分发挥它的强调功效。

然而，这种常态原则显然不是一成不变的。在实际应用上，可以随时根据表现需要，将主体色彩和背景色彩从不同的位置和面积导出，使室内色彩产生更灵活的视觉效果。如图3-10。

譬如说，墙壁、门窗乃至天花板和地板的色彩，在一般情况下，虽然多数被处理成背景色彩，家具虽然可以表现主体色彩的部位，但同样可以处理成背景色彩，强调色彩的应用，更需要采取随机应变的方式。

假若室内其他部分的色彩已经足够丰富时，固然不必增加强调色彩，也宜依照季节和运动等综合条件，给予不同的表现。有时仅需在彩度和明度的对比上追求明快，有时却需在色相的对比中获取强烈的效果。

从表色材料的角度来说，室内色彩所能采用的途径可分为下列三种：

（1）纯粹以自然材料的色彩为主。

（2）纯粹以人工材料的色彩为主。

（3）综合自然与人工材料的色彩共同使用。

在原则上，自然材料的色彩变化无穷，多数皆具有浑朴或淡雅的感觉，但缺乏鲜妍艳丽的色彩。因而，采取自然材料以表现室内色彩时，必须把握这些物质，以追求含蓄厚实的色彩效果为最高原则；反之，人工材料的色彩虽然较为有限，但在色相明度和彩度方面皆可自由选择，无论是素淡或鲜艳、温柔或热烈等色调，皆可依照需要而充分发挥。然而，以人工材料为主所表现的色彩效果显然较为单薄浮浅，远不如自然材料色泽来得厚重沉着。

图3-10　办公楼电梯过道

在实际上，一般室内色彩多采用综合材料的表现方式，它可以兼收两者之长而舍两者之短。但在组织上必须善于和谐地处理材质问题，使色彩表现不致因材料关系而产生不良效果。

以实际应用的角度来说，除了上述的色彩面积、结构和材料表现问题以外，还必须从色彩理论基础上寻求简单而实用的方法。根据色彩和谐原理，室内色彩计划可以区分为关系色彩计划和对比色彩计划两种基本形态。前者以相同或相似的色彩共同组织，富于柔和融洽而抒情的效果；后者以互相加强的相异色彩共同结合，富于明朗、强烈而说理的意味。如图 3-11。

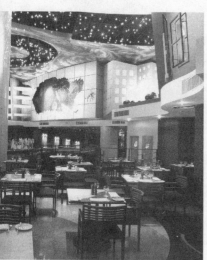

图 3-11　餐厅对比色彩

二、室内色彩计划

室内色彩计划有以下类型，现分述于下。

（一）单色相计划

所谓单色相计划，意指根据室内的综合需要（个性、光线、空间、活动和季节等需要），选择一个适宜的色相，以统一整个室内的色彩效果，同时充分发挥其明度与彩度的变化，以取得统一中的微妙节奏。在必要时可适量加入无彩的配合，使整个色调达到明快（加白），更为柔和（加灰）或较有深度（加黑）的效果。

这种基于同一和谐的色彩计划，最大的特色是易于创造鲜明的室内色彩情感，充满单纯而特殊的色彩味，但必须善于把握色彩基调，不致产生单调、沉闷的缺点。在原则上，这种方式适于小型静态活动空间的应用。

（二）类似色彩计划

所谓类似色彩计划，是指根据室内综合需要，选择一组适宜的类似色彩，并灵活应用其彩度与明度的配合，使室内产生统一中富于变化的色彩效果。同时，必要时也可适度加入无彩色，使彩色结构造成更清新（加白）、柔和（加灰）或厚重（加黑）的感觉。根据奥斯华德色彩和谐原理，类似色包括二间隔对、三间隔对和四间隔对三种形态，凡是在色相环上 75° 之间的色彩皆具有类似的和谐效果。如图 3-12。

（三）对比色彩计划

1. 补色计划

所谓补色计划，意指根据室内综合需要，选择一组适宜的补色对，充分利用其强烈的对比作用，并灵活运用其明度与彩度的调节，以及色彩面积的调整，使之获得对比鲜明、色彩和谐的感觉。必要时，可以加入无彩度，使强烈的补色关系通过它的过渡作用取得分离或统一的效果。

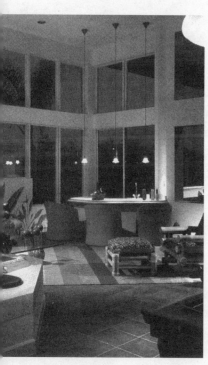

图 3-12　室内色彩

2. 双重补色计划

所谓双重补色计划，意指根据室内的综合需要，选择两组在色环上直接相邻的补色，充分利用其复杂的对比和统一的作用，并灵活应用其明度与彩度的调节，以及色彩面积的调整，使其取得双重对比的和谐效果。必要时，同样可以加入无彩度，以增进色彩的统一感。

在实际上，双重补色乃是两级类似色的共同对比，其强烈程度较补色为弱，变化性与统一性却大为增加。这种方法富于华丽的效果，但需要把握色彩结构，使其免于繁杂，以较适于大型动态活动空间的应用。

除以上所述的基本色彩计划外，在实际上尚有许多其他方法可资应用。

此外，美国还有模仿名画、纺织物、地毯和壁纸等色彩的方法，将模仿对象的色彩组织加以分析后，依照比例分配至室内各空间，在原则上不失为一种简易可行而无需理论的基本方法。

总而言之，室内色彩千变万化，无法用某种固定模式以偏概全，基本的方法固然能保证可靠的效果，而灵活的运用更能创造神奇的境界。

第四章
室内设计程序

第一节 设 计 程 序

一、方案阶段

设计资料与综合分析；
设计构思与方案比较；
完善方案与方案表现——>审稿。如图4-1。

二、初步设计阶段

设计说明；
设计图纸；
设计概算；
确定方案——> 对主方案进一步深入。

三、施工设计阶段

修改初节设计；
与各专业协调 ——>全面设计并解决技术问题；
完成室内设计施工图。

四、施工监理阶段

选样订货；
完善细节结点；
对现场与图纸的差异进行修改；
协调各工程技术问题；
按阶段检查施工质量。

第二节 设计程序分析

一、方案阶段

（一）收集资料——市场调查

1.调查方法
　　（1）询问式　走访面谈，了解用户的状况，发现需求与动机。此方式具有真实性、灵活性、启发性等优点。
　　（2）观察法　在现场观察、拍照，记录业主及现场状况。

图4-1　设计程序册
设计:李泰山

图4-2　设计程序 市场调研
设计:李泰山

图4-3　设计程序　设计分析
设计:李泰山

图4-4　设计程序　设计定位

设计:李泰山

图4-5　设计程序　草图

设计:李泰山

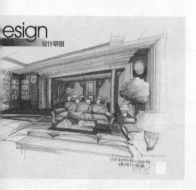

图4-6　设计程序　草图

设计:李泰山

（3）实验设计　让业主对某些同类状况进行分析比较,在现场感受使用。如图4-2。

2. 调查前的准备

确定设计调查课题——调查项目——内容确定并约定对象及日期。

（二）综合分析

整理调查资料,内容包括归类、条理化、概括、提炼、说明、图文、分析。如图4-3。

（三）设计定位

设计要达到的目标,设计要解决的问题。

一个设计包括众多目标,且错综复杂,所以需分等级。

排队：总目标 ——→ 局部目标 ——→次级目标。

确定设计目标的方法：

演绎法：先确定设计总目标,然后将其逐步分解,形成一个多层次的目标系统。

通过设计定位明确设计方向和主导思想,为设计构思的展开奠定基础。如图4-4。

（四）设计构思

构思：设计的初始思考过程是围绕设计目标展开的探索性的创造活动,应注意以下几个问题：

（1）解决功能问题从平面图入手,明确安排系统功能布局。

（2）解决形式风格问题根据功能系统的构思,大胆巧妙地把握形式。

（3）构思可从功能、形式、造价、材料、位置、环境等多角度展开。

（五）构思方案的表现

平面图、立面图、透视草图、效果图、模型。如图4-6,图4-7。基本构思意向确定后,直接转入方案表现,即用"可见思维"形式表达设计概念。

二、初步设计阶段

设计方案经过有关人士审评,常见如下结果：

（1）较完整地保留方案。

（2）保留方案的主要部分。

（3）几个方案的综合。

（4）方案全部推翻。

（5）如果方案确定,就进入对方案的进一步深入阶段。

（一）设计说明

设计方案经过业主等有关人士审评,人们对它的认识会更清晰,优势与

劣势分明，应用文字完整地加以说明，进一步表达设计的主导思想。包括：

（1）设计的主导概念。

（2）设计的目标。

（3）设计的特点。

（4）设计的手法。

（5）设计的内容。

（6）设计的效果。

（二）设计图纸

构思方案是一个设计的意念和大体效果，要把概念转化成具体、实际的形体，需按工程三视图的法则，结合功能形式及各种技术要求把各有关因素有机地融合在一起，以设计工程图的形式表现出来。内容包括：

（1）平面图。

（2）天花图。

（3）立面图。

（4）局部细节说明图。

（5）列表说明。

（6）立体结构图。

（三）设计概算

完整的设计应包括可行性经济计划、总造价、投资组合、资金分配比例，均是室内设计的重要设计内容。概（预）算就是设计。它和技术、艺术、人的需求各因素密不可分，甚至主导着设计趋向。内容有：

（1）研究分析装饰工程消耗的人工、材料和价格。

（2）探求用最少的人力、物力、财力，生产出更多、更好的装饰项目。

（3）它与室内外设计、施工组织、计划、基本建设、统计、财会等学科有密切关系。

（4）总预算书——编制说明——投资分析表——费用——综合。

预算书——装修工程——设备安装——材料——系统概念图。

三、施工工程设计阶段

初步设计是对方案的肯定、确定和深化，而设计方案的实际成立，还有许多具体问题要解决。

1. 完善总体设计（初步设计）

总体设计是室内环境有关因素的大体设计，如：空间布局、形式风格、整体造型、主体造型、装饰。当总体设计完成后，还需对各部分进行修改或加强和减弱某些因素。

2. 与各技术专业协调

室内环境艺术是一个多专业、多技术、多门类艺术和多工种的总体设计工程。当整体功能的空间布局、分区及整体装饰造型完成后，还得与空调、水电、消防、音响、给排水等工程的技术要求相协调。其实，在整体设计的同

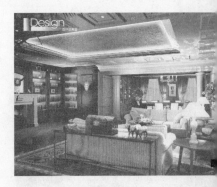

图 4-7　设计程序　效果图
设计:李泰山

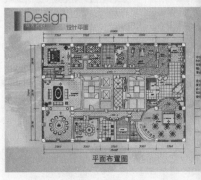

图 4-8　设计程序　工程图
设计:李泰山

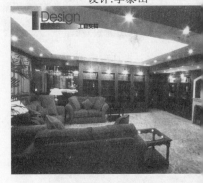

图 4-9　设计工程实样　接待室
设计:李泰山

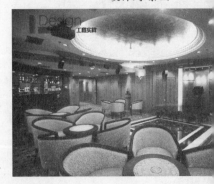

图 4-10　设计工程实样　娱乐
设计:李泰山

时，对各有关工程的技术要求，已进入了考虑分析中，如对空调、消防、水电与室内天花造型高度的分析等。

3．设计、制作设计施工图

整体设计及与各工程门类相协调后，施工图的制作应全面展开。

（1）所有整体结构、尺寸、材料。

（2）所有局部制作结构、尺寸、材料。

（3）所有地、墙、天花、开料尺寸图。

四、施工监理阶段

设计与制作是两个不同的阶段，一件作品的成立都需经过这两个阶段。设计是"纸上谈兵"，是创造的思维表现，制作是创造的物质表现。

然而，作为创造永远是无止境的。相对完善的图纸上的许多设计，因为局限于图面二维空间的表现，不能尽如人意。因此，在实际制作中，图面尺寸、造型、材料等，往往与实际的空间尺度不符。实际现场情况会与图纸发生各种矛盾。

因此，设计并未在图纸上就此完结，真正的设计会在制作中继续，制作施工是设计升华、完善的重要阶段。真正的设计应通过设计师在制作阶段的再创造完成。如图4-9~图4-12。施工监理应按以下阶段进行：

（1）按图放大样分割空间，调整修改现场与图纸的差异。

（2）其他技术工程施工问题与室内装修技术操作的协调问题。

（3）按设计要求选定材料样板，鉴定材质，认真配色，订货。

（4）完善细节结点的成型、技术处理。

（5）把每一施工阶段应解决的技术问题作全面检查：

放大样分隔空间；

水电、空调、消防各隐蔽工程；

架天花龙骨结构（验隐蔽工程）；

封天花板；

墙面工程；

重点造型；

家具门窗设备结构造型；

地面骨架结构；

天花表面处理；

墙面、家具、地面表面处理；

照明灯具、开关安装；

全面验收，如图4-13。

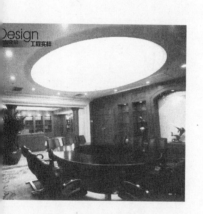

4-11　会议厅　中关村会馆
　　　设计:李泰山

4-12　工程实样　中关村会馆
　　　设计:李泰山

图 4-13　北京中关村科技公司会馆

设计:李泰山

第五章
室内空间设计

人类不但能适应环境，且能改造环境。从对自然防范的原始穴居到现代完善设施的室内空间，这是人类经过漫长岁月对自然环境进行长期改造的结果。

人的本质趋向于有选择地对待现实，并按自己的思想、愿望加以改造和调整，而现实环境总不能满足要求。因此，不同时代的生活方式，对室内空间有不同的要求，室内空间的发展也变得永无止境。

空间和形状是分不开的，任何建筑都可视为由外部体量和内部空间两部分结合而成。倘若没有可量度的空间外形，要创造室内环境和空间艺术是不可能的。因此，维护空间的实体是室内设计的基础，为此才进一步用色彩、质地等加以修饰，使室内空间达到理想境地。

图 5-1 游戏用品商店
设计:陈伟良

第一节　室内空间构成

把物质化的室内空间分解为几个基本的视觉感受系统，通过造型要素的组合，又将这些基本视觉感受系统加以合成，向具有良好形象的视觉空间转化——即室内空间构成。

图 5-2 游戏用品商店
设计:陈伟良

一、室内空间

室内空间包括以下几部分。

（1）形体空间　两个不同性质又相互联系的空间组合。

（2）母空间　总体空间。

（3）子空间　总体空间分为多个小空间。如图 5-1。

（4）明暗空间　天然采光与人工光照条件下的明暗组合。

（5）色彩空间　上述两空间的色彩组合。如图 5-2 和图 5-3。

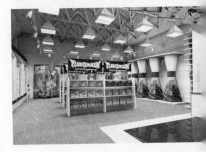

图 5-3 游戏用品商店
设计:陈伟良

（一）一次空间限定

一次空间限定就是运用地面、墙面和天花顶面围合成一个总体空间，又称"母空间"。一次空间限定作用能确定形体关系与明暗关系。如：厅室平面几何形状，厅室长宽之间的比例；厅室采光口位置、方式，人工光的明暗安排等。室内空间限定既有"量"的规定性，也有"质"的规定性，它们影响着使用功能，对人产生精神作用。

（二）二次空间限定

总体空间中，用灯、圆桌、地毯等物组合，暗示出一个小活动空间，形成"小环境"。二次空间限定是"小环境"的创造。如图 5-4。

作用：它在整体中充实空间内涵，丰富空间层次，具体地满足物质与精神要求，没有二次空间限定，谈不上室内环境设计。

手段：通过装修、陈设、绿化等手段，从明暗、形体、色彩三关系上加以限定。

图 5-4 游戏用品商店
设计:陈伟良

（三）室内空间整体感

人们在室内视线所及范围仅仅是一个局部，但随着视点的移动"摄取"的每个"画面"，都会在感受对象的脑海中产生一个"视觉停留"。这些"视觉停留"的画面彼此"叠加"，形成综合视觉感受，即室内空间整体感。整体感设计最难，也最易被忽视。如图5-5。

内容：量的规定性方面的协调——繁简关系协调。

质的规定性方面的协调——造型要素协调。如图5-6。

（四）内空间界面的视感因素

发挥各界面本身所具有的视感因素（肌理：纹样、粗细、软硬、光彩；色彩：明暗、虚实）。当然，这些造型因素艺术的表现升华到一定高度，便会产生"意境"。

装修材料的确定：主次关系、面积分配；品种越少越具整体感。

材料在价格上有高低之分，但材料一旦"进入"空间，其室内环境效果就不可能用"价格"来衡量。

（五）明暗空间构成特定的室内环境

各种光的质和量会对空间产生影响，在空间限定中可巧妙地用光来处理功能与艺术的要求。

（1）引用天然光，会加强与大自然的心理联系。通过不同位置的天然采光面（光口、光井、光带），使用户能看到一部分天空、云彩或天气变化，从而增强用户对室内环境的惬意感觉。

（2）善用天然光，表达室内气氛。天然光的强弱、投入方向及其造成的光影变化，使厅内呈现不同景象，给人以不同的艺术感染。如欢快、明朗、安逸幽雅、奇异新鲜、神秘莫测等。

（3）善用光量层次组织子空间序列高潮。在子空间群序列中，可有意识地通过天然光的聚积、照射，使其中一个子空间成为整个大厅的视觉中心。

（4）灯光可提高运营效率。照亮的灯光形成的吸引视线，可配合人流组织，满足人们寻求宁静、隐蔽、安逸的心理。

（六）空间中的色彩构成

1. 母空间各界面的配色关系

各界面配色中的明暗、轻重的组合，可造成不同视觉心理。如图5-7。

2. 母空间与子空间的配色关系

家具、陈设、植物、各种半隔断、顶部装饰等构成的小环境，借用于母空间各界的色彩衬托，可增强其整体感和层次感。

当母空间与子空间色彩对比弱时，室内趋于含蓄、深沉；反之，空间色彩对比强，则明朗、轻快。如图5-8。

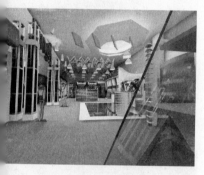

图5-5　游戏用品商店
设计:陈伟良

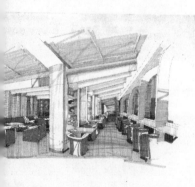

图5-6　游戏用品商店
设计:陈伟良

5-7　潜艇　娱乐厅　咖啡厅
设计:傅锦波

第二节　空间功能

1. 物质功能（需求）

空间的大小形状，家具的布置，以使用方便为宜，并能创造出良好的声、光氛围。如图 5-9。

2. 精神功能（物质功能的映象）

体现风格、时尚、个性和其特征。

另外，在进行室内空间设计时，除了解其物质功能和精神功能外，还了解一种无形的心理空间。何谓心理空间？这可从以下两件事来体会：

长凳一端先有人坐，后来人很少紧坐其旁。

图书馆一人在看书，后一人紧坐其旁，这样会迫使先坐者离开。

这种无形的限界即是心理空间。人们相互间的心理空间是由民族文化和特定关系决定的。诸如不同环境、不同性格、不同性别等都是制约心理空间的因素。如图 5-10 和图 5-11。

例如：会面

亲密距离

（1）相隔 4～6 cm。

（2）相互接触（身体、气味、体温）。

（3）能清楚察觉呼吸、脸色、肌理变化。

（4）适于爱抚、密谈，具强烈感情色彩。

个人距离

（1）76～122cm。

（2）适于私人有趣的谈话，商量私事。

社交距离

（1）非个人的商业活动。

（2）近距 122～213cm，适于一起工作的人。

（3）远距 213～366cm，适于正式场合下。

公共距离

（1）近距 366～762cm，小心选择语句。

（2）762cm 以外，声音需加大，并以手势作辅助。

第三节　空间与结构

建筑空间的形成与结构、材料有不可分割的联系。

空间形状、尺度、比例、室内装饰效果，取决于结构组织及使用材料的质地。如图 5-12。

把建筑造型与结构造型统一的观点，愈来愈被广大建筑师所接受。例如罗马体育馆，由预制菱形受力构件组成的圆顶，形如美丽的葵花，具有十分动人的韵律感和完满感，是科学与艺术的结晶。由此可见，建筑空间的形状、大小的变化，应和相应的体系取得协调一致，并利用结构造型美来作为空间形象构思的基础，把艺术转化于技术之中。如图 5-13。为此，这就要求建筑师

图 5-8　潜艇　娱乐厅一角
设计：傅锦波

图 5-9　潜艇　娱乐厅　舞厅
设计：傅锦波

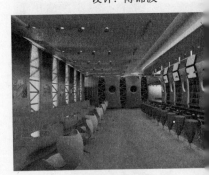

图 5-10　咖啡厅
设计：傅锦波

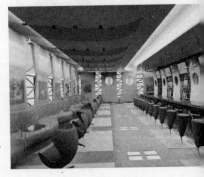

图 5-11　咖啡厅
设计：傅锦波

图 5-12 潜艇 娱乐厅 舞池
设计：傅锦波

图 5-13 小影院
设计：张驰

图 5-14 小影院入口
设计：张驰

图 5-15 小影院大厅
设计：张驰

必须具备必要的结构知识，熟悉和掌握现有的结构体系。如：

① 墙、柱承重的梁板结构。

② 框架结构。

③ 大跨度结构（薄壳、悬索、空间、网架）。

④ 悬挑结构。

⑤ 剪力墙。

⑥ 井筒。

⑦ 充气结构。

掌握不同材料的结构性能及类别，如：

① 砖石结构。

② 木梁柱结构。

③ 钢与木结构。

④ 装配式结构。

⑤ 整体式钢筋混凝土结构。

总之，要对结构从整体（结构布局）至细部。构件（挑梁形状、柱子断面、梁头大小）等，具有敏锐的科学和艺术的综合分析。反对"建筑是居住的机器"、"合理就是美"、"形式随功能"，也不赞成背离科学与建筑美学原则的美学观。

第四节 空间分隔与联系

从某种意义上讲，建筑内部空间的组合，就是根据不同的使用目的对空间在垂直和水平方向进行多种分隔和联系，以满足不同活动需求。如图 5-14。

一、分隔的目的

（1）避免噪声 对学校中的教室、医院中的诊室、影院中的观众厅进行分隔。

（2）功能要求 为满足各种功能需要，将俱乐部中各文娱室、展览馆中各陈列室进行分隔。

二、空间分隔的层次

（1）室内、外空间限定。

（2）各类房间的限定。

① 根据不同需要对房间进行不同分划。

② 确定各房间之间的联系（开敞）和分隔（封闭）。

③ 确定空间的静止和流动关系以及虚实变化。

（3）房间内部的限定——通过装修、家具布置、设备陈设，对房间内部进行第三次空间组织、分隔、联系。如图 5-15。

三、空间分隔方式

空间分隔可分为固定式和活动式。

空间分隔方式程度有实隔、虚隔、半实半虚隔（以实为主、虚为辅或以虚为主、实为辅）。

一般方式有以下几种。

1．承重结构部分的分隔

承重墙、柱、楼梯、屋架、梁、壁炉等都是对空间无可改变的固定分隔因素。进行结构系统布置时，应注意它们对房间的分隔效果，如承重墙的开间尺寸、柱网大小、剪力墙位置等。

2．非承重结构的分隔

屏风隔断、折叠门、帷幔，它们可布置在任意位置。

3．家具和陈设的分隔

橱、柜、桌、椅、沙发、屏风、绿化，它们可按需要任意改变位置，对空间分隔有很大灵活性。

4．用天棚、地坪的高低变化进行分隔

这种分隔使统一的空间有局部变化，常作为统一空间内不同功能使用范围的标志。

5．利用色彩、材料质地的区分进行分隔

这种分隔完全作为象征性的虚拟分隔，也可作为统一空间内不同功能使用范围的标准，比天棚、地坪高度的区分更弱。如图5-16。

6．利用光、声、味等来强化空间的区别性

以上通过多元多次的空间限定及各种不同房间空间的限定，丰富的空间效果将充分体现出来，才能满足不同性质建筑、地方特点和个人爱好，从而创造出不同风格、不同情调、不同气氛和不同个性的环境。如图 5-17 和图 5-18。

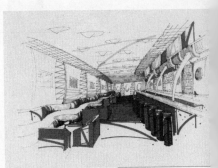

图 5-16　酒吧大厅
设计: 陈小丽

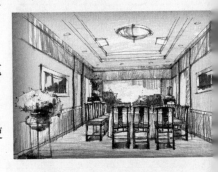

图 5-17　中餐厅包房
设计: 陈小丽

四、开敞空间和封闭空间

室内空间功能不同、条件不同（周围环境），需有不同程度的开敞性和封闭性。

1．开敞空间

（1）空间上是流动的，渗透的。

（2）更多的室内、外景观和扩大视野。

（3）表现开朗、活跃的心理效应。

（4）具有收纳外景的公共性、社会性特征。

2．封闭空间（堵塞空间）

（1）空间上是静止、凝滞的，利于隔绝外来干扰。

（2）因把空间分隔成许多小间，而提供更多的墙面来布置家具。

（3）表现出严肃、安静、沉闷和安全感。

（4）对外景的拒绝性。

在房间组合中，开敞和堵塞的处理不应只考虑个别房间的需要，应对整

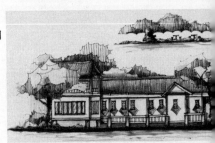

图 5-18　中餐厅建筑外形
设计: 陈小丽

个空间体系布局作通盘考虑。开敞空间贯通之处，正是引导视觉流动之时；空间的运动感在于塑造空间的形象性和组织的连贯性；静态、动态设计对开敞与封闭的处理意义重大。

五、空间的过渡

空间过渡可用"灰色空间"、"媒介"、"衔接体"、"转换点"来完成。人的活动则有静态（学习、办公、休息）和动态（参观展览、看病、购物的流动性）两种状态。因此，在创造空间环境的同时，还要满足静态和动态的要求。空间过渡则要以人们的活动状态来考虑空间需求。例如：影剧院为不使观众从明亮的室外进入较暗的观众厅而引起视觉上急剧变化的不适应感，常在门厅、休息厅和观众厅之间设定渐次减弱光线的过渡空间。过渡空间有两种形式：

1. 直接过渡空间

二个空间的直接联系，常以隔断或分隔方式过渡。诸如门厅与楼梯之间的踏步处理。

2. 间接过渡空间

三个空间中，插入第三个空间作过渡。如从四季厅进入主庭院有100cm的小段空间，玻璃使此空间既不割裂内外，又不独立内外，而是内外的结合区。如图5-19。

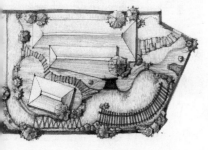

图 5-19　中餐厅总平面图
设计：陈小丽

第五节　空 间 序 列

人的某项活动都是在时空中体现出一系列的过程，都是一定的规律和行为模式。例如：看电影从看广告——买票——休息——观看——出场。

因而，建筑空间也应按此序列安排：广告处——售票间——卫生间——休息厅——小卖部——观众厅——出口。

一、序列的全过程

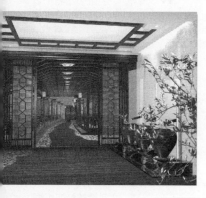

图 5-20　中餐厅前厅过渡走廊
设计：陈小丽

1. 起始阶段

开端。第一印象极为重要，在任何时间艺术中无不予以充分重视，因为它预示着与将要展开的心理有着习惯性的联系（足够吸引力是主要核心）。

2. 过渡阶段

承接。是出现高潮，具有引导、启示、酝酿和期待的作用。如图5-20。

3. 高潮阶段

中心。是精华与目的所在，也是序列艺术的最高体现。以满足期待心理，激发情绪顶峰。如图5-21。

4. 终结阶段

高潮回复至平静，其关键在于恢复正常状态，以便余音缭绕，利于对高潮的追思、联想和回味。

需注意的是，不同性质建筑有不同空间序列布局，不同空间序列艺术手

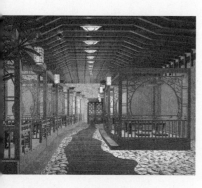

图 5-21　中餐厅大厅
设计：陈小丽

法有不同序列设计章法。因此，空间序列设计无固定模式，只有熟悉空间序列设计的普通手法，并根据具体情况突破常规，才能获得意想不到的效果。

二、空间序列的关键

（一）序列长短的选择

（1）序列的长短，反映高潮出现的快慢。

（2）序列的长短，决定着高潮阶段和空间层次。

长序列——高潮阶段出现愈晚，层次须增多；时空效应对于人的心理影响必然更深刻。因此，长序列的设计能强调高潮。例如北京故宫、毛主席纪念堂，有游览性空间。

短序列——讲效率、速度，节约时间的空间，各种交通客站，其室内布置应一目了然，层次愈少愈好，通过的时间愈短愈好。迂回曲折的出入口，在办手续时会造成心理紧张。

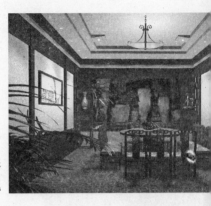

图 5-22　中餐厅贵宾房
设计：陈小丽

（二）序列布局类型选择

（1）对称式、规则式。

（2）非对称式、自由式。

（3）序列线路：直线式、曲线式、循环式、迂回式、盘旋式、立交式。

例如：① 我国传统宫廷、寺庙，以规则式、直线式居多。

② 园林别墅以自由式、迂回曲折式居多。

③ 现代许多规模宏大的集合式空间，常用循环往复式和立交式序列线路。

（三）高潮的选择

图 5-23　中餐厅入口
设计：陈小丽

（1）反映建筑性质特征的主体空间，是高潮的所在。

（2）由于建筑规模、性质的不同，高潮出现的次数、位置也不一样。

（3）多功能综合性的大建筑，具有多中心、多高潮的可能。

（4）中心与高潮有主从，位置一般偏中后（如北京明长陵）。

（5）但像旅馆等以吸引、招揽旅客为目的的公共建筑，高潮宜安排在入口和建筑中心位置，成短序列，以短时间显示建筑的规模、标准、舒适程度。因预示性少，人们缺乏心理准备，易造成新奇感、惊叹感。如图 5-22。

（四）空间序列的设计手法

良好的空间序列设计，宛如一部完整无缺的乐章，有主题、有起伏、有高潮、有结束，像写文章一样有起、承、转、合。通过这些连续性、整体性给人以强烈的印象。优良的空间序列通过局部空间的创造（装修、色彩、陈设、照明）等艺术手段来实现。

1．空间的导向性

空间的导向性是指导人们行动方向的建筑处理。

（1）优良的交通路线设计，不需指路标和文字说明牌，而且是用建筑特有的语言传递信息与人对话。如图 5-23。

（2）可使用许多连续排列的物件，例如：系列柱，连着的柜台、灯具、绿化组合等，引起人们的注意而不自觉地跟随着行动。

（3）可利用带方向性的色彩、线条，结合地面顶棚等装饰处理，暗示或强调人们行动的方向。

（4）各种韵律构图和象征方向的形象性构图。

2．视觉中心

在一定范围内引起人们注意的目的物。如图5-24。

（1）视觉中心一般均以具有强烈装饰趣味的物件标志。

（2）它既有欣赏价值，又能在空间上起到一定的注视和引导作用。

（3）一般多设在交通的入口处、转折点和容易迷失方向的关键部位。

（4）有趣的动静雕塑，华丽的壁饰、绘画，形态独特的古玩，奇异多姿的盆景等都是视觉中心常用的好材料。

（5）也可利用建筑构件本身（形态生动的楼梯，金碧辉煌的装修等）引起人们的注意。

（6）可配合色彩照明加以强化，更突出重点的作用。

3．空间构图的对比与统一

（1）空间序列的全过程，就是一系列相互联系的空间过渡。

（2）不同序列阶段，空间处理各不相同（大小、形状、方向、明暗、色彩、装修），以创造不同空间气氛。但彼此联系，前后衔接，形成章法所要求的统一体。

（3）按总的序列格局安排，前一空间为后一空间做准备。

①高潮阶段出现前，过渡形式有所区别。

②本质上应接近，强调共性和统一手法。

③紧接高潮前准备的过渡空间，应用"对比"手法，例如先抑后扬、欲明先暗、先收后放，不如此不足以强调突出高潮的到来。

第六节　空间形态的构思和创造

随着人们物质、精神生活水平的提高，对空间环境的要求也愈来愈高。空间形态乃空间环境基础，它决定着空间的总效果，对空间环境的气氛、格调起着关键性的作用。空间的各种各样的处理手法和不同的目的要求，最终将凝结在各种形式的空间形态之中。如图5-25。

一、常见九种基本空间形态

（一）下沉式空间（地坑）

（1）室内地面局部下沉，在统一的室内大空间中产生一个界限明确、富有变化的独立空间。

（2）由于下沉地面标高比周围的地面低，因此有隐蔽感、保护感、宁静感，成为具有一定隐私性的小天地。

（3）随着视点降低，空间感增大，对室内外景观会引起不平常的变化。

图 5-24　家具展示厅
设计：罗郁

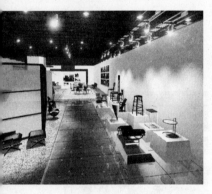

图 5-25　家具展示厅
设计：罗郁

（4）根据具体条件，下降高度可不同。

（5）对高差交界的处理有许多方法。例如：布置矮墙绿化，布置沙发坐位，布置平柜、书架或装饰物等。

高差较大者，应设围栏，但不超过一层，否则有楼上、楼下之感。

（二）地台式空间

用来将地面局部升高，产生一边界明确的空间。如图5-26。

（1）功能作用与下沉式空间相反，地面升高形成一个台座，和周围空间相比，变得突出醒目。

（2）适用于惹人注目的展示、陈列或眺望。许多商店利用地台式空间布置最新产品，使之一目了然。例如：以地台展出家具，住宅卧室、起居室常用地台布置床位、坐位。利用升高的踏步直接当作坐席使用，使家具与地面结合，产生简洁而富于变化的新颖空间形态。如图5-27。

（三）凹室

凹室是室内局部退进的一种形态。

（1）凹室只有一面开敞，在大空间中，它可少受干扰，形成安静的一角。

（2）把天棚降低，造成清静、安全、亲密感，是空间隐私性较高的一种形态。

（3）根据凹进的深浅、面积大小的不同，可作多种用途。利用它布置床位是最理想的稳私性位置。

（4）在公共建筑中，常用凹室作为避免人流穿越干扰的休息处；许多餐厅、茶室、咖啡厅，用凹室布置雅座；在内廊式建筑（宿舍、门诊部、办公楼）适当布置一些凹室，作休息、等候的场所，可避免空间单调感。

（四）外凸式空间

凹凸是一个相对概念。外凸式空间是一种对内部空间而言是凹室，对外部空间而言是向外凸出的空间。住宅中的挑阳台、日光室均属此类，可三面临空，饱览风光，使室内外空间融合在一起。

（五）回廊与挑台

回廊或挑台是室内空间中独具一格的空间形式。它的特点是：

（1）常用于门厅、休息厅，以增强其入口处宏伟壮观的第一印象。

（2）丰富垂直方向的空间层次。

（3）回廊与挑台结合，可布置休息交谈的独立空间，并造成高低错落、生动别致的空间环境，提供丰富的俯视视觉环境。

（4）现代旅馆的中庭多为多层回廊挑台的集合体，并表现出多种多样处理的手法，从而产生不同效果。

（六）交错、穿插空间

交错、穿插空间具有以下特点：

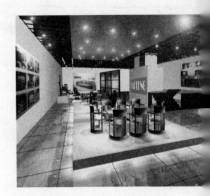

图 5-26　家具展示厅
设计：罗郁

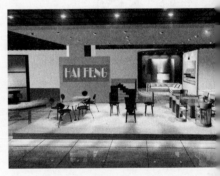

图 5-27　家具展示厅
设计：罗郁

（1）城市中主体交通，车水马龙，川流不息，显示出一个城市的活力，也是繁华城市的壮观景象之一。

（2）现代室内空间设计，早已不能满足习惯的封闭六面体和静止的空间形态，从而引进城市模式于室内。

（3）对展览厅、俱乐部等建筑，能有效地分散和组织人流。

（4）交错、穿插空间，人们上下活动交错穿流，俯仰相望，静中有动，给室内环境增添了生气和活跃的气氛。

（5）它能形成水平、垂直空间的流通，具有扩大空间的效果。

（七）母子空间

母子空间是大空间内围隔出的小空间。如图 5-28。它的特点是：

（1）在大空间中一起工作，会彼此干扰，缺乏私密性，且显得空旷。而封闭的小房间，又不便于联系，且空间沉闷、闭塞。在大空间内围隔小空间，封闭与开敞相结合，二者兼得，例如办公室、餐厅等。

（2）母子空间强调共性中有个性的空间，强调心（人）、物（空间）的统一，是建筑设计的一大进步。它可避免许多大厅使用率低，常找不到少数人休息交谈地方的缺点。

（八）虚幻空间

虚幻空间是通过镜面或大幅有较大景深的画面，把人的视线引向远方，造成空间深远意象而形成的。它的特点是：

（1）镜面反映的虚像，把人的视觉带到镜面背后的虚幻空间中，产生空间扩大的视觉效果。

（2）通过几个镜面的折射，把原来平面的物件造成立体空间的幻觉。

（3）把不完整的物件（圆桌）紧靠镜面，造成完整的假象。

（4）狭小空间常利用镜面来扩大空间感，利用镜面的幻觉装饰来丰富室内景观。

（九）波特曼首创共享空间

（1）围绕某一特定中心空间，运用多种空间处理手法，将各空间组成一综合体系。

（2）使各不同功能的空间，共同享有中心空间特有的气氛，又能通过它产生联系。例如广州白天鹅宾馆的"故乡水"中庭等。

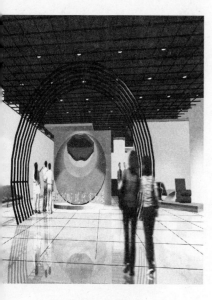

图 5-28　母子空间
　　设计：罗郁

第六章
室内环境艺术设计
工程预算

第一节　工程项目概念

一、基本建设

国民经济各部门固定资产的再生产，即人们使用各种施工机具对各种建筑材料、机械设备等进行建造和安装，使之成为固定资产的过程。

内容——建筑工程（室内装修）、设备安装工程、设备、工具、器具及生产厂家购置（职工培训等）。

项目——建设项目、单项工程和单位工程。

1．建设项目

凡是在一个场地上，按一总体设计进行施工的各个工程项目的总和。

一个建设项目，可有几个（或一个）单项工程。

2．单项工程（工程项目）

在一个建设项目中，具有独立的设计文件，竣工后可独立发挥效益的工程（办公楼、图书馆）。

单项工程是若干单位工程组成。

3．单位工程

具有单独设计，可独立组织施工的工程（门窗、天花、洁具、安装）。

为便于组织施工，常将一单项工程分为若干单位工程。

（1）建筑工程　土建工程、管道工程、卫生工程、通风与电气照明工程。

（2）装修工程　家具、天花、地面、墙壁、门窗。

二、工程预算的意义

装修工程与一般工业品的生产不同，大多数不重复，非标准化的，不能由国家规定统一价格，而需通过特殊计划程序来确定。这是因为：

（1）生产流动性强（装修产品是固定的）　因而施工时，要组织各种工人机械设备围绕这一固定产品进行生产活动，完工后施工队向新工地转移。

（2）受自然条件影响大　装修工程有不少在室外作业，受地点、气候、时间影响大。

（3）生产协作性较高　施工环节多、生产程序复杂，每项工程都需建筑单位、设计单位、施工单位、设备安装单位密切配合，需材料、动力、运输各部门通力协作。需有严密的计划和科学管理。

（4）产品类型　装修工程是按特定要求进行设计、施工，其规模、内容、结构各不相同。

由于以上特点，装修工程就不能由国家规定统一价格，而需通过特殊计划程序确定。即用编制装修工程预算的方法，计算工程的全部生产费用。所以，工程预算是各阶段设计的全部预算造价，是基本建设管理工作的重要环节。

三、工程预算的作用

（1）它是确定工程预算造价，由建设银行拨付工程价款和建设单位与施工单位结算工程费用的依据。

（2）它是施工单位编制计划和统计完成投资的依据。

（3）它是衡量设计项目的设计方案是否经济合理的依据。

（4）它是建筑安装企业加强经济核算的依据。

（5）它是投资包干计算包干费和招标承包制计算标底标价的依据。

四、编制工程预算的步骤

（1）熟悉、掌握预算定额的使用范围，工作内容，工程量计算规则和计算方法，各取费标准的计算公式。

（2）熟悉施工图纸及文字说明。

（3）参加图纸会审，解决图纸中的疑难问题。

（4）了解施工方案中的有关内容。

（5）列出工程项目。

（6）计算工程量，套用预算单价，计算合计、小计。

（7）计算应取费用，计算单位工程总造价及经济指标。

（8）进行工、料分析，提出人工、材料需要量计划。

（9）了解施工方案，确定施工方法、机具选择和顺序安排。

五、装饰工程预算

装饰工程预算是建筑企业技术经济管理的专业学科。它主要研究、分析装饰工程消耗的人工、材料和价格，探求用最少的人力、物力、财力生产出更多、更好的建筑产品（工程）。

它是一门技术性、专业性、综合性较强的学科，涉及室内外装饰设计、建筑绘画、装饰材料、装饰工艺等多学科及各项技术经济政策。

因此，它与室内外设计、施工组织、计划、基本建设、统计、财会等学科有密切关系。

第二节　工程预算组成

一、工程预算组成部分

（1）土建工程预算（包括装饰工程预算）。

（2）卫生工程预算（包括室内洁具设施预算）。

（3）电气照明工程预算（包括室内外灯具预算）。

（4）生活家具设施费及其他费用组成。

二、装饰工程预算（不含设施、家具费）

装饰工程费用占总建筑工程费用的 25%~40%（高级建筑的费用更高）。

三、预算方法

根据施工图设计和预算定额单价来编制工程造价。主要有：

（一）单位估价法

一般土建工程利用分部分项工程单价计算工程造价。计算程序为：

（1）根据施工图计算分部分项工程量。

（2）根据地区单位估价表或预算定额单价计算分部分项工程直接费，并汇总为单位工程直接费。

（3）计算间接费、法定利润，并与直接费汇总，得出单位工程预算造价。

（4）全部汇总，得出综合预算造价和总预算。

（二）实物造价法

即以实用工料数量来表示，计算程序为：

（1）利用施工图设计计算材料数量。

（2）按劳动定额计算人工工日。

（3）按建筑机械台班费定额计算施工机械使用费。

（4）根据人工日工资标准、材料预算价格、机械台班费用单价等资料，计算单位工程直接费。

（5）计算间接费、法定利润，并与直接费汇总成单位工程预算造价。

（6）全部汇总，得出综合预算造价和总价计算价。

第三节　预算文件组成

一、总预算书（概算）

它是确定工程项目全部建设费用的总文件。包括以下内容：

编制说明

（1）工程概况及其建设规模、装饰等级、范围。明确总预算书和未包括的工程项目和费用。

（2）说明编制依据和方法，如：

① 设计任务书，有关文件和设计图纸等。

② 编制时采用的定额、价格和间接费标准。

（3）投资分析和费用构成分析等，如表 6-1~表 6-3。

表6-1　　　　　　　　　　　　投资分析表

工程和费用	投资额（元）	投资比例（%）
第一部分——工程费用和项目		
1．主要工程项目		
2．辅助和服务性工程项目		
3．住宅、公共空间装饰项目		
第二部分——其他项目		
总预算价值		100

表6-2　　　　　　　　　　　　费用构成分析表

工程费用划分	投资额（元）	投资比例（%）
装修工程费		
设备购置费		
设备安装费		
工器具费		
家具购置费		
其他费用		
总预算价值		100

表6-3　　　　　　　　　　　　总　预　算　书

序号	综合预算编号	工程和费用名称	装修工程费	设备购置费	设备安装费	生产工器具费	其他费用	总价	技术经济指标			占总投资额比例（%）
									单位	数量	单位价格	
1	2	3	4	5	6	7	8	9	10	11	12	13

二、综合预算书

综合预算书是单项工程费用的综合性文件，由各专业的单位工程预算书组成。包括以下内容。

（一）综合预算汇总表

表6-4　　　　　　　　　　　　综合预算汇总表

序号	工程和费用名称	土建	给排水	采暖	通风	照明	总价	技术经济指标（元）		
								单位	数量	单位价格

（二）装修工程预算表

表 6-5　　　　　　　　　　　装修工程预算表

序号	单位估价号	工程或费用名称	计算单位	数量	预算价值（元）	
					单　价	总　价

（三）设备及安装工程预算表

表 6-6　　　　　　　　　　　设备及安装工程预算表

序号	价目表名称及项目编号	设备及安装工程名称	数量及单位	预算价值（元）					
				单位价值			总价值		
				设备	安装工程		设备	安装工程	
					总计	其中工资		总计	其中工资

（四）装修材料设备明细表

表 6-7　　　　　　　　　　　装修材料设备明细表

序号	材料名称	规格	单位	数量	备注
一	建筑陶瓷				
1	咖啡色釉砖				
2	咖啡色釉砖				
二	顶棚材料				
三	墙纸				

（五）系统概念图

费用构成系统概念图（图略），说明预算中各部分的关系和对预算内各有关系统的概念，以资参考。

第四节　常用技术经济指标体系

编制工程预算，不仅要从经济上权衡，还要从技术上权衡。

一、装修造价指标

装修造价指标是建筑技术经济综合性的货币指标，包括人工、材料、机械费和间接费。

$$每平方米造价 = \frac{建筑造价}{建筑面积} \quad （元/米^2）$$

$$装修造价 = \frac{总装修造价}{建筑面积} \quad （元/米^2）$$

二、主要材料消耗造价指标及劳动消耗指标

主要材料消耗造价指标指钢材、水泥、木材及装修材料的消耗量。

$$钢材=消耗量\frac{总数量}{建筑面积}\quad（吨/米^2）$$

$$水泥=消耗量\frac{总数量}{建筑面积}\quad（吨/米^2）$$

$$木材=消耗量\frac{总数量}{建筑面积}\quad（米^3/米^2）$$

$$装修材料（釉面砖）消耗量=\frac{总数量}{建筑面积}\quad（块/米^2）$$

劳动消耗指标反映劳动消耗量，考核劳动生产率。

$$工日=消耗量\frac{总工日}{建筑面积}\quad（工日/米^2）$$

$$装修工日=消耗量\frac{总装修工日}{建筑面积}\quad（工日/米^2）$$

第五节　装修安装产品价格构成

一、价格的构成

（一）直接费

$$直接费=人工费+材料费+机械费+其他直接费$$
$$人工费=\Sigma 人工工日 \times 工资标准$$
$$材料费=\Sigma 材料量 \times 预算价格$$
$$机械费=\Sigma 机械台班量 \times 台班价格$$
$$其他直接费=冬雨季施工增加费+远程工程增加费+夜间施工增加费+\cdots\cdots$$

（二）单位工程费用

$$单位工程费用=\Sigma 直接费+间接费+其他间接费+法定利润费$$

（三）单项工程费用

$$单项工程费用=\Sigma 单位工程费+设备及安装费+器具费$$

（四）建设项目总费用

$$建设项目总费用=\Sigma 单项工程费+其他费用+预备费$$

（五）劳动消耗指标

$$工日=\frac{总工日}{建筑面积}\quad（工日/米^2）$$

$$装修工日 = \frac{总装修工日}{建筑面积} \quad (工日/米^2)$$

二、建筑工程预算的费用组成

（一）直接费用

直接用于建筑安装工程上的费用是直接费用，由人工费、材料费、施工机械台班使用费组成。

1．人工费

人工费是指直接从事现场建筑安装的工人和辅助生产工人的基本工资、附加工资和工资性津贴。

2．材料费

材料费是指为完成建筑安装工程所耗用的材料、构件、零件和半成品价值，以及周转材料的摊销费。

3．施工机械台班费

施工机械台班费是指为安装工程施工过程中使用施工机械所发生的费用。

4．其他直接费

其他直接费是指预算定额分项中间接费，定额规定外的现场施工生产需用的水、电、蒸汽费，冬雨季施工增加费，夜间施工增加费，流动施工津贴，特殊地区施工增加费，材料第二次搬运费。

（二）间接费

间接费由施工管理费和其他间接费组成。

1．施工管理费的内容

（1）工作人员工资：施工企业的行政、经济、技术、试验、警卫、消防、炊事和勤杂人员的基本工资（补贴、津贴）。

（2）生产工人辅助工资：学习、培训期工资，病、产、婚、丧假工资……

（3）办公费：文具、邮电……

（4）差旅交通费。

（5）固定资产使用费：房屋、设备……

（6）劳动保护费：劳保用品、保健、防暑、降温。

2．材料预算价格的确定

材料（成品、半成品、零件）预算价格，指材料由来源地或交货地点运到工地仓库或施工现场存放材料地点后的出库价格。

材料费在建筑工程造价中占很大比重。一般土建工程材料费约占整工程预算造价 70%。材料费是根据预算额规定的材料消耗量和材料预算价格计算出来的。

它包括五项费用：材料原价、材料供销部门手续费、材料包装费、材料运输费、材料采购保管费。

（1）材料原价的确定　材料原价是指国家主管部门或地方主管机关规定

的材料出厂价格或国有商业的批发牌价。同一种材料因产地、供产单位的不同，有几种原价的应计算出平均综合原价。

（2）供销部门手续费　当材料不能直接由生产单位获得，而必须通过专门的供应部门（物质局、材料公司、材料采购站）获得时，所附加的手续费用。

生产厂自设的供销处或其手续费已包括在供销部门供应的材料原价内时，不应再重复计算。另外，物资部门内相互调拨，不收管理费，不论经过几次中转环节，只能计算一次手续费。

$$材料供销部门手续费=材料原价×供销部门手续费比例$$

（3）材料包装费　为便于材料运输，并减少消耗及保护材料的包装费用。对材料包装费的计算应注意以下两种情况。

① 凡由生产厂负责包装者（水泥、玻璃、铁钉、油漆、卫生瓷），其包装费一般已计入原价内，预算时不得另计。但应考虑扣回包装品的回收价值。

木制品包装，以 70%的回收量，按包装材料原价的 20%计。

铁皮、铁丝制品包装（铁桶以 95%、铁皮以 50%、铁丝以 20%）的回收按包装材料原价的 50%计。

纸皮、纤维制品包装以 50%回收，按包装材料原价的 50%计。

草绳、草制品包装，不计回收价值。

$$包装材料回收价值=包装品原价值×回收量比重×回收价值比例$$

② 采购单位自备包装材料，应计算包装费，加入预算中。

（4）材料运输费

① 指材料由来源地（或交货地）运至工地仓库或堆放场地为止，全部运输过程中所支出的一切费用。

② 材料运费在材料预算中占有极大比重，约占原价的 15%左右，某些地方性材料运费，相当于原价的几倍。

③ 运费的高与低，与材料来源地和运输方式的选择有密切关系。来源地确定，运输方式、运输距离随之确定。

④ 运输费组成

车、船费，调车、驳船费，

装卸费，附加工作费，合理损耗费，

（5）运输费用计算依据

① 铁路运输按铁道部规定运价计算。

② 水路运输按交通部和各地交通部门规定的水路货物运价计算。

③ 汽车运输按各省、市、自治区公路汽车货运收费。

④ 市内运输装卸费，按各地规定的货物装卸搬运价计。

⑤ 调车费——凡在铁路专用线或非公用装货地点，取送车辆时，均需计划调车费，按铁道部规定执行。收费时一般按机车专用线上往返 2 次，即 4 个单程收费。

⑥ 驳船费——从码头至船舶取送货物所发生的费用，按港口规定计算（水路运费包括驳船费）。

⑦ 附加工作费——材料运到工地仓库后，需搬运、分类、堆放、整理而发生的费用。

⑧ 材料运输损耗费。

（6）材料的采购及保管费　指材料部门在组织采购、供应和保管材料过程中所发生的各种费用。包括：各级材料采购及保管人员的工资，职工福利费，办公费，差旅及交通费，固定资产使用费，工具（用具）使用费，劳动保护费，检验试验费和材料储存损耗等。

采购及保管费=（材料原价+供销部门手续费+包装费+运杂费）×采购及保管费率

（三）施工机械台班费

第一类——折旧费、大修费、维修费。

替换设备及工具、附具费，润滑材料、撑式材料费，安装拆卸及辅助设施费，机械进出场费。其特点是不管机械开动情况及施工地点和条件都需要开支的较固定、经常的费用。

第二类——机上工作人员工资，施工机械运转的电费。

固体燃料和液体燃料费，牌照税及养路费。此类费用，只在机械运转工作中才发生。

第七章
室内效果图

第一节　效果图概念

一、效果图内容

室内效果图是室内设计语言的重要形式。设计语言包括平面图、剖面图、模型、立面图、节点大样图和透视图。

二、效果图目的

效果图是运用特定的表现技术来表达设计意图，为有关单位提供一个具体的室内形象，建立直观的、准确的视觉效果。其目的是：

（1）使设计者与建设者之间建立联系；

（2）设计者借助于效果图发挥创造力。

三、效果图特点

它是介于一般绘画和工程技术图之间的一种绘画形式，同时具有技术性与艺术性。如图 7-1。其特点是：

（1）它是设计方案的客观描绘，不能带有主观随意性；

（2）它具有说明性，应尽量准确表达设计者意图；

（3）要求对质、色、光、形、比例、意念作出全面表达。

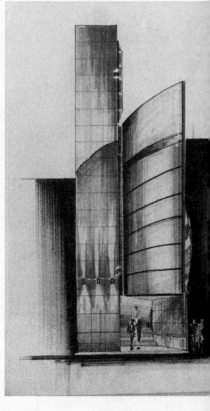

图 7-1　建筑外形效果草图

四、基本要求

（1）细致、整洁。

（2）精确、清晰，各部分处理表达明确。

（3）视点合理。选择有意义视点，它能反映全面内容，决不会让观者产生错误理解。

（4）真实感。追求比例、色彩和环境的真实感，配景等假设物应是可信的。

（5）整体效果完整。始终注意整体关系协调，在统一环境气氛和构图处理细部刻画。如图 7-2。

五、效果图简史

（1）古埃及壁画、陶器有远近重叠法（前物挡后物）。

（2）13 世纪绘画出现了明暗远近法。

（3）文艺复兴时期，出现透视图法。

（4）20 世纪赖特大师出现后，透视图更具艺术魅力，并运用于建筑图法上。

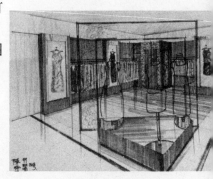

图 7-2　服装店草图

（5）20世纪70年代前用水墨渲染和水粉渲染。

（6）20世纪70年代后，加入钢笔渲染和水粉渲染。

（7）20世纪80年代后，新技法不断出现：麦克笔、喷笔、水粉和照片渲染。钢笔水粉、炭笔油画和计算机绘制。

（8）而今，尚有专门从事效果图绘制工作的专业人员。

（9）有建筑师、有画家开办效果图事务所。

（10）组织专门协会，交流技术经验。

（11）东京还有效果图专业学校（开设色彩课、造型课，讲授各种技法）。

第二节　草　图

草图是快速地用图画来表达自己的设计思想，技术要求与绘画速写相同。如图 7-3。设计草图的产生是一个从主观到客观的形象形式与表现的过程。它帮助促进设计构想的发展，并利于设计师与各方面人才的交流。草图是在设计构思阶段徒手绘制简略的图形。如图 7-4。

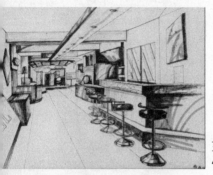

图 7-3　酒吧前厅草图

一、作用

（1）以最简便、迅速的方法，表达出设计师对空间造型的设想，记录和捕捉瞬间即逝的灵感和构思。见彩图 3。

（2）快速灵活、简单易作。记录性强，可塑性强，有利于大量设计方案的产生和设计思路的扩展。见彩图 4。

（3）对空间、结构有丰富的想像力、理解力，还需具备熟练的徒手画技巧。如图 7-5。

如果说效果图的主要目标是向公众展示设计意念，构思草图则是设计师在创造过程中与自己进行交流的结果，它是设计思维发展过程的真实记录。

图 7-4　卡拉 OK 室草图
作者：双声华

二、特色

徒手草图画不受时间、空间和素材的限制。其特性有：

（1）用于收集资料。

（2）在形态酝酿阶段，可将意念记录、储存于草图中，以便进一步整理、推敲和演变。

（3）以线条为主，或配一些文字，把材料、加工方法迅速记录下来。

（4）绘制构思草图节省时间，利于商业竞争，能快速、有效地表达思想。通过省略线条及简化有关细节，设计方案会快速表现出来。

（5）把几幅不同角度的局部的画组合在一张纸上，重点加工突出一幅，形成主次，可利用色块作背景突出主题。

图 7-5　草图

三、绘制工具

（1）笔：铅笔、炭画铅笔、钢笔、签字笔、圆珠笔、彩色铅笔、麦克

笔、水彩、水粉、油画笔。

（2）颜料：照相透明水、水彩、水粉、色粉笔等。

（3）纸：绘图纸、素描纸、水彩纸、新闻纸、描图纸、白板纸、色纸。

第三节　设计草图表现形式

一、线描

用铅笔或钢笔以单线条勾画出空间造型的外轮廓和结构。

线描是最简练、快捷、较为自由的表现方法。以线为主，通过线的粗细、轻重、虚实变化表现出事物的空间感、体积感、主次感。颇为流畅、挺劲、有力。

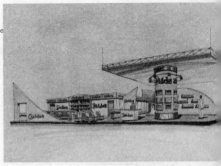

图 7-6　商店草图

二、线面结合

以线为主，加上概括的暗面或色块，制造出线面结合的画面。它有以下特点：

（1）结构主次分明、表达有力。

（2）画面更丰富，层次更分明，以点、线、面组合来表现黑白灰。

（3）用不同粗细、疏密的线及浅线组合，获取明暗层次和光影色调的效果。

图 7-7　商店草图

三、明暗素描

用铅笔、钢笔或单纯水彩来完成，用明暗关系来表现空间及其形体。绘制明暗素描应注意以下三点：

（1）明暗层次要加以提炼、概括。

（2）表现大的体面转折或凸凹。

（3）不要过于追求和拘泥于自然光影的丰富变化和层次。

四、淡彩草图

在线描的基础上，施以简略而明快的淡彩，来表现大的色彩关系或配色方案。如图 7-6。它的特点是：

（1）它比线描、明暗素描更富表现力。如图 7-7。

（2）多用钢笔配合水彩、麦克笔、彩色铅笔。如图 7-8。

（3）避免细碎繁琐的笔触，用色鲜明。

五、三视图

图 7-8　建筑外形草图

徒手画平面、立面、剖面图，并可施以淡彩。

第四节 质感表现

一、木材

木材由于材质易于处理，并有着自然而细腻的纹路，所以，从古到今在人类居住生活艺术上一直占有重要地位。

图 7-9 质感表现

（一）原木

是整棵未经处理的树木，因其保有自然的形状与色彩，所以，常被用在装修上，表现轻松粗犷气氛的场所（别墅、庭院）。

对原木的描写要着重于自然的趣味性，如：

（1）未被剥掉的树皮及残留在树皮上的青苔；除去树皮来表现树结及树皮斑斑驳驳的感觉。

（2）像蜘蛛网般的年轮断面。

（二）木板

木板是经过加工处理的材质，使用的范围较大。如图 7-10。木板的特性为：

（1）以其横断面和纹路，使木材的厚度表现极为强烈、明显。

（2）具有干燥、裂开现象（自然感）。

（3）木板形状与阴影所呈现的立体感及色彩的变化特别明显。

（三）木纹的表现

木板上的纹路，除特殊的木板（樟木）有特殊纹路外，其他的均以一种作为代表。因为在整张画面上，很难做到极精细的描写。

木纹细条太整齐显得呆板。

断线的木板，有劣木的感觉。

杂纹的木板，不自然且破坏图面整洁。

点线的木板，有劣木感觉。

树结状：以一个树结做开头，沿树结作螺旋放射状线条，线条应从头至尾不间断。

手板状：在适当位置做斜线的描写，要注意斜线的高低位置、距离及线条疏密变化。

图 7-10 木质表现

（四）木材色彩及纹路的变化

柚 木——黄褐色　红 木——枣红色　核桃木——深咖啡色

黑檀木——黑褐色　桧 木——皮肤色　白橡木——乳白色

（五）平面杉木企口板的表现

（1）每块板分开上色，留出板边的白亮线。

（2）让几块稍深点，以免单调。

（3）适当地方有树结点缀。

（4）加一道装饰光线的线条，以将各片木板连贯起来，加强整体感及硬度感。

（六）木材色泽的表现重点

以适当色彩表现木材的类别。笔法不要太整齐，色彩要有变化。

木材色泽表现过程为：使木头光亮，用主色做深浅两个层次的底色（明度差不要太大），按木纹方向落笔。线条粗细不同时，上同一色一次或两次，做出差别；涂上较明显的木纹，以线条密集补充，加强表现的细腻感。

二、不锈钢

不锈钢是表面反光度极强的金属品，在不同的环境中产生不同的反光变化，令人难以捉摸，且因其制品形状各异，更难有一套公式可循。只有对不锈钢实品作精密素描，方能了解特性。

表面处理后，不锈钢有亮面、雾面、毛丝面。

不锈钢的基本形态

1．圆筒形

绘出光线分布，再加上一层白色与黑色不规则的反光。

白色反光方向及弧度应与圆筒体的曲面相符，如画直线，圆体感即弱。若在上面与侧面的交接处留一道白，就能使两个面明显地分别出来。如图 7-11。

图 7-11　不锈钢质感表现

2．弯曲圆管形

难度在转弯处。转角处外侧阴影较大，内侧较小。阴影沿管的弯曲而变化。

3．方形管

方形不锈钢管的表现较平淡，它的三个特点应引起注意。

（1）强调四方体。

（2）表现面与面间的光线变化。

（3）在阴影部分有不规则的光线。

4．喇叭形

常用于灯具、桌椅等的表现上，它是由小而大呈放射状。画轮廓时，应先画大小两个圆再连接起来。它的光线应逐渐消失于宽大的一面，同时应能轻微反映周围的光线，使它显得更生动。

5．圆球体

这是不锈钢中最难表现的一种，因它能反映室内各角落反射的光，造成表面错综复杂的变化，很难有一套固定表现法。画者最好能实地观察、描写，体察它的变化，以便有深入的了解。

图 7-12　玻璃质感表现

三、玻璃

明玻璃有透明效果。在特殊角度能反映前景，但反映景物不明显。

茶色玻璃有色泽，透明感较差，特殊角度反映前景较明玻璃稍强。

在这两种玻璃的光线排列上，以斜线为主。为避免斜线距离平均，应作大小、宽窄变化。明玻璃与色玻璃的差别有清白或色彩的区别。反光完整、清晰的表达，一般用光线稍遮部分景物，以造成光线变化的动感。如图 7-12。

四、大理石

大理石种类多，质地坚硬，耐温防火，表面可处理成粗面或镜面，表现的差异在于色泽与细腻的纹路。

表现方式：以大理石之色彩打底，不必涂均匀，稍作浓淡明暗变化。画面上不规则，使其有粗细变化的交叉斜线即可，并加上同色调和不规则的点。如图 7-13。

五、纺织品

花布常用作窗帘、台布、床罩等，固定在某物体上，所产生的自然线条，合乎一定的形态。图案种类繁多，光线有明暗。笔法上可糅合并结合折皱纹理进行处理。如图 7-15。

丝绒：受光处多有反光现象，周围处用深色，中间部分加些点即可。其表现为毛绒细致感。

地毯：凸凹花型，强调凸凹感，点上阳点产生毛毛感。对手工织花型，要注重花色、图案；徒手画线条，表现柔软、厚度感。而对满铺型，则用笔可整齐，只在家具位置稍加强阴影。

第五节　水　粉　画　法

以工具材料而言，水粉画与水彩画同样以水色调和作画。水粉画不过多地探求水的韵味，运笔技巧则极似油画，以笔造型，笔法考究。

建筑与室内物体较正规，可使用写实手法与装饰性相结合。

一、画法步骤

用色用水先浓后淡，先远后近，先湿后干，先薄后厚，先大块后小块，渐次深入。

1. 用粉

（1）物体色纯度高、明度高时，少用白粉，可厚画。

（2）表现物体深色、暗部，少用白粉，可薄画。

（3）色彩要变淡，可用淡黄、土黄、淡绿等，以克服粉气。

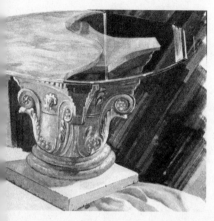

图 7-13　大理石质感表现

图 7-14　效果草图

图 7-15　花布质感表现

2. 干湿变化

水粉料干湿变化大，湿时色鲜丽、深度适中，干后色变浅、变灰。因此，应提高和夸张色彩的纯度，湿时偏鲜、偏深。调色——冷暖差距远，调色相易造成灰暗污浊，尽量多用同色系、邻近色、冷暖接近的色相调和。用冷暖相差大的色相调，可稍加白粉或浅色，可减少变灰、污浊、起焦的弊病。

若色光、色料相混，则明度、纯度和效果也会不同。

二、用笔

光滑平整物体不宜太多的笔触。笔触间衔接过渡要自然，强调笔触方向一致，深色用笔应干净利落。背景用笔时应掌握以下三点。

（1）根据环境性质、形态、构图需要采用相应笔触。如安定、单纯、变化、豪华等，应强调环境特征进行表达。

（2）要求具有可视性、适应性、趣味性的场所，要考虑与主体达到完美的平衡。

（3）效果图用色不同于绘画中的着色表现。可不考虑太多色彩关系（光源色、环境色、固有色），不用表现色彩的微妙变化。

可适当表现视觉刺激和信息传递。

第六节　效果图的色彩规律

一、色彩的对比

在画效果图时，画面色彩的对比与协调应遵循以下色彩规律。

画面重点部分明暗对比要强；画面应有最亮和最暗色块（小面积）；面积最大的是灰色，色彩丰富在于灰色多变。具体情况是：

1. 明度对比

在具有高中低调的情况时，画面明暗色块布局应分成主体色、背景色、点缀色。如图 7-16。

2. 色相对比

视感觉上两色并置时，各自的色彩个性应明显强烈，冷暖对比应显得更强烈。色相调小——红、蓝，红、黄调。

3. 纯度对比

纯度不同色并置，会加强各自的力量，纯度高的显得更纯，纯度低的则更趋向灰色。效果图中多采用较低纯度色彩。画面"火气"在于太多原色和间色。

二、色彩的统一

要有一个明确的色调，作为主宰和统帅基调。各色块之间要有呼应和联系。如图 7-17。

图 7-16　建筑外形效果图

1. 基调

基调主要由在画面上占主导地位的色块（最大面积）来决定。这是因为主导色会影响物体各个体面之间，以及背景之间、物体与背景之间的用色构成。例如：基调为蓝色调时，背景常为近似色调，只在明度、纯度上有变化。或直接使背景物体采用同一基本色（底色法）。

2. 色彩的呼应

画面各色彩之间的相互联系和照应叫做色彩的呼应。它是指同种色、近似色间能协调，对比色要有内在的联系。如互补色的运用，对比色的面积、位置和纯度的合理配置，都可起到互相呼应衬托的作用。

三、色彩的形体塑造

明暗与光影关系的变化必然反映在色彩色相及冷暖的对比中。

色彩的空间塑造同明暗关系一样，空间进深感不同，色彩也发生变化：

近	远
纯度高	纯度低
明度高	明度低
暖　色	偏　冷
冷　色	偏　暖
浓　色	淡　色
暗　色	偏　灰
对比强	对比弱

图7-17　建筑外形效果图

第七节　效果图的明暗规律

一、明暗关系

效果图中若明暗关系不当，画面会出现扁平、灰暗、无立体感、单调生硬、缺乏层次的现象，从而使真实感变差。

二、影响明暗变化的因素

（1）光强　光源的强弱。光源越强，物像亮度高，受光面、背光面对比强，明暗层次清晰。如图7-18。

（2）光源与物体的远近　光源距物体近，亮度强，明暗对比大；反之，亮度小，明暗对比弱。

（3）观察者与物体间距离远近　光源、光距相等时，观察者离像越近，对比越显著；反之，离像越远，则越模糊（空气透视）。

（4）物体色彩和材质的明度差别　不同色相，明暗度也不同，从而形成明暗色调变化系列——物体质地差别。对光的吸收、反射程度不同，亦形

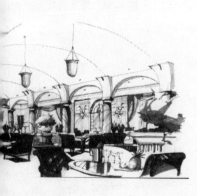

图7-18　西餐厅草图

成不同的色调层次和明暗变化。如图7-19。

同色物品，不同质，明暗也有区别（煤、炭、黑布、黑丝绒、黑板）。

（5）按光源投射方向和角度，光照角度有三种：

① 侧向光　主要面受光，次要面背光，明暗对比强，界面清晰，立体感强，但有些生硬、简单。

② 逆向光　当光源从后面或侧面投射时，主要面背光，次要面受光。明暗对比强，立体感和光感明显，但主要面细部不利于刻画。如图7-20。

③ 正面光　主次面均受光，但受光有强弱，主次有区别。画面响亮、明朗，且层次丰富。

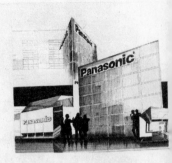

图 7-19　展览厅效果图
作者：黄朝晖

三、明暗与调子

1. 明暗

明暗结合的应用能给空间提供特殊的幻觉效果。正确使用明暗，能表达环境的形体，增加画面的活力和力度。这是因为光线能使立体产生不同的深浅明暗变化，从而体现立体感。

2. 调子

在绘制效果图时会发现：受光多的明度高，受光少的或没受光的明度暗，接受中等光量的有中等的明度（中间调），背光区有的反光，反光强的取决于物质肌理。这五种调子在设计图中并非会出现，但各种表现手法都是在五大调子的基础上简化、概括得来。其中：

（1）在高明度调子光亮环境情况时，可着重画出光投射物体后相对产生的黑暗部分，通过暗部的线面表达形体结构。

（2）在低明度调子深暗环境情况时，可着重画出光投射物体后相对产生的明亮部分。

（3）在中明度调子中间色环境情况时，可着重强调光投射在物体后相对产生的明暗间的对比。

图 7-20　舞厅前厅效果图

在绘制效果图时，选择哪一种明暗表现为好呢？所绘制的环境属哪一类？让人们了解什么？怎样能清楚地表达设计思想？这些在绘制效果图前都应分析清楚。

四、明暗表现

在自然状态下，物体光影与明暗变化都很复杂，设计者应在明暗规律基础上，用简便和概括提炼法来表现，以满足结构作图要求。

1. 光源

应确定主要光源以表现主体空间；利用想象中的多种光源强调细部结构；直接从结构出发，塑造光源。平面形体——同一平面受光均匀，明暗变化小；分面明确，边缘线清楚肯定；明暗变化均匀过渡；明暗交界处，深的更深，浅的更浅；当强调水平面上的垂直光影，垂直面上的斜向光影。曲面形体——无数个平面构成，而形成明暗层次柔和丰富；明暗过渡均匀柔和，各色调间无明确界线，中间色丰富；曲面转折的半径 R 越大，色调过渡平缓，

半径 R 越小，色调变化越明显，强调。高光——是物体受光最足，反射最强，亮度最高部位，常为一小点，一条曲线，一个小面；反映在向光的棱角边缘上、转折线上；运用高光，要注意整体的主次、轻重、虚实，强弱变化；力避平均，以免凌乱、破碎。

2．明暗表现的特点

（1）平面与平面转折处高光成线状，且细而挺。

（2）曲面高光成带状，其宽窄视半径大小而变化。如图 7-20。

（3）球面的高光成点状或小块曲面状。

（4）不同表面材质的高光各不相同，光滑面的高光清晰肯定，粗糙面的高光柔和模糊。

五、明暗表现的夸张手法

（1）效果图应夸张色调的明暗，减少无视觉作用的细节明暗变化，使形体空间更突出。如图 7-21。

（2）明暗夸张手法能增强画面艺术性；用较暗或较亮的色线加强边缘对比，可使物体从背景中强烈突现出来。

（3）对物体上的反射光，可根据想象画出反射面，使变化更丰富。

（4）画物体与空间、物体与物体界线的轮廓线时，应这样掌握：近处的粗而重，远处的细而轻；暗部浓重、含蓄，亮部轻淡、清晰；硬的坚实而挺，软的虚而轻柔。

（5）明度对比原则是：主体亮，背景暗；主体暗，背景亮；主体对比强烈，背景取中间灰调；主体与背景均亮，画面呈高调；主体与背景均暗，画面呈低调；主体与背景明暗交错。

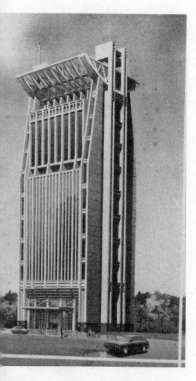

图 7-21　建筑外形效果图

第八节　效果图步骤与构图

一、准备、着色与装裱

（1）草稿　构图小稿——经营构图，研究工程平、立面图，了解设计重点、风格、意图。

（2）透视稿　确定透视形式，线条描画形体空间透视，调整透视。

（3）小色稿　推敲色调和色块的配置，确定明度、纯度、色相、调子的变化。

（4）着色　确定天花、地面、墙面大色块，塑造局部过渡色，定边缘轮廓线，描绘纹理，作高光点缀，进行最后调整。

（5）装裱　上玻璃纸，吹干，然后贴卡纸边或黑色不干胶。

二、构图原理

1．构图分析

在设计及美学原理上，效果图不要过分单调和杂乱，而要在单调和杂乱中求变化与统一。做到变化中求统一，统一中求变化。如图7-22。

在设计理论上，形态的大小，数量的多寡，色彩的深浅都会形成一种量感。利用此原理，要设计成有变化而均衡的构图，避免呆板的构图和不均衡的构图。

2. 透视图的构图

一幅完美的透视图，应唤起观者视觉的愉悦，并理解这种愉悦是由建筑物、室内空间造型、功能、环境特色、透视图所表现的技巧形成的。构图是造成美感和合理、准确表现对象的处理手法之一。

三、构图特色

1. 饱满充实，平稳适中

建筑或室内主体空间，安置在画面最突出的中心位置，周围环境及所配小品、人物等描绘是为了烘托主体。如果主体过大，画面无空隙余地，则显得压抑闭塞，很难表现纵深感。而主体过小则会天地增大，配置增多，显得空疏分散。主体过低或过高，会使画面上下分量不匀、轻重不稳。只有使主体和配景的比例协调，才能得到一幅完整的构图。总之，构图应避免如下问题：

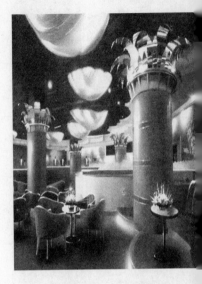

图7-22　舞厅效果图

（1）尺寸过分夸张，则构图呆板；

（2）色彩接近（混浊），则画面不洁；

（3）光线不佳，则透视错误；

（4）比例失调，会喧宾夺主。

2. 比例协调，透视统一

画面主体、配置，要主次得体，多寡均衡。配景多则实，配景少则空泛。配景盲目增设加大，或变形缩小，会使物体比例失调。配景虽已有合理比例和透视，但位置不当，太突出，会减弱主体。可作中远景安排。同时，应使主次物体的透视消失在同一视线，求得透视的统一。

3. 高低曲直，各得其所

对高层建筑，为突出和夸张其高度，可用低视平线，使建筑比实际显得更高。对低层建筑，常用低视平线，可使各部位的造型、结构具体清晰。而平直空间会显得单调刻板，可配置呈放射形或自然弯曲的景物，使之柔和。对大拱形空间，其弧线下延，有下沉之势，可配置直线形景物，以使弧线画面得到平衡。

4. 强调夸张，突出中心

不同类型的环境都有各自的特色，效果图为表现环境特点，可用强调、夸张手法，制造一个趣味中心，以增加透视图的艺术魅力。趣味中心可通过构图处理、空间造型、风格特点、材料、色彩、结构特色、光影效果、画面立意等组成。

第九节　配景表现

环境有主体，也有配景，这样构图才会完整。配景的作用是用来调整画面平衡，弥补构图中的不足。配景应根据主体物个性及特定环境而定。利用配景，可引导视线，将视线引向画面重点位置。利用配景，还有助于表现出空间感，增加画面纵深感。但配景是陪衬，不能喧宾夺主。配景应适当概括，不能太突出。

配景包括天、地、人、车、树、花、地……

一、天空

天空是透视图中表现时间和气候的主要因素，不同的天空会表达不同的情调和意境。

（一）天空意境表现

蓝天白云，使建筑物有强烈的光线，有夺目感。

朝雾晚霞，使建筑物有深沉稳重感。

无云天宇，使建筑物在平静的天幕下，显得平妥安详。

灯光夜景，使建筑物有繁花似锦之趣。

长空高悬明月，有静谧安宁感。

（二）天空衬托处理

建筑造型简洁，体积较小，周围无毗邻屋宇，又无重叠树木，可衬以丰富多变的云天，以增加画面景观。

造型复杂、体积庞大的建筑，为突出主体，一般不配置复杂的配景反衬，而是以平和宁静的天空来缓和画面。

商业建筑，为显示其繁华热闹情景，以夜景加设人工光线，使画面产生灿烂缤纷的气氛。

有时，使云彩作透视效果与建筑向同一方向消失，使画面有很强烈的透视感。

（三）天空画法

湿画法　将画面天空面积全部打湿，用色彩从上往下，渐次画出；用白粉画出云彩或留出云彩。

厚画法　画出大底色，以塑造空间和云彩的层次。

底色法　画出底色，用一定笔迹刷出天空。

图 7-23　树木表现法
　　　　学生作品

二、树木丛林

树木是组成自然环境的主要内容，它是美与丰盛的象征，用树木作为配置，以点缀、充实效果图内容。如图 7-23。

（一）树木类别

描绘树木的类别，有助于识别主体空间的位置环境。由于地球表面地势和气候的巨大差异，树木种类也很繁多。如：

亚热带——椰子树、芭蕉；

北　方——白桦、红松；

平　原——杨柳、樟树；

山　区——杨树、松树。

（二）树木表现

图 7-24　树木表现法
学生作品

树木的形态要逼真具体，组合自如，或相邻而立，或交错互倚，尽量避免寂寥孤立，单枝独生。树丛一般作中远景处理，应描绘其繁密成片的整体形象，不必对丛林中的树木逐一单枝刻画，以免纷繁琐碎。

花圃草坪，使环境优美幽雅，宁静安谧，大多铺设在屋前路边近处，作一般修饰，以防止过于艳丽的花草冲淡建筑造型和色彩的感染力。中远景很少画花圃。

（三）树木形态

树木种类繁多，形态各异。

树的高度——白杨 10m，槐树 5~6m，灌木 2~3m，黄杨松篱 1m。

树的枝干形态——放射形（椰树），自由平伸（松树），逐渐向上分杈（榆树）。

图 7-25　花卉表现法
学生作品

树冠形态——伞形（龙爪槐），卵形——（柳树），塔形（雪松），圆锥形——桧柏。如图 7-24。

（四）树的描绘

描绘树木只需掌握不同类型树木的特征就可以了。

掌握不同类型树木的特征，一般要把握树木的大小、形状，不必作过细的描绘，可以进行适当概括。但要注意季节区别，选择适当色彩，并注意远近关系。近的可具体，中的可概括，远的可成片描绘，远树无枝。

三、地面

（一）街道路面

不论何种质量的路面，都无复杂的形象。在描绘时，用或深或浅的色彩，作平涂处理。在表现有起伏的地面时，则略加明暗变化。

为创造街道路面的丰富形象，常采用下述手法修饰。

1. 投影

指主体物、配景物的投影投射到地面上。室外建筑物投影或直或斜，树木投影呈圆形空隙，各种投影应主次分明。

2. 倒影

不论是晴天白云，或华灯夜景，都可以在潮湿水分中反映出主体倒影，

造成深浅对比的光影和缤纷相映的朦胧色彩。倒影轮廓可若隐若现，不能过于清晰，否则像水面。

　　3．车轮痕迹

借助水渍、地质画上车轮痕迹，既丰富了地面形象，又造成远近空间感。

　　4．辅助直线

用色彩表现深浅不同的地面时，画些合乎透视的横、直辅助线，与主体消失在同一灭点上。可加强透视感，还可增添倒影的真实感。

（二）道路地面

道路地面，按材质可分以下5类。

　　1．混凝土

坚硬，用笔应肯定，分缝要明确，棱角要分明。

　　2．沥青

路面不能如实用黑色去画，要根据画面色调，使它具有某种色彩倾向。

　　3．大理石、花岗石

质硬，面光挺，除本色外，常倒映周围物体形色。有高反光，分缝线明确，且整洁，有纹路。

　　4．卵石

大小形状不一，表面光滑，有体积感，缝线有粗细，色彩有变化。

　　5．瓷片

质硬，面整洁，大小一致，有倒影，色彩较统一。

（三）地面画法

平涂：用一色平涂地面，表现出平坦、安静、装饰感。

渲染：用平涂法表现渐变效果，具层次性、立体感。重叠水平方向运笔，画出大体色。用垂直笔法表现投影、灯光、环境。

四、人物

　　1．人物透视

人与环境的透视关系如错，则人物像陷于地下或吊在半空。视平线1600mm 时，人物头部在视平线上，人物身长随人物所处位置而定，按透视规律定。如图7-26。

　　2．人物身高比例

成年人身高=7.5 个头长；以胯为身长的中点，胸、胯、膝将人分为4 等份。

　　3．人物性别

男性，肩部较宽，宽于胯部；女性，肩部较窄，胯部较宽。

　　4．人物动态

行进中的人物应画得倾斜点，以增加动感，倾斜的方向为落地脚所在方向。

　　5．人物表现形式

图 7-26　人物造型表现
学生作品

人物的表现形式有写实性、漫画性（趣味性）、概括性（图案）。

五、汽车

1. 高度与长度的比例
小汽车的高度，比人眼略低，车身长度约为车高的 3 倍。车型不同，比例有所差异。

2. 透视
消失点——也在视平线上；高度——与画人的方法类似。

3. 投影
画汽车要画投影，以增加汽车的立体感，使其与地面脱开。

4. 画法
从暗部开始，从内开始，画出玻璃质感。

六、灯光

单纯表现灯具，是出于设计与构图需要，多数是同光一起来描绘完成。灯光的描绘方法为：

1. 表现步骤
在底色上，用暗色彩画出灯具轮廓——用稍弱些的明亮色彩画出中间过渡面——用较暗的色彩画出灯座接点及暗部结构和转折——用较高纯度亮色点出高光，画出光芒。

最后，在底色上施以较淡的白色，罩在灯的位置上；再用较亮的色画出结构和高光。

2. 灯光气氛
不同类型灯具，其描绘手法也不同。如：以色粉擦出光环；用橡皮擦掉颜色，提高灯具周围明度；用饱和色、衣纹笔，按十字交叉方式画出光芒；舞厅射灯，用从小至大的光束，表现不同色彩等。

第十节 效果图常见画法

一、麦克笔画法

1. 麦克笔特点
麦克笔是一种油性彩色的奇异墨水笔，具有快干性和简便着色的特点，用其作草图具有透明感。比透明水彩多出笔触，笔触方向可配合材质纹理。

2. 麦克笔着色顺序
先涂浅色，再着浓色，门窗及点景可用彩色铅笔或水粉。

3. 麦克笔作画步骤
（1）在描图纸上以铅笔作草稿后，用胶带固定。
（2）在已完成的草图上，蒙上一张麦克笔专用纸（Pad 纸），并以胶带

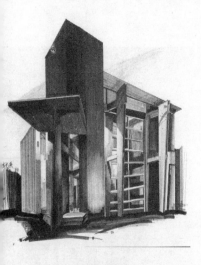

图 7-27　麦克笔画法
作者：谭利燕

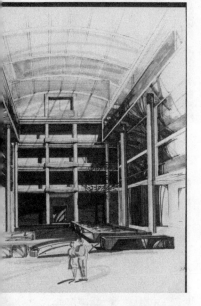

图 7-28　透明水彩效果图
作者：何思伟

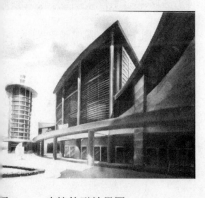

图 7-29　建筑外形效果图
学生作品

固定。

（3）把物体与背景接缘的部分先用胶带遮起来。

（4）着色：背景——大墙面明暗调——窗——小凸凹。路面——树木——点景车——点景人——全面修饰。如图 7-27。

二、透明水彩画法（淡彩法）

1．表现特点

清澈明爽的透明感，是透视图不可或缺的手法。保留线条之美，以线为主——快速、难度低——大体处理理想，细部表达却粗略——体量感差、质感不强。

2．应用范围广

透明水彩特别适合室内透视、环境和水面玻璃质感表现。以透明水彩作透视速写，可在短时间内得心应手地完成。因此，常作草图应用。使用时切忌混浊色，尽量减少混色的种类，否则会降低彩度和明度，使画面易脏。

3．透明水彩画法

大体轮廓与大体面关系——用干湿合画，表现色彩关系（三要素）——从淡到浓，步骤丰富——线型变化，外轮廓强调。如图 7-28。

三、不透明水彩画法（写真法）

1．表现特点

为突出色的艳丽，可重涂、修改。这样，可使画面感觉稳重纯厚。通常采用与透明水彩合用的方法完成。前者表现背景，后者重点塑造。这种不透明水彩画法近乎绘画，将对象置于特定环境中，既考虑对象本身造型之比例、尺度，也考虑环境的选择和处理，从而突出对象的性能结构和外观造型之特点。

2．画法

画大体轮廓——画涂玻璃面质感及空间深度的明暗变化，室内点景——画大色块，外墙修饰。如图 7-29。

四、喷画

喷画也称喷色画、喷笔画、喷笔艺术或喷绘。这种喷色造型艺术是以喷为主，描绘为辅，喷画相结合的方式作画的。如图 7-30。

（一）喷画简史

喷画有着源远流长的历史。这种利用空气和颜料的混合，以吹喷形式作画的构想，可上溯至旧石器时代晚期奥瑞纳文化初期。如：三万五千年前，用中空的兽骨和芦苇管，借嘴的气力，吹喷颜料作画于岩壁上，吹喷手形。又如：在秦始皇二年，有骞霄国画工烈裔者来中国，以口含墨汁，喷画云龙而令人叹为观止。1890 年，美国水彩画家查理斯·伯迪克到英国作画时，寻

求一种色彩上复涂另一色彩时不会发生混色或经一色膜变色现象的绘画方法。基于此，他研制并发明了喷笔，于 1893 年获专利，成立福恩坦喷笔公司，其设计的中心是喷嘴、节流针及气帽，沿用至今。喷画初期，喷笔技术主要用于修饰照片、技术插图。这种喷画以均匀、柔美、渐层的晕调，深受雇主欢迎，刷新了人们的视觉感受，很快在欧美大陆传开。1904 年，喷笔被纳入教程。20 世纪 30~40 年代，在流行文化的氛围中得到发展。50~60 年代，波普艺术流行，喷绘用于工业技术插画。从此，"喷画效果"作为一种艺术风格，在商业美术插画中占了主导地位。70~80 年代，是喷笔的黄金时期，在美术领域、产品、建筑、室内、服装设计等方面得到大量运用，物象刻画得惟妙惟肖，尽善尽美。喷色造型表现的均匀、和谐、细致、柔美、渐层、虚晕等技法令人耳目一新。如图 7-31、彩图 9 和彩图 10。

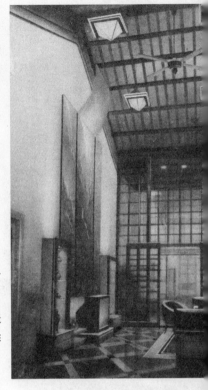

图 7-30 客厅喷画
学生作品

（二）喷画设备

1. 压缩空气源

压缩空气源是喷画的动力。它由气箱、气瓶、气缸、汽车内胎组成。对该种空气压缩机，气源要求能以均匀的压力来长时间地、稳定地把空气输出。

压缩机分为膜片式空气压缩机与活塞式空气压缩机，后者用活塞动作来制造压缩气体。它能供给较稳定的气源，产生的压力比膜片式压缩机大，排气量一般为 $3m^3/min$，是常用的一种。

2. 喷笔

喷笔是以伯努利原理工作的虹吸压力吹喷技术的喷画工具。它是两支相互垂直固定在一起的开口吸管，一支插入容器中，一支水平对准容器，一面吹气，两管相接处气体流速高，压力下降，作用于液体的大气压把液体沿垂直管子压上去，液体在两管相交处被气流冲击而形成雾化附于画面。

3. 喷笔的制式

（1）单控式外混合型喷笔　颜料与空气在外部混合氧化，笔上的扳掣只控制空气馈送。

（2）单控式内混合型喷笔　空气与颜料在笔内混合，并有节流针控制颜料流量。比外混合型更进一步，是介于单控和双控之间的类型。

（3）双控式喷笔　这是一种双控内混合节流针式喷笔。

它利用阀杆组合，控制气流及颜料流量；扳掣可上下启动，又可水平滑动。

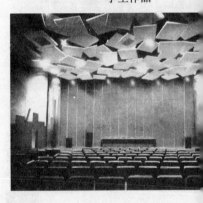

图 7-31 剧院喷画效果图
学生作品

目前常用的双控式喷笔有以下型号：

① 0.25mm 口径，容量 0.3ml，适于小幅及局部。

② 0.25mm 口径，顶馈式色槽，容量 1ml，适于较大面积精细喷画。

③ 0.3mm 口径，顶馈式大色槽，容量 7ml，适作大面积、长时间喷画。

④ 0.4mm 以上口径适作巨幅画。

总之，无论哪种型号的喷笔，其构造都是由料斗、色槽、输气和颜料雾化部三部分组成。

4. 喷笔的常见故障及其产生原因

（1）无喷射　这是因颜料太稠、料孔堵塞或喷嘴干结，喷针盖有污迹或喷针弯曲，或喷嘴裂造成。

（2）喷溅　这是因气压与料液不协调，喷针盖有污迹，喷针弯曲或喷嘴裂造成。

（3）粒状　这是因料干或压力不足。

（4）冲斑　料过稀或笔与画面太近。

（5）蜈蚣形　力道不均匀。

（6）蝌蚪形　先喷后移，手停喷未止。

（7）色槽内起角　这是因槽吸管堵塞所致。

（8）水滴　这是因气泵输送空气含水所致，加隔水器即可解决。

5. 喷画工具、颜料、术语

纸——白板纸、玻璃卡、水彩纸、素描纸、复印纸、宣纸、油画纸。

颜料——水彩类、树脂类、油彩类。

水彩类

水彩：半透明、颗粒细、附着力强、覆盖力弱。

油彩类

国画色：兼水彩、水粉特点。

广告色：鲜纯、不透明、覆盖力强。

墨汁：色细腻、均匀。

彩色墨水：透明。

树脂类　用汽油、松节油稀释。

术语

喷样——喷出的色状态；喷涂——喷色；晕喷——渐层的喷洒；遮喷——借助形板遮挡喷洒。

6. 徒手喷画造型

（1）喷笔的使用

① 持笔方式　喷笔杆直径和标准钢笔相似，以握钢笔姿势为佳。

② 盛装颜料　可用毛笔蘸已稀释颜料，轻拨入料杯，也可用滴管注入料杯。

③ 操纵扳掣　单纯气体喷，同步使颜料一并喷出。

④ 开笔步骤　移动喷笔——➡按下扳掣喷出空气➡ 轻缓地向后拖喷颜料。

⑤ 收笔步骤　先推前扳掣，中止喷色；再松开食指，中止喷气。

（2）喷画的制作

① 点喷造型　喷笔垂直画面。喷距是喷点大小的2%~20%。喷点大小与喷距成正比。需注意的是，点喷时，喷点用颜料不能太稀。

作业：喷点练习。

② 线喷造型　线的喷样是点喷形态的持续，有光晕效果，要求保持稳定的喷距及扳掣力道的一致。

作业：平行线、排列；起笔——气先于色。收笔喷距提高。

圆周线：滑动游丝线——毛发线，起笔虚，收笔喷距提高。

③ 晕面喷洒造型

作业：晕面渐层，　球体晕面（受光不同，喷距、力道也不同）。

④ 肌理喷画造型

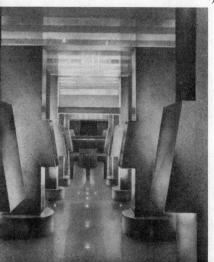

图7-32　过厅喷画效果图

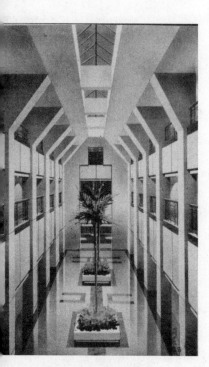

图7-33　酒店喷画效果图
　　　　学生作品

作业：质地肌理（利用原画底进行喷洒）。

褶皱法（皱褶纸后侧喷）

⑤ 斑痕法（限于水粉）

在已喷画面上用毛笔蘸水（水可带色彩倾向），按意图甩出点，干后，略施喷颜色，即出现斑痕。

⑥ 喷水色复法（限于水粉，水彩）先在画纸上喷一层水，尚未干时复喷颜色。干后即出现大小、深浅、形状各异的晶状体肌纹。

⑦ 滴色吹喷法　先用笔有意地滴色于画的一处或多处，后倾斜式空喷运笔画出大理石纹。

⑧ 喷水破色造型　在喷好或涂好的色块上，以水喷破色，呈现底色，冲喷面积及粗细，取决于气量和水量控制。

7. 模板遮挡喷画造型

模板遮挡造型是与徒手喷画造型相对的。模板是获得物象喷样模式的主要依据。模板的制作、遮挡技巧的高低，直接影响喷画作品的质量。模板材料的运用，是喷笔画的重要特征。一切能在画面上阻隔颜色的喷画，并呈现喷样形态的所有媒体，都可成为遮挡造型的模板。

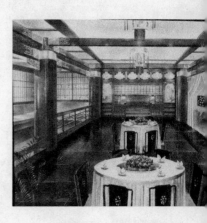

图 7-34　中餐厅喷绘效果图
学生作品

（1）模板种类有定形模板、自由模板和喷绘云尺

① 定形模板是某一喷画的具体形象，所刻下的即为该物象模型。

这种单一性模板是用一张遮屏材料将物象的结构刻出，多用于物象结构的较为单纯的画面。而复合性模板则是用多张遮屏材料刻完物象的结构，多用于较复杂的物体遮挡喷洒。另一类定形器物模板包括各种绘图模板、圆规，自然枝条、树叶、塑料花、网纹织物等。

② 自由模板不受具体物象边廓的限定，具有共用性。它是作为定形模板的配套辅助模板来遮喷物象，或作为独立的遮喷模具，用来塑造物体形象。

③ 喷绘云尺是用醋酸酯胶片制成；它是定形模板的外观样式，也是自由模板的喷画运作方式；它是规范化、数据化的自由模板。直边模板遮挡喷画造形利用直边模板，遮挡喷洒广泛用于似形遮挡喷洒。

（2）似形遮挡喷洒　似形就是用模板某一曲边，去适合画中物象的形和形的边廓，然后遮挡喷洒。例如：一块板不与所画形状相似，可用 2~3 块似形交替使用。这种方法具有随意性和适用性，省时、省工、省料，能提高喷画效率。也就是说，利用现成的形态材料，能拓宽喷笔的表现力。

作业

① 格律式排列（50mm×150mm）。

② 组合成形法用两条以上直边模板组合成不同边长、不同形状的直边遮挡模型。

③ 皱纸、撕纸、毛刷、定型器物遮挡。

（3）模板游离遮挡喷画　制作模板游离遮挡喷画时，要一手持模板，一手持喷笔，两笔同步运行，使其出现虚晕效果。

（4）模板间隔定位遮挡喷画　这是模板与画面平行，间隔一定的距离进行遮挡，以获得较稳定的虚式影像。间距越高，所获喷样越虚。为此，可在模板与画纸之间垫放阻隔体（三角板、全直尺、手等东西）形成间隔。

8. 喷画辅助表现技法

这是围绕喷画造型而展开的非喷笔作画媒体运作的技艺，也是为弥补、增进、拓展喷画艺术表现力的一种手段。喷画辅助表现技法有3种：

（1）补点法是用刀尖刮掉，后用小白圭笔调原画色，将刮点补好的一种方法。

（2）布擦减色法是用较粗纹的布裹住食指，以此作擦笔擦掉一些画面上的浮色，起到减少调子的作用，以增加画面层次感。

（3）橡皮减色法是喷样在橡皮的作用下减低密度，增大画面高调层次区域的一种表现技法。这种橡皮减色法有4种操作方法：

① 沾擦是靠橡皮自身的粘度，沾去一些颜色颗粒，造成画面高调的微差层次。

② 揉擦是用力反复擦某一局部喷样，以求喷样密度减到最低限度。

③ 提擦则是橡皮的抹擦方式，以提高物体高光。

④ 遮擦是用胶片遮挡画面局部，擦去未遮部分，形成一边齐一边虚的效果。

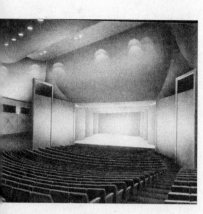

图7-35　剧院喷绘效果图
　　　　 学生作品

（4）划蹭法。这种方法是在喷样上用带有棱角的较硬的工具，划蹭出痕迹、纹理，用以表现特殊表层质感（多用于光滑的纸板画面上）。

（5）刀划法。刀划法的工具运刀可刮、可划、可琢，常用来表现高光点和高光线。

9．画面修饰、润色

修饰、润色是在现成的绘画作品、印刷品、摄影作品等画面上进行加工处理。方法是：

（1）减少画面因素，是减少原画面不必要的色块、线、背景等的方法。

（2）增加画面因素，是增加原画面色彩，拉大影调关系，加添穿插形象，强调结构关系的方法。

（3）画面蒙化是借雾状喷样去淡化、弱化某种色彩、形体，从而渲染画面气氛的方法。

10．喷画程序

（1）素描稿（透视稿）　素描是一切物象造型的基础，素描造型能力的强弱直接影响着喷画的质量。

素描稿，是喷洒物象模板制作的惟一可靠依据。为此，要求素描图明确、准确，且以单线为主，略施影调，并尽可能详尽展示喷画物象主要结构的细节。

（2）拷贝　将喷画素描稿背面擦上蓝色广告粉，打好色粉，将素描稿蒙在画面上，用圆珠笔透下，把胶片蒙在素描稿上，用刀切割定形模，组成复杂的物象，将所刻模板逐一编号；再将刻好的胶片模板对准画纸上的物象拷贝印，并在模板边缘周围放上压坠。

（3）施色喷洒　施色喷洒分三个阶段完成。

第一阶段喷洒亮部，中间调层次，铺衬暗部，并调足色料；

第二阶段要加强中间色调层次；

第三阶段——入细刻画，协调比例关系。

总之，要调动一切绘画及其他表现手段（水洗、素描、刀划），从整体至局部，反复入细喷画。

第八章
室内家具设计

第一节　家具的概念

一、家具的定义

家具是指室内生活所需要并应用的一切器具，它是使建筑产生具体价值的必要设施。空间因家具而异，家具同样因空间格局不同而有不同的配置形式。家具有物质使用功能与精神功能，既实用又可像艺术品一样供人欣赏。如图8-1。

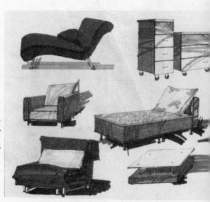

图 8-1　柜、椅、床设计方案
学生作品

（一）使用功能

1. 分隔空间

用于室内二次分隔空间，以减少墙体占用面积，提高空间灵活性，从而使其有家具性质又是空间分隔物。

2. 组织空间，填补空间

用家具围合不同空间，组织人的活动路线，填补残缺空间。

（二）精神功能

1. 陶冶审美情趣

家具配置是主人的自画像，在很大程度上，反映主人的阅历、文化、职业特点、性格、爱好、审美情趣。如图8-2。

人们也不同程度地接受家具艺术的熏陶和影响，而改变自己。目前趋势是崇尚繁琐装饰者减少，喜欢简洁明快者增多，盲目求数量者减少，喜欢组合家具者增多。

2. 创造气氛意境

通过家具设计，创造室内典雅、高贵、古朴、清新等意境。

二、家具的发展

（一）中国传统家具

早在南北朝时期，我国就有简单家具（床、长几、曲几），但仍席地而坐。至隋唐，已有长桌、方桌、长凳、腰鼓凳、扶手椅，有列坐的长桌、长凳，三折大屏风等。造型简朴，线条柔和，均采用镶嵌工艺。北宋时，高型家具已定型。到明代，家具进入高峰期，技术与艺术二者统一，以简洁素雅而著称。这时的中国家具，用材合理，注意材料力学性能，充分表现材料色泽、纹理。家具结构采用框架式结构，造型简洁，线条单纯有力，体型稳重，比例适度，家具种类已有凳、椅、柜、橱、几、架、床等，并随之出现了卧室、厅堂、书斋配套布置。

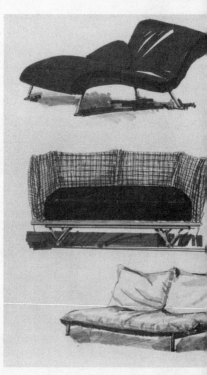

图 8-2　沙发设计方案
学生作品

（二）国外家具发展

1. 罗马式

罗马式家具始于11~12世纪，种类尚少，且造型朴素。主要构件大多模仿建筑的顶盖、拱门、柱子样式。

2. 哥特式

哥特式家具始于13~15世纪，多采用框架结构、镶板。装饰繁复，多用漩涡形曲线及植物形，线条挺拔，以尖顶作装饰。

3. 文艺复兴式（意大利）

意大利文艺复兴时期的家具已大量采用镶嵌技术。

4. 巴洛克式（美国）

该款式家具线条有强烈流动感，常用猫脚、猪腿、花瓶作家具的腿。

5. 洛可可式（法国、美国）

该款式家具多用曲线和雕饰。

6. 现代家具

19~20世纪的现代家具颇注重实用，并发挥材料本身结构性能和美学性能。造型简洁，注重质地、色彩，构图灵活，不留多余装饰。第二次世界大战后，美国家具业得到迅速发展，刻意求新，追求奇特新风格。如图8-3。

7. 北欧式

丹麦、瑞典、挪威、芬兰等国的家具，不像英、法那样崇尚装饰，也不像美国那样追求新奇，而是利用北欧木材资源，使家具充分表现木质的纹理，颇具淡雅、清新、朴实无华特色。

8. 意大利

20世纪60年代中叶以后，意大利独树一帜，有意避开北欧诸国，锋芒毕露，不以木材为主料，而以更便宜的塑料为主料，在传统中求新。

9. 重技派

突出技术性，着意暴露家具部件的接合关系。

10. 艺术精神派

突出外形设计，如手掌形沙发。

11. 现代家具基本特点

（1）注重功能，讲究适用，以人体工学为尺度。

（2）质朴，自然，简洁，大方，线角不多，造型优美，无繁琐雕饰。

（3）注重质感、纹理、色彩和材料本身自然美。

（4）适于批量生产与机械化自动化生产。

（5）考虑存储、运输和使用。

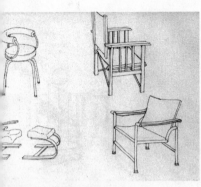

图8-3　椅的设计方案
　　　　学生作品

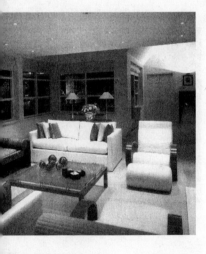

图8-4　家具设计

三、家具类型

按用途分为人体家具、贮存家具。

按材料分为木制家具、竹制家具、藤制家具、金属家具、塑料家具。

按结构分为板式家具、插接家具、折叠家具、充气家具、整浇家具。

按使用特点分为配套家具、组合家具、多用家具、固定家具。

按使用场所分为办公家具、家用家具。如图8-4。

家具是供人们家庭生活、办公和贮存物品使用的，由于材料、结构和使用场所的不同，一般按以下情况分类。现将各类家具的特性分述如下。

（一）按材料分类

1．木制家具

木制家具的木材有榆木、椴木、柞木、桦木、水曲柳木、麻栎木、松木、杉木、柳木、香椿木、香樟木。高级木料有楠木、红木、花梨木、紫檀木。用它制作的家具造型丰富，色泽纯真，纹理清晰，导热性小，有一定弹性和透气性。

2．竹制家具

竹制家具清秀文雅、光洁凉爽，属夏令家具。

3．藤制家具

这种家具色泽素雅、清新，结构轻巧，款式多样，具有曲线美和乡土气息。

4．金属骨架家具

这种家具与木板、玻璃板、大理石、塑料板组合，虽轻巧灵活，富现代感，但不适于庄严、稳定场合使用。如图8-5。

（二）按结构形式分类

1．板式家具

板式家具是用各种不同规格的板材，借助黏合剂或专用五金零件连接而成的。它们不同于传统的框架榫眼结构，框架结构承重的是框架，镶板只起围护作用。而板式家具的板材则兼起承重与围护作用。这种家具节约木材，结构简单，组合灵活，外观大方，造型新颖，富有时代感，便于生产的机械化、自动化，是家具革命的新起点。

2．拆装家具

它是指拆装更简便的家具，甚至拆后可放到箱中携带。其中的插接式家具由骨架（钢管、塑料管）和板材组成，管材有特制插接件与板木连接。而帆布、皮革与钢骨、木骨架组成的家具，则完全不用五金件。

3．折叠家具

这种家具可在用时打开，体积小，占地少，具有移动、堆积、运输、存放方便等优点。

4．支架家具

这种家具如图8-6，图8-7所示。其特点是：

① 支架家具由两部分组成：一部分为支架（铁管、枋），一部分是柜橱或搁板。

② 支架家具可悬挂于墙上，也可支承在地面。

③ 支架家具轻巧活泼，制作简便，不占或少占地面，并能丰富墙面空间。

5．充气家具

充气家具是在1926年由布劳斯提出设想的家具。最初实验仅限于靠垫与靠背，20世纪60年代才生产出完整的沙发。其特点是：

① 其主体是一个不漏气的胶囊。

② 与传统家具比，不仅省去弹簧、海绵、麻布等材料，还大大简化了工艺过程，降低了成本，减轻了重量，且便于运输。

图8-5　金属骨架沙发

图8-6　支架茶几

图8-7　支架茶几

③ 造型轻盈透明，新颖别致。

6. 浇注家具

浇注家具主要有各种硬质塑料家具和发泡塑料家具，它们以聚乙烯和玻璃纤维增强塑料为材料，先做内衬，再往内衬浇注发泡剂自然膨胀成型，再覆盖各种面料。有质轻、光洁、色彩丰富、成型自由、加工方便，成本低廉等优点。

（三）按使用特点分类

1. 配套家具

传统家具都是单件的，难于和谐统一。因此，可应用色彩、线脚、装饰等手段达到统一。

2. 组合家具

由若干个标准零件或家具单元组合而成。例如：组合柜，它有储量大（一般家庭储量为 $3.0 \sim 3.5 m^3$）、功能多、形式多样、安置灵活等优点。

3. 固定家具

顾名思义，固定家具是固定于建筑结构上而不能任意搬动的家具。它可以加长窗台，在墙上设置吊柜与搁板，以满足储藏、陈设、装饰要求，又能利用空间，节省使用面积，增强环境整体感。

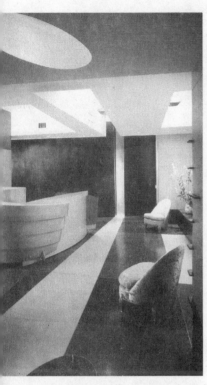

图 8-8　家具设计

第二节　家具的功能尺寸

保证家具实现功能效果的最适宜尺寸，是家具功能设计的具体体现。

一、功能尺寸的原理和依据

（1）不同家具各有不同的功能特性。

（2）各功能特性家具需符合人体的形态特征和尺度及生理、心理的要求。

（3）人的生理、心理特征是家具功能设计的依据（不同性别、年龄、国度、地区的人，各有不同的生理、心理变化）。

二、人体平面模型

（1）按人体形态、尺度及其比例在塑料薄片上绘平面图形。

（2）按图剪下，在活动关节点用钉连接，使之可活动。

（3）以模型在图纸上模拟各种坐、卧、躺、立的姿态，以确定、校验所设计产品的相应尺度。如图 8-8。

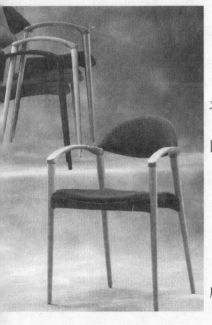

图 8-9　坐椅设计

三、椅凳类家具功能尺寸

椅凳类家具外形如图 8-9。

1. 坐高

坐板前沿高是椅桌尺寸的设计基准。它决定着靠背、扶手、桌面等一系列尺寸。

$$坐前高=腓骨长+鞋跟厚（25~35mm）$$

大腿前部下面与坐前高的适当间隙取 10~20cm，这可保证小腿有活动余地。

2．靠背高

椅子靠背能使人的身体保持一定姿态，且分担部分人体重量。

（1）靠背高度应在肩胛骨以下为宜。以使背部肌肉得到休息，便于上肢活动。

（2）为便于上肢前后左右活动，工作椅的靠背以低于腰椎骨上沿为宜。

（3）休息椅的靠背应加高到颈部或头部，以供人躺靠。

（4）长久、稳定坐姿椅，常在腰椎弯曲部分增加一个垫腰，以缓和背部、颈部肌肉紧张（250mm 为佳）。

3．坐深

坐深对人体舒适感影响很大，必须认真掌握。

（1）坐深应根据人体大腿水平长度（腘窝至臀部后端）决定。

（2）坐深应小于坐姿时大腿水平长度，否则，小腿内侧会受压或靠背失去作用。

（3）坐深＝大腿水平长－60mm。

（4）一般坐椅，坐深可浅点，腰椎到小盘骨间应近于垂直。

（5）倾斜度较大的靠椅、躺椅是专供休息用的，此时腰椎至盘骨呈倾斜状，故坐深要加深一些。

（6）为不使肌肉紧张，可使坐面与靠背连成一曲面。

4．坐面斜度与靠背倾角

坐面呈水平或靠背呈垂直状态的椅子，坐与倚靠均不合理。为改变这种情况。椅坐面应有一定后倾角，靠背也应适当后倾。这样，才能将体重移至背的下半部与大腿部分，从而把身体全部托住，以免向前沿滑动，使背的下半部失去稳定和支持，造成背肌肉紧张。

5．扶手的高和宽

休息椅和部分工作椅应设扶手。其作用和制作注意事项如下。

（1）减轻两臂和背部疲劳。

（2）扶手高度应与坐骨结节点到肘部下端的垂直距离相近。过高，双肩不能自然下垂；过低，两肘不能自然落于扶手。

（3）坐面到扶手垂直距离可酌情选在 200~250mm。

（4）扶手前端应稍高，随坐面与靠背倾角变化。扶手倾斜面为±10°～ 20°，以减少肌肉活动度。

（5）两扶手内侧间距应在 420~440mm；扶手前端比后端间隙稍宽，两扶手分别向左右外侧各张开 10°;考虑穿冬衣的宽度，应增 48mm 间隙，再宽则会产生肩部疲劳现象。

（6）扶手内宽的确定，也决定了椅子的总宽、坐面宽和靠背宽。

（7）表面用材：

① 工作椅不宜过软，以稍倾斜为好。

② 休息椅软垫有弹性为好。

③ 为便于起坐，肌肉松弛，靠部应软些。

④ 靠背部应在腰部硬些，背部软些。

设计时，应以弹性体下沉、前后稳定之后的外部形态作为尺寸依据。

四、写字台、桌台类功能尺寸

1．桌面高度

（1）桌面高与坐面高关系密切，应很好地掌握它们之间的关系。

（2）用桌椅高差来衡量桌面高与坐面高。

（3）坐者长期保持正确坐姿，即躯体正直，前倾角不大于 30°，肩部放松，肘近 90°，且保持 35~45cm 视距。

（4）合理高差应等于 1/3 人坐姿时的上体高。

总之，桌椅过高或过低，将使坐骨与曲肘不能处于合适位置，形成高耸或下垂，而造成起坐不便，影响身体健康和视力健康。

2．桌面宽度和深度

桌面宽度和深度，根据人的视野、手臂活动范围及桌上放置物品的类型及方式来确定。如图 8-10。

3．膝和踏脚空间

容膝尺寸：必须保证下腿直立，膝盖不受约束为宜。空间高度以坐面高为基准点，坐面高到抽屉底垂直距离限制在 160~170mm 之间。

踏脚空间应保证人在活动时脚能自由放置为宜。

五、床的功能尺寸

1．床的长度

床的长度通常以较高人体为标准，如我国床长一般为 1900mm。

（1）人体卧姿以仰卧为准，尺度"H"。

（2）人体高度应在平均身高基准上增加 5%。

（3）傍晚略减缩 10~20mm，尺度"C"；"C"可适当放大，取 20~30mm。

（4）头部放枕尺度"A"（75mm）。

（5）脚端折被长度"B"（75mm）。

（6）床的内长为：L=（1+0.05）H+C+A+B。

2．床的宽度

以仰卧姿为准，床宽为仰卧时肩宽的 2.5~3 倍（单人床一般取 900mm）。这样，人睡在 900mm 宽的床上，每晚翻身 20~30 次，有利于进入熟睡。人睡在 500mm 宽的床上，翻身次数显著减少。所以，单人床宽应不小于 700mm，最好 900mm。双人床宽，不等于 2 个单人床宽，但不得小于 1200mm，最好 1350mm 或 1500mm。

3．床高

床屉面高可参照凳椅坐面高的原理和具体尺寸（可睡又可坐）来确定。

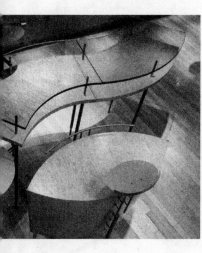

8-10 台桌的设计

六、贮存类家具功能尺寸（橱、柜、箱、架）

1．功能要求

贮存类家具功能尺寸应以存放数量最充分、存在方式最合理、方便存取、占地面积小、易搬动、便于清洁卫生为原则。

2．功能尺寸

以内部贮存空间的尺寸作为功能尺寸。该尺寸以所存放的物品为原型，先确定内部尺寸，再由里向外推算出产品的外形尺寸。

第三节 家具造型设计基本手法

一、家具比例

家具比例以家具本身比例尺寸关系作为设计依据。如图 8-11 和图 8-12。其主要比例关系有：

（1）家具外形轮廓的比例关系。

（2）家具主要表面之间、整体与部件、部件与部件之间的比例。

（3）零件尺寸比例。

二、决定比例的因素

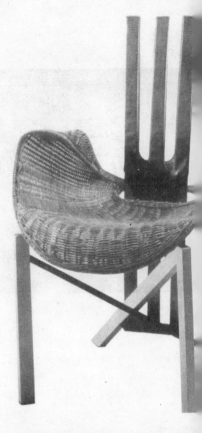

图 8-11　椅子的设计

（1）人们对家具功能要求的主要因素，决定了不同类型的家具有着不同的比例。同类型的家具也因场所、使用对象不同而有不同的比例，如病床比普通床高，幼儿园床按年龄段分为三种不同的高度。

（2）制作家具之材料、结构、工艺条件是构成比例的基本物质要素。例如欧洲中世纪家具采用木框嵌板结构，造成柜类家具高而窄的比例。

（3）不同地区、不同民族的不同生活环境和传统习惯造成不同比例。例如"藏式家具"少而粗，多功能、低矮（藏柜 450mm）。

总之，在设计家具时，可采用模拟法，模仿自然物体的形态或行为动态意念作为设计依据。

第四节 家具的配置

室内设计师毕竟不是家具设计师，其任务只能按内部空间的用途性质从尺度、色彩、质地、造型等方面对家具的配置提出总的要求和设想选用现成的商品家具或审定特制家具，并对家具布置提出方案。而选择家具，则要着眼于整体环境需要，把其当作整体环境的一部分。在配置家具时应注意以下几点。

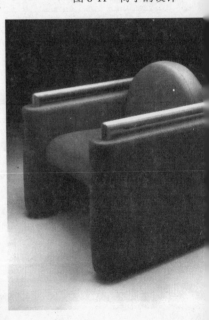

图 8-12　沙发的设计

1．种类与数量

家具数量的多少，要根据使用要求和面积大小决定，避免拥挤、杂乱，

力争有较多的活动面积。

2．款式

家具的款式要以经济实惠、适用、耐用、巧用、用途多样为原则。

3．方便

节时省力（照明、温度、音响、窗帘的控制板应集中于床头）。

4．体量

尺寸主要取决于人体工学要求，大而实的，可置于大空间中，形成坚实、完整的气氛；小而虚的，可置于小空间中，以消除封闭感。

5．风格

家具的配置风格是造型、质地、色彩、尺度、比例反映出来的总特征。对形成环境气氛，表现特定意境至关重要。如豪华富丽、端庄典雅、奇特新颖、乡土气息等。目前流行的风格有：

（1）田园风格。它源于北欧诸国，又称斯堪的纳维亚风格。它包含质朴、含蓄、简洁的自然美和田园风味。不雕凿，不镶嵌，不掩盖纹理、色彩和缺陷。它以松木、牛皮、粗棉织物、藤为主要材料。

（2）中国风格。以明式家具风格为代表，这种风格的家具造型敦厚，讲究对称，注重比例，格调高雅、庄重、优美,色彩深厚，表面光洁。以花梨木、柚木为材。

（3）东方风格。这种风格源于中国古代和日本、印度等佛教国家。

（4）地中海风格。在地中海沿岸各国旅馆中，家具简洁明快，洒脱大方，大量使用白、蓝、绿的冷色调。

（5）国际风格。国际风格的家具配置豪华富丽，造型奇特，大量使用钢、铝型材。

6．位置

配置好家具后，在考虑位置摆放时应注意以下几点。

（1）首先考虑人流活动路线，要求简捷、方便，不过分迂回、曲折。家具周围应有足够面积，保证使用方便。

（2）相对集中。以形成生活系统，避免凌乱。

（3）注意与门、窗、墙、柱等设备的关系，以形成有机整体。

7．陈设格局

（1）规则式。对称形态有明显轴线，以显得严肃、庄重。常用于会议厅、接待室、宴会厅。圆形、马蹄形、方形、长方形格局较常见。

（2）不规则式。这种不规则式呈不对称形态，无明显轴线，自由变化显得活泼，常用于休息室或起居室。

（3）陈设格局的原则应体现有分有聚，有主有次（小空间，宜聚不宜分；大空间适当分散，但有主次）。例如：

① 以某设备、家具为中心，其他围置，如壁炉、组合柜。

② 以部分家具为中心，其他围置。

③ 按主次分成若干组，且能互相联系。

第九章
室内照明设计

第一节　照 明 概 念

对人的视觉而言，没有光就没有一切。

一、照明

照明能呈现环境事物，如何用光来照明而呈现环境事物的不同情况，是室内设计人员所必须掌握的。

光可以形成空间、改变空间、破坏空间，又可影响物体的大小、形状、质地、色彩的感知，还会影响细胞的再生、激素的产生、腺的分泌、体温、身体活动和食物消耗等生理节奏。所以，室内照明是室内设计的一个重要组成部分，在设计之初就应加以考虑，而不能在设计结束后再找人来装饰照明。如图 9-1，图 9-2。

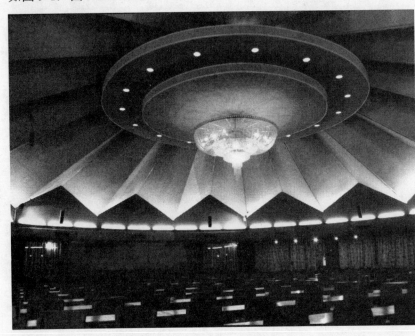

图 9-1　会议厅照明设计
设计：李泰山

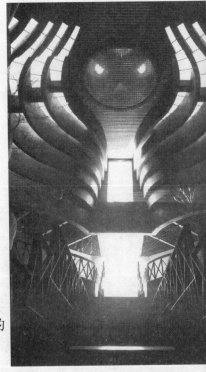

图 9-2　入口照明设计

二、光量参数

1．光通量
光源单位时间内发出的光量称为光通量，单位为流明（lm）。

2．光强量
光源在给定方向的单位立体角中，发射的光通量定义为光源在该方向的光强度。

3．光出度
面光源上每单位面积向半个空间发出的光通量。

4．光照度
表面被照明程度的量称为（光）照度，单位为勒克斯（lx），它是每单位

面积上受到的光通量数。如：40W 白炽灯下，1m 处的照度约 30 lx，加铁罩为 73 lx；阴天室外照度 8000~12000 lx，正午阳光下室外照度 80000~90000 lx。

我国商店照度普遍低，而日本商店照度较高。见表 9-1。

表 9-1　　　　　　　　　　　　日本商店照度值

场所	明度空间　（lx）	一般空间　（lx）
服装、鞋	300~500	200~300
钟表、工艺品	700~1000	500~700
医疗品、化妆品	300~500	200~~300
食品	300~500	200~300

5. 照度分布

室内的照度分布应按以下情况考虑：

（1）照度应有一定变化，以加强展示效果。

（2）用明暗对比吸引顾客。

（3）加强内墙亮度，产生宽深感，并吸引人往深处。如图 9-3。

（4）垂直面照度应高于水平面。

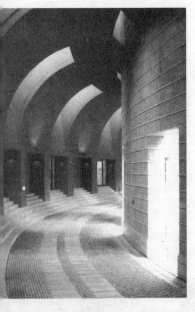

图 9-3　走廊照明

三、灯具的光色

（1）人眼直接观察光源时所看到的颜色（光源色表）。

（2）指光源的光照射在物体上所产生的客观效果（显色性）。如图 9-4。

（3）光源的色表或色温。因人们常用与光源的色度相等的辐射体的绝对温度来描述光源的色表，因此，光源的色表又称为色温。表 9-2 是自然光与人工光源的色温。

表 9-2　　　　　　　　　　　自然光与人工光源的色温

自然光	色温/K	人工光
西北方蓝天空	8000~12000	
阴天	6000	
蓝天、淡云	8000~10000	标准光源 C（6774K）
中午光	3000~4500	标准光源 B（4874K）
日出	2000	

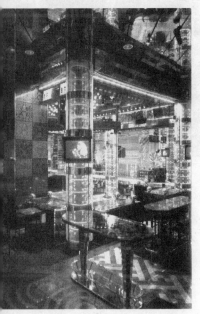

图 9-4　舞厅照明

（4）不同光源光色不同（三类）

①低色温光源：3300 K 以下，如白炽灯，可使室内产生安静气氛。

②中色温光源：3300~5000 K，白色荧光灯，可使室内获得明朗效果。

③高色温光源：5000 K 以上，如昼光色荧光灯，能使室内形成凉爽活泼的气氛。

（5）色温与照度。色温和照度直接影响室内设计，为使设计人员掌握，现将其特点介绍如下：

①高色温光源如用在低照度场合，能产生阴森森的气氛，故宜用于高照度场合。如图 9-5。

②低色温光源如用于高照度场所，使房间感觉酷热。

③低照度下，舒适的光色是接近火焰的低色温光色。

④偏低或低照度下，舒适的光色是接近黎明和黄昏的色温略高的光色。

⑤较高照度下，舒适的光色是接近中午阳光或偏蓝的高色温。

四、光源的显色指数

光源的显色指数，是对光源显色性的评价指数。

国际照明学会规定标准照明体"D"的显色指数为100。3000 K 标准荧光灯显色指数为 50。

光源显色指数愈高，显色性就愈好，则表现的颜色愈真实。

例如：白炽灯、碘钨灯、镝灯等显色指数越过 85，适用于辨别颜色要求高的场合——舞台、摄影棚、印刷车间。

荧光灯显色指数在 70~80 间，适用于一般辨别颜色场合。

钠灯发出的光主要是黄光，照在蓝布上，无蓝光反射而成黑色。

一些光源的一般显色指数如表 9-3。

表 9-3　　　　　　　　光源的一般显色指数

光源名称	显色指数	相关色温/K
白炽灯 500W	95 以上	2900
碘钨灯 500W	95 以上	2700
溴钨灯 500W	95 以上	3400
荧光灯、日光灯 40W	70~80	6600
高压汞灯 400W	30~40	5500
镝灯　　1000W	85~95	4400
高压钠灯 400W	20~25	1900

图 9-5　商场照明

效果颜色则是利用光源强烈发出某种波长的光，来鲜明地强调商品特定的颜色。如肉类、鲜鱼、苹果等用红色成分多的灯泡（白炽灯）照射，就显得更加新鲜。但用单色灯，会过分强调某一色调，效果也不好。如图 9-5。

第二节　人 工 光 源

一、白炽灯

常用的白炽灯规格有 15~1000W 12 种，它们的特性是：

（1）两金属支架间的一根灯丝，在气体或真空中发热和发光。

（2）光源小，便宜。

（3）色光最接近太阳光，偏暖，用在肉店较好，用在布店则差。

（4）产生的热为 80%，光仅 20%，寿命 1000h。

（5）显色性好。

二、荧光灯

荧光灯是一种低压水银放电灯，它的性能特点是：

（1）灯管内是荧光粉涂层，能把紫外线转变为可见光。

（2）有冷白色，暖白色，冷白色（delux）wx 和暖白色（delux）wwx 和增强光。

（3）颜色变化由管内荧光数值涂层方式控制。

（4）发出均匀的散射光，光效率为白炽灯的 5 倍，60~80 lm，寿命为 2000h 以上。

（5）省电，发热小。

（6）快速启动，预热启动。

三、氖管灯

氖管灯是金属卤化物灯（卤化锡，钠，铊，铟），色彩变化由管内荧粉涂层和管内混合气体决定，具有省电和寿命长久的特点。

第三节　灯具型号命名方法

按国家标准命名法，灯具型号分为民用灯、工矿灯和公共场所灯。现将 3 种灯及相关情况介绍如下。

一、"M"民用灯种代号

B——壁灯	L——落地灯	T——台灯
C——床头灯	M——门灯	X——吸顶灯
D——吊灯	Q——嵌预灯	W——未列入类

二、光源代号

不注——白炽灯	G——汞灯	J——金属卤化灯
Y——荧光灯	X——氙灯	H——混光光源
L——卤钨灯	N——钠灯	

例：MB_1——民用壁灯，序号为 1。

　　$MC_{2\text{-}2}$——民用床头灯，序号为 2，用 2 个白炽灯泡。

　　MT_4—Y_{10}——民用台灯，序号为 4，用 1 根 10W 荧光灯。

三、"G"工矿灯具灯种代号

B——标志灯	H——行灯	Y——应急灯
C——厂房灯	J——机床灯	W——未列入灯
G——工作台灯	T——投光灯	

例：GC_2—G_{400}——工矿厂房灯，序号 2，用 1 个 400W 汞灯。

　　GY_4—$Y_{20\text{-}2}$——工矿应急灯，序号 4，用 2 根 20W 荧光灯。

四、"Z"公共场所灯种代号

B——标志灯　　　　　　　　S——射灯
D——道路灯　　　　　　　　T——庭园灯
G——广场灯　　　　　　　　Y——通用灯

例：ZB_1——公共标志灯，序号 1。

ZD_2—N_{400}——公共道路灯，序号 2，用 1 个 400W 钠灯。

ZT_4—Y_{32-3}——公共庭园灯，序号 4，在原型灯中作第一次局部变形，用 3 根 32W 荧光管。

第四节　灯具配光的分类

按国际照明学会（CIE）配光分类法，灯具配光可分成五类（以灯具上半球与下半球发出光通量的百分比来区分）。

一、配光特征

1．直接照明

光通量集中在下半球可制成狭、中、宽配光，光利用率高，易获局部地区高明度，天棚较暗，适于高大房间的一般照明。

2．半直接照明

向下光仍占优势，向上光使上部阴影获得改善。少量向上光适于需创造气氛和要求经济性的场所，如办公室、学校、饭店。可采用荧光吸顶灯、枝形吊灯。

3．半间接照明

向下光占小部分，光的利用率较低，顶棚较亮，以创造环境气氛为主，可采用暗槽式反射灯。

4．间接照明

全部光向上射，整个天棚变成二次发光体。

5．全漫射式照明

向上向下的光大致相等，具有直接照明与间接照明特点，房间反射率高。

二、照明方式

1．整体照明

采用匀称的镶嵌于天棚上的固定照明称为整体照明，它的特点是：

（1）照度在水平面上均匀一致。

（2）光线经过的空间没有障碍，任何地方光线都充足。

（3）耗电量大，不经济。

2．局部照明

在工作需要的地方所设光源的照明。如图 9-6。

（1）设有光度调控器，以适应不同变化的需要。

（2）在暗房间仅有此单独光源，容易引起眼睛紧张。

3．整体与局部混合照明

这是将 90%~95%的光用于工作照明，5%~10%的光用于环境照明的方法。如图 9-7。

三、使用地带（工作照明）

这是工作照明与其他地带的照明比例。

使用地带：天棚、周围地带=（2~3）：1（或更小比例，视觉变化才趋于最小）。

各部分最大允许亮度比为：

视力作业：工作面=3：1。

视力作业：周围环境=10：1。

光源：背景=20：1。

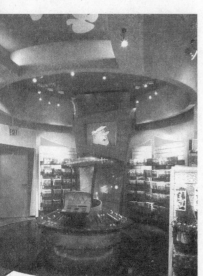

图 9-6　商店照明

第五节　建筑照明

室内照明设计应使光源布置与建筑结合起来，这样有利于用结构天棚和装饰天棚之间的巨大空间，用作隐藏照明管线和设备，以达到室内完整统一。

1．窗帘照明

将荧光灯管安装在窗帘盒背后，光源一部分朝向天棚，一部分下照窗帘、墙上；帘顶与天棚距离至少 25.4cm。

2．花檐返光

檐板设在墙和天棚交接处，灯管布置在檐板之后，能显示壁画、图画和墙面的质地。

3．凹槽口照明

槽形装置，靠近天棚。光向上照，提供全部漫反射；漫射光使天棚有退远感，并缓和房内直接光源热的集中辐射。

4．发光墙架

由墙上伸出悬架，位置比窗帘低。

5．底面照明

任何建筑杆件下部底面均可作底照明，常用于浴室、书架和镜子的照明。

6．翕孔照明

将光源隐于凹处，可圆形、可方形。

7．冷光照明

加强垂直墙面上的照明。

8．发光板面

可用在墙上、地面、天棚或独立装饰单元上，将光源隐蔽在半透明的板后发光。天棚是常用的一种，可为人们提供一个舒适的无炫光的照明，但也会使人感觉像处于有云层的阴暗天空之下，且均匀的照度立体视感也较差。

9．导轨照明

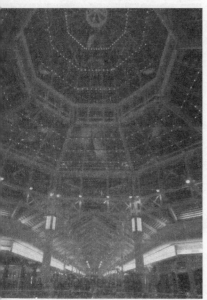

图 9-7　商场大厅照明

一个凹槽上附上灯支架，可自由转动。用于强调或平化质地和色彩。灯的位置和角度极为重要，离墙 15.24~20.32cm 处，能创视觉焦点，加强质感，常用于艺术照明。

10. 环境照明

这是一种照明与家具的结合，并利用家具表面产生反射光的照明方法。

第六节　照 明 艺 术

照明艺术是创造美感，增进愉快、轻松气氛的手段。

1. 创造气氛

光的亮度和色彩是决定气氛的主要因素，光的刺激能影响人的情绪。

（1）极度的光像噪声一样会破坏环境。

（2）适度的光像音乐一样令人心旷神怡。

例如：为营造私密性氛围，可将亮度降到功能亮度的 1/5。

因此，光线弱，灯的位置布置较低，造成周围较暗的阴影，使房间更亲切。例如餐厅、咖啡馆、娱乐场所等的光色。

（3）用暖色、粉红色、浅紫色，能使整个空间有温暖、欢乐、活跃的气氛。暖色光使人的皮肤、面容显得更健康，美丽动人。光色加强后，光的相对亮度要相应减弱，使空间更亲切。卧室用暖光更加温暖和睦。

（4）夏季用冷色光，青绿色的光使人望之骤生凉意。因此，光色应根据不同气候、环境、建筑的性格来决定。例如：强烈多彩照明（霓虹灯、各色聚光灯），能活跃气氛，增加繁华热闹感。而国外茶餐厅，既无整体照明，又无桌上吊灯，只用柔弱的星星点点的烛光照明渲染气氛。

2. 加强空间感（艺术照明）

艺术照明的光可以塑造不同的空间感。室内空间的开敞性与光的亮度成正比。如图 9-8。呈现出的空间感有：

（1）亮的房间感觉大点。

（2）暗的房间感觉小点。

（3）充满房间的无形的漫射光，使空间有无限的感觉。

（4）直接光能加强物体的阴影，光影对比能加强空间的主体感。

（5）各种亮度不同的光的分布，比单一性质光在室内更显生气。

（6）利用光的强弱可强化主题，削弱次要部分。从而进一步使空间得到美化和净化。

（7）台阶照明、家具底部照明，使物体和地面脱离，形成浮悬效果，而使空间显得空透、轻盈。

3. 光影艺术

用不同光色在墙上构成光怪陆离的抽象"光画"，是表现光艺术的又一新领域。例如：

（1）阳光透过树梢，在林中洒下的光线，随风变幻。

（2）风雨中摆晃的吊灯的影子，都各有韵味。

我们知道，自然界的影子是由太阳与月光来安排的，而室内的光影艺术则靠设计师来创造。利用各照明装置，在恰当部位以生动效果来丰富室内空

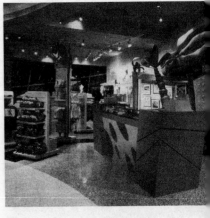

图 9-8　商店照明

间。这些照明装置，可以表现光为主。也可以表现影为主。还可以光、影同时表现。例如：利用光影造成光圈、光环、光池，给予空间以千变万化的造型，以表达相应的主题。用重复的光圈引导视线到华丽的挂毯上，用植物上射灯光把枝叶的影子投到天棚上。

4．灯光布置艺术

灯光布置艺术，用光来体现。光可无形地出现，又可有形地出现。光源可露、可隐。例如：在大面积空间中，天棚常以独特组织形式来吸引观者，它的影响力不在于个别灯管、灯色本身，而在于组织与构成。一些简单的灯具，一经精心组织，就能显示极大的生命力和感染力。使天棚灯光组织、结合建筑式样、柱位，表达建筑与照明的统一与和谐。

第七节 住宅室内照明

一、起居室

家庭中心房间是起居室，空间最大的也是起居室，其使用范围也很广。因此，使用灯光种类很多，选择各种照明方法时，从照度的效率以至情调的要素都要考虑到。如图9-9。

（1）全盘式照明应选用不太显眼的灯器镶在天花板中，若想制造情调，则投光灯或聚光性小的灯泡要比用日光灯为佳。这时不一定只用一盏灯，可根据房间的大小来考虑安装灯的位置及数量。变相的方法有：建筑照明的檐板照明；照射窗帘与墙壁的平衡式照明。其方法可用"可布"型灯光作间接式照射，将会产生极佳效果。

（2）局部照射灯光中，可放置落地灯或在沙发边小桌上放置小型台灯。可能的话，在所有椅子旁都设局部照明，以方便使用。

（3）在装饰橱柜中使用间接照明，以使其中装饰物显得更美，这时可用日光灯或天花板上安置聚光灯照射。聚光灯也适于照射绘画作品。

（4）使用垂灯需考虑家具的配置，可照射在茶桌上。垂灯和枝形吊灯与天花板灯相同，是房间灯光的重点，其他照明不要太突出。以免喧宾夺主。垂灯造型需与家具相协调。

总之，不管用哪种方法，都应把全盘照明与局部照明巧妙地分开使用，开关也不要只限一个地方。家庭团聚时灯光明亮点，休息时只用局部照明，舞会时，除用局部式灯光外，可配合蜡烛照明。这样，千变万化的照明计划便建立起来了。

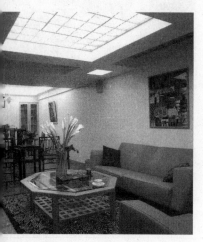

图9-9 住宅起居室照明

二、餐厅

餐厅应制造舒适愉快的气氛，以增加食欲。可吊一二盏半直接或直接照明的垂灯，高度离桌面约 80~100cm，并可调节。吊灯能把饭菜照射得很引人，也可使玻璃器皿更美，是以桌子为中心来快乐聚会的最合适不过的方法。

三、厨房、杂室

厨房是烹调菜肴的地方，需非常干净，也需有充分的照明。碗橱内，应设杀菌灯；而杂室也应和厨房一样明亮，以方便处理家务。

四、书房

书房是知识的宝库，除桌上有台灯，便于长期阅读外，天花板下应设一盏 150lx 以上的全盘照明灯。

五、卧室

不管何种类型的卧室，照明需柔和；床头也需有灯光，或用台灯或用壁垂灯。总之，整个房间以采用间接式照明为宜。如图 9-10。

图 9-10　住宅卧室照明

六、儿童室

要根据儿童的特点设计儿童室照明。

儿童室这里既是卧室，也是读书和游戏的场所。年龄较小时，灯光亮度全盘式与局部混合使用，是因为小孩顽皮。灯具不要用落地灯以防绊倒儿童。儿童再大一点，书桌上便需局部照明。由于年龄变化，趣味趋于个性化，所以开关应多装几个，以适应儿童的成长。

七、洗脸室、浴室、厕所

在镜台上端或两侧，应设有明亮灯光，以方便化妆。日光灯以不露光源为佳。白炽灯应装在壁灯里使用，成为扩散球灯，以使人的脸型更美。浴室中的地面需较亮光度，适于设壁灯，但灯具必须作防潮处理。厕所占地很小，所以更要使它成为一个明朗可爱的小空间；设壁灯，天花板灯均可，因使用时间短，宜采用明亮的白炽灯。

八、走廊、楼梯

走廊要力避阴暗，应设天花板灯或壁灯；转角处更要保持良好光线。楼梯部分应设壁灯或垂灯，以防踏错楼梯。开关应分设上下处，方便使用。

九、进门处

正门是住宅给人第一印象的地方。其气氛需设计得使家人从外面回来时有安心感，使访问者有宾至如归的印象。

灯光不能阴森，应有充分光度。采用全盘照明。进门处若有绘画或花卉之类装饰物，可用投射光照明，增加气氛。

十、室外

阳台、庭院是室内的延长部分，其照明方式产生的气氛皆与白天不同，夏夜的舞会更是如此。配置灯具注意事项是：

（1）阳台的照明器设在屋外的墙里，在室内看不见电源，以柱光与壁光为适宜。

（2）为预防漏雨，应使用防水灯器。

（3）用水银灯照射庭院，使其有清凉感，并尽量用不太显眼、形态简单的灯器。

（4）若是作观赏用，则需各种技术化的照明。

十一、其他

1. 建筑物外部照明

为防盗和提高隐私性能，装室外照明后，应从室外看不到室内的情形。并增加建筑物的美观。

2. 庭院用灯照明法

庭院灯应从庭院彼方照射过来，使建筑更为显眼。

3. 门灯、屋外灯、庭院灯开关器

门灯、屋外灯、庭院灯应采用自动开关器（EE 开关），由周围明亮度自动开关灯火。

4. 综合房的照明

把一栋住宅分隔成几个小房间，不如把所有的生活场所集中在一个空间里，使用起来很方便，可任意通融，极富伸缩性。

在此开放式的房子中，不论是休息用的区域或厨房、餐厅区域，配置照明灯的原则是：

（1）照明方法均以各区域为中心设置灯光，这种房间使用局部式灯光比全盘式灯光为优。起居室开灯时，关掉厨房灯。

（2）利用明暗之差，做成自然的分隔。

十二、预算和灯光计划

住宅设计灯光，应考虑房间装饰效果，再决定选购何种产品。

在欧美是先做灯光设计后，才做分隔房间和色彩的设计与选购家具。灯光设计等到配线工事完成才选购，大都重视灯器的外形，结果不能获得理想的灯光。理想灯光是指生活在其中舒适，并和天花板、墙壁、家具的颜色都能配合，而把全盘式与局部照明混合应用，产生优美的光线。

灯具费常和建筑费或设备费分开计算，其预算因灯具价格高低不一，难以订出正确的数目。

平均来说 75m² 的住宅，最低需 15 盏灯，若多用需 25 盏灯，若不考虑金钱多寡，重视房间气氛而作间接式照射，可达 35 盏灯。

需提示的是，现在是多灯时代，一室一灯作整体照明已成过去，多灯不仅在于制造气氛，更是基于需要追求必要的照明度。因此，没有 0.2～0.25 盏灯/米² 的计划，则数量上是不合理想的。

第八节　商店室内照明

商店是进行商业活动的场所，它应能吸引过路行人的注意，诱使他进入商店，不自主地进行浏览，进而刺激他购买欲望，达到销售商品的目的。

店铺的组成与陈列，以及照明将起着至关重要的作用。

一、商店照明的性质

（1）商店照明不只是单纯保证顾客能看清商品，还应使商品以至整个商店更加光彩夺目、富于魅力。

（2）各商店照明应有独特的个性。如图 9-11。

（3）商店照明是一个技术和艺术性综合性很强的工作。如图 9-12。

二、商店照明设计需注意事项

（1）注意行业、顾客对象和周围环境。

（2）根据商店性质，进行内部装修设计。

（3）考虑空间构成和商品构成，进而设计陈列布局。

（4）注重商店形象和整体气氛。

（5）选购照明和建筑内装修家具。

（6）决定照明方式，选定灯具。

（7）尽量降低运行费用，并达到维护方便、易于操作。

三、商店照明设计

商店照明的目的是为吸引顾客，刺激购买欲，突出商店商品。

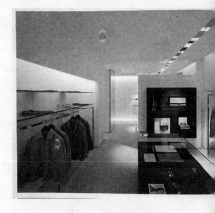

图 9-11　服装店照明

（一）吸引照明

1. 远处引人注目的照明

（1）用投光灯具照射大楼，使商店轮廓在夜色中十分清晰。

（2）用霓虹灯具或宣传板照明灯具吸引人。

（3）有拱廊的商店，可在拱廊内装设高强度灯具。

2. 使过路人停留的照明

（1）依靠强光使橱窗中商品显眼。

（2）利用色彩光使商品更显目（用对比色）。

3. 吸引进门的照明

（1）从店口看里面很亮。

（2）将店内进深正面墙作为第二橱窗，设重点照明。

（3）在需要的地方设置醒目图案及装饰性照明灯具。

（二）商店的一般照明设计

采用不同灯具不同配置，将一般照明、局部照明、装饰照明等加以组合。

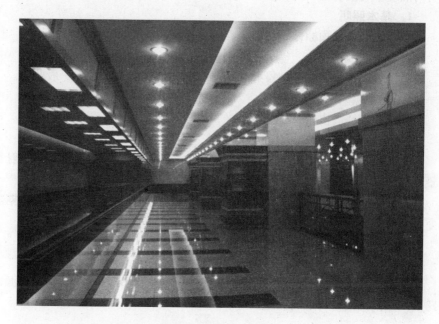

图 9-12　台山电信局营业厅照明

设计：李泰山

1．天棚较低的商店照明

（1）多用吸顶灯，嵌入式灯具及建筑照明。

（2）不使用吊灯，宜用淡青色（增加高度感）。

2．天棚较高的商店照明

用吊灯或嵌入灯配壁灯作辅助照明。

3．店内柱子的照明

（1）柱子尽量避免过分显眼，灯光不直射柱子。

（2）柱子四周可镶上装饰性镜子，增强效果。

4．墙壁照明

（1）照度应有一定变化，以加强展示效果。

（2）用明暗对比吸引顾客。

（3）加强内墙亮度，产生宽深感，以吸引人往深处走。

（4）垂直面照度应高于水平面照度。

四、商店各部位的照明手法

（一）橱窗照明

橱窗是吸引路人的重要部位，应美好、整洁，应有足够亮度，一般为店内照度平均值的 2~4 倍。

1．基本照明

用荧光灯格化顶棚作均匀照明。每平方米用 2.5~3 根 40W 荧光灯。

2．投光照明

设多支单个投光灯分别投射各个展品，利用其泄漏光形成一般照明。

3．辅助照明

创造戏剧性展出效果，如背景光、隐藏在商品中的光源等。

4．色彩照明

用来达到特殊的展出目的，以提高它的戏剧性效果。如利用颜色照射背景，使展品得到更显眼的对比。

另外，应在一些变化较频繁的橱窗中能同时装置几种照明形式，根据需要，开启不同的灯。

（二）铺面照明

应表现整个商店特征，明快气氛。铺面一般用荧光灯和白炽灯作光源，跨层高空间铺面，可选用高压放电灯。

（三）店内整体照明

（1）接待顾客的部位应暗些，销售部位亮些。

（2）适当组合明亮和阴暗部位，造成明暗起伏。

（3）上述灯具一般做在顶棚，充分注意灯具美观。

（四）陈列架照明

（1）应比店内基本照明更亮些。

（2）照明是满足商品展出需要，故灯具安装应保证货架上下部分均能得到充足光线。

（3）地面以上 1.2 m 处最易拿到商品，应充分注意。

（4）陈列架整体照明时，应用宽配光投光灯具。灯具中轴离地 1.2 m 陈列架处，并与之成 35°。这样，易获高照度和适当均匀度。

（5）重点照明时，应用窄配光灯具，灯具光轴处于重点照明部位，切忌成排使用投光灯，形成重点过多，反而失去突出的作用。

（五）柜台照明

（1）钟表、宝石、照相机等高档商品是以柜台销售为主，原则上灯具装在柜台内高处，但不能让顾客看到灯具，亮度应比一般店内照度高。

（2）为加强商品光泽感，可利用顶棚上投光灯和吊灯，但灯具位置应不使顾客眼睛处在反射炫光区。

五、商店照明原则

（1）照明计划是店铺构成内容之一。

（2）照明能创造产品级别印象，加强行业主体特征。

（3）安排不同性质的光源并进行不同组合且能调节光量。

（4）艺术照明在服务行业不表现情调；在销售行业则突出商品。

例如：珠宝、钟表、眼镜店，以橱柜陈列为主；强调聚光灯光泽；整体气氛沉着、安定、舒畅。而服装店则是照明均匀圆滑，无斑驳，且舒畅；试衣镜照明尤为重要。

药店、化妆品店更注重整齐明亮和洁净感，重视商品原色。

第九节　陈列室照明

一、照明要求

陈列室的任务是展示商品。因此，照明要把展品的形状、色彩、质感等正确地表现出来。同时，应避免光和热对展品引起的损伤。

二、照度标准

不受辐射热所损伤的展品（金属等）照度不受限制。对光和热辐射敏感的展品（绘画、皮、木材等），照度最好为150lx。对光和辐射特别敏感的展品（纺织品、水彩画、邮票、印刷品）照度宜在50lx。

三、亮度分布

展品的亮度与周围亮度比在3∶1。墙壁一般为无色或淡色，使入射光有良好扩散反射性能。天棚亮度可低，以减少顾客注意力转移。地面反射比控制在１０％以下，以避免反射亮度对人眼造成的干扰。

第十章
室内装饰与摆设

在生活中，我们的眼睛需有一个视野的焦点，或舒适的停留点，因为眼睛难于忍受空的或模糊的境界。在焦点或停留点寻获之后，视线才转移注意邻近的事物。留心的话，会发现眼睛本身是一直在运动不停的，如常久保持一定的视点，将导致精神的昏倦。所以，在一个优良设计的室内空间内，必须有计划地引导我们的眼睛处于室内事物的特点上，然后转移视线到其他事物，并且随时做不定时重复的注视活动。这种设计称为"视觉流导"或"视觉导向"计划。

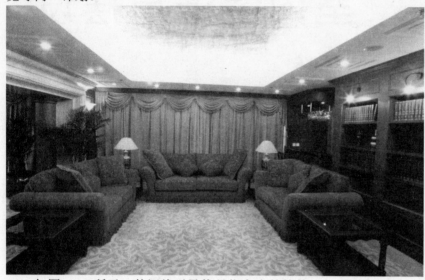

图 10-1　会馆接待厅装饰
设计：李泰山

如图 10-1 所示，其视线引导物是指室内的椅垫、灯具、装饰品、雕塑、挂画等。它们反映了室内建筑结构的外貌特点。

这一串室内事物常借装饰图案来作横的连贯，使之有调和的统一和对比的变化。而装饰图案是指壁纸、窗帘、地毯、家具表面的图案。

第一节　室内图案

一、室内图案的统一

在室内空间里，良好的设计应求得室内有关事物上的图案的归类和统一，使室内事物因而产生"有机性"的关系。这样，室内气氛才显得完整。如图 10-2。例如，最好使窗帘、床单的布料在图案上一致，而不以差别大的图案来制造气氛上的冲突和无机的松散感。

由此可得出结论：在一室内空间里，图案以不超过两种为原则。如需三种图案并存同一空间，需强调其中一个。其他两种图案减弱、简化，从而抵消冲突。

另外，室内图案的统一，还可经由色彩或图形上的共同性、连环性来创造。如同形不同色、同色不同形纹或类似的色与形。

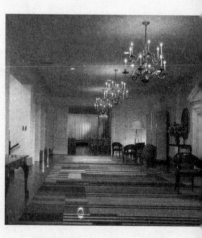

图 10-2　酒店过道装饰

二、图案与室内机能

图案的设计和选用，需考虑室内机能、人性机能、结构机能、方向机能和心理机能。这几种机能是相互交融的，不可单一考虑。

1. 室内机能

室内机能包括结构机能，方向机能。

2. 人性机能

人性机能包括视觉机能，心理机能。

3. 结构机能

应考虑图案与室内建筑结构群体性与一致性。例如：壁纸、窗帘、地毯及图案配合着室内的梁柱，门框图、窗缘、隔板结构等）即使不规则或不整齐的建筑结构，也可凭借图案变为整齐和规则的室内空间感觉。

4. 方向机能

考虑图案本身的方向性与室内流动线方向是否吻合或顺畅。如图10-3。图案方向机能可在室内空间产生视觉的导向功能。

上述各种图案各有不同的视觉机能，当设计某一特定性空间所要达成某种要求的气氛时，装饰图案的应用是一种捷径方式的处理。譬如：

（1）引人注目和活泼气氛的空间，可用动向性图案。

（2）放置古董的周围墙面可以选贴古典的抽象图案，或是古代人物具象图案，造成浓郁气氛。

（3）在四周环境看不到绿叶花草的环境，其室内空间可选贴丛绿花叶，以满足意境的需求。

总之，每一种图案都能增强相应意境空间的创造，而图案的表现，可应用在不同的室内建材和装潢材料上，尤其是装潢材料——织物、窗帘、壁纸、地毯等。

5. 心理机能

装饰图案应考虑房间的独立性。即：房间的性质、用途、个性气氛。例如：

（1）动向性图案应避免使用于休闲、松弛身心用途的客厅、卧室。但适用于廊道入口处或其他短暂逗留的空间。

（2）矫饰变化的自然物图案只适合成人居留的房间，而不适宜儿童或育婴室。因为这类图案可能阻碍与儿童的视觉意象的正常发展。

（3）儿童房以单纯的造型或趣味的描画图案为好，并配以明朗的色彩，过于抽象的装饰图案不适合儿童房间。

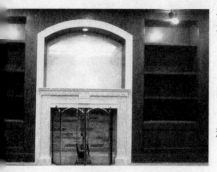

图10-3　局部装饰
设计：李泰山

三、图案与空间，比例的关系

1. 图案与空间

图案能由本身的明暗、色彩的温度与强度、图形的的大小来改变空间感觉，如：强烈而大型的图案有向前逼近，压力之感；细腻而弱小的图案有远退轻飘之感。

强烈而大型的图案如应用在相互面对的两面墙上，则将形成空间的狭窄感（容易引起精神医学上的"Claustrophobic"病态，这种病态能由图案应用错误而引起，其心理病态改变是恐惧于被关闭在狭小室内）；应用细弱而明调的图案时，则使面对着的两面墙壁室内形成宽阔的空间感。

2. 图案与比例

由于图案能改变室内空间感，因而连带形成室内比例上的错觉，如：强烈的图案因有逼近感，使用于正方形空间内相对两墙上，会引起矩形的错觉现象。有似于色的冷暖引起的错觉一样。这是因图案有变形的功能与效果。例如：

（1）门窗比例　借助装饰图案的图形用以调整比例，小门窗上，用大图形图案的窗帘，则使窗户看来越为渺小。

（2）空白墙面　以装饰图案与周围的空白墙面产生相得益彰的视觉效果。空白墙面能使室内保持空气畅通的心理感觉。

（3）房间大小　装饰图案的图形应与房间的大小成正比的处理，即：小房间用小图形的图案，大房间用大图形的图案，这样以保持正常现象的空间感（但特殊视觉效果上的处理不在此限）。

四、图案与室内的环境与情调

图案之所以能适应室内环境和增强室内的某种情调气氛，这便是图案的空间效力，但效力产生，除了其本身的图形和色彩之外，还须借助于环境周围的事物。如图10-4。室内的家具、装饰品、图案之间具有某一共同特点，并产生有机的关系。而人们在享受室内情调时，间接地感觉出图案效力作用，这才是上好的设计。

在室内某一部分或角落有待强调时，可处理以强烈对比或特异造型的装饰图案，以求醒目效果。例如：在厨房里常因工作忙碌而地湿易滑，用黑白对比的地砖，能使人炫目，以提高警惕。

五、织物与室内设计

室内空间只有通过家具和其他物质实体，才能赋予其真正的使用价值。在这里，织物的设计与室内环境的设计，构成重要关系。例如：

（1）沙发面料、靠垫给人们使用家具时提供很大舒适。

（2）地毯给室内带来一个富有弹性、防寒、防潮、减少噪声的地面。

（3）窗帘为室内调节温度、光线，隔音和遮挡视线。

（4）陈设覆盖物可防尘，减少磨损。

（5）屏风、帷幔可挡风，造成隐秘性空间。

室内如缺少织物，那定会是一个冷冰冰的、生硬呆板的环境。

六、织物的肌理在室内的作用

肌理即物质表面结构状态。在织物上，它主要体现于材料与编法上。不同的材料及编法会造成不同的触觉质地（如柔软、纤细、板硬、粗糙）。

粗的织纹能吸光造成暗调，细的织纹反射光会使辐面显大，产生明调（相同绿色的精呢显得暗些）。如图10-5。

七、编织纹理与结构空间

织纹有垂直、水平、垂直加水平和斜纹等。这些纹理令人产生空间结构的联想。例如：淡调发光表面，有坚固感，冰冷感，远距感；暗高无光泽表面，有柔软、温暖感，围逼之势；暗面发亮的表面，如镜子一样，则有多层的空间效果，可利用来改变错觉的比例和错觉的空间。

一个房间如采用过多的不同织纹时，则室内空间将产生视觉混乱和气氛不安的现象。而最主要是它将失去独特的气氛和个性。

采用对比纹理，乃需遵循调节功能。应注意：

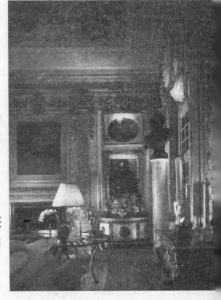

图10-4　接待厅装饰

图10-5　过道装饰
设计：李泰山

（1）在一空间内避免用不同织纹的相同材料，这种处理势必导向浓厚的装饰意义。

（2）虽织纹渐渐取代装饰的地位，但装饰图案在室内空间面积有限，不像织纹是整个室内建材的附属表面。所以，织纹对比不得浓重、强烈，方能不流于轻浮和过分饱和的装饰意味。

第二节　室内摆设品

一、摆设品的作用

在室内环境中"摆设品"（Accessories）是属于表达精神特质的媒介。从表面上看，它的主要作用是在加强室内空间的视觉效果，但在实质上，它的最大功效是在增进生活环境的性格品质和性灵意识。如图 10-6。

换句话说，摆设品的价值比其表面意识远为积极，它不仅具有观赏玩抚的作用，可以收到怡情遣兴和陶冶心性的效果，而且含有创造表现和潜移默化的功能，足以达到自我塑造和变化的目标。如图 10-7。

摆设品的范围极为广泛，在原则上，它可以划分为装饰性摆设品和机能性摆设品两大类型。

（一）装饰性摆设品

它是指本身没有实用价值而纯粹供作观赏的装饰品，这类摆设品多数具有浓厚的艺术趣味或强烈的装饰效果，即富于深刻的精神意义和特殊的纪念性质。前者如珍贵的书画雕刻，后者如一般的纪念品等，皆属于这个范畴。如图 10-8。

装饰性摆设品分类列举如下：

图 10-6　西餐厅摆设艺术

图 10-7　客厅装饰品

图 10-8　会议厅装饰
　　　　设计：李泰山

1. 艺术品

绘画、雕塑、书法、摄影等纯粹造型作品，常被视为珍贵的室内摆设品，杰出的原作固属理想，精美的名作复制品也极有价值。

在选择上，不仅必须注意造型色彩是否合乎室内形式的原则，而且必须

重视内涵是否合乎室内格调的要求。如果将不适当的美术品陈列在室内，非但无补于装饰效果，反而将破坏室内的精神品质。同时，古代遗传下来的工艺品（古董）同样被视为珍贵的艺术品，诸如：铜器、玉器、陶瓷器、漆器等。无论是纯粹的玩物或应用器皿，皆属这个范围。而且，它的历史价值和艺术价值同样受到重视。

2. 工艺品

设计精美的工艺品，无论是木工、竹工、石工和金工等范围，抑或是器物和玩偶等类别，常视为珍贵的室内摆设品。它的实用价值在这种情况之下并不重要，在实质上，它已转变成为另一种形态的艺术品。如图 10-9。

3. 纪念品

祖先的遗物，亲友的馈赠，功绩的奖品以及结婚和生日的纪念品等，是最富于情感和精神意义的室内摆设品。同时，旅游纪念品、获取品或是战利品等，同样是富于纪念性的室内摆设品。

4. 嗜好品

因个人嗜好而搜集的物品范围极广，其中不乏可以供作陈设的，诸如：花鸟标本、猎具、烟斗、钱币、邮票、民俗器物等，皆是别具风格、足以表现性格的室内摆设品。

图 10-9　室内摆设品

5. 观赏动物

可以供作室内摆设的观赏动物以鸟类和鱼类为主，鸟类以鹦鹉和金丝雀等较为珍贵、普遍。鱼类则不出金鱼和热带鱼的范围，宜同时注重鸟笼和鱼缸的造型。

6. 观赏植物

可以供作观赏的植物种类繁多，适于作为室内摆设的多以插花和盆栽两种形式为主，宜同时重视花器的造型。

（二）机能性摆设品

它是指本身原有特定用途兼具有观赏意味的实用品，这种类型的摆设品多以造型色彩取胜，大凡日常器皿、用具，乃至书籍等皆可列入它的范围。

机能性摆设品分类列举如下。

1. 器物

室内应用的器物种类繁多，大凡陶瓷器、玻璃器、银器、铜器、木器等项目，抑或餐具，容器和烟具等类别，除供生活使用之外，皆可兼为室内摆设品，只要造型色彩合乎室内的需要，将会产生优异的装饰效果。

2. 灯具

灯具虽然是照明器材，但却同时是最佳的摆设，无论是台灯、落地灯、壁灯、吊灯或是油灯和烛台等，皆可视室内形式的需要，选择适宜的灯型，以加强室内的视觉效果。

3. 枕垫

枕垫为坐椅和床等家具的重要装饰品，也可铺设在地板和台阶上，枕垫的造型多以单纯的方形和圆形为主，必须注意色彩和纺织物质感的表现，部分也采用刺绣、贴布或印染等技法加上各式的装饰图案。

4. 书籍

书籍、杂志是最佳的室内摆设品之一，陈置适当不仅可以增加阅读时的便利，而且可使室内充满文雅脱俗的书卷气息。适于文人或文学爱好者的生活环境。如图 10-10。

图 10-10 书籍摆设
设计：李泰山

5. 音乐器材

乐器的造型多数非常优美，引用为室内摆设品可以增加音乐气氛，适于音乐家或音乐爱好者的生活环境。

6. 运动器材

利用运动器材作为室内摆设品，可以充分表现出爽朗活泼和强健刚劲的生活气息。尤其是造型优美的网球拍、高尔夫球具、弓箭、刀剑和枪支等，皆足以加强室内的装饰效果，适宜于运动家或运动爱好者的生活环境。

7. 食品

可供室内陈设的食品包括新鲜的果蔬，设计精美的酒瓶和罐头等食品容器两大类别。若能善于利用，可使室内增色。

8. 化妆品

化妆品容器常是造型优雅、色彩艳丽的精美设计，即是梳子、刷子和镜子等梳妆用具也多灵巧优美，为梳妆台或化妆室的最美陈设品，若能巧妙地搭配鲜花、玩偶，或以手饰为陪衬，更能产生动人的情趣。如图 10-11。

9. 玩具

玩具不仅是儿童环境的最佳饰物，偶尔也可陈置在室内其他空间，足以产生一种幽默感和趣味性。

二、摆设品的选择与陈列

图 10-11 室内摆设品

室内环境的生活气息和灵性品质，往往凭借摆设品的媒介而获得加强和表现，为了求取生活空间的优雅美感和卓越格调，摆设品的选择和陈列便成为室内设计和布置中极为重要的工作。

然而，由于摆设品的范围非常广泛，式样更为复杂，如果缺乏足够的装饰知识、充分的构思能力和适度的展示技巧的话，也很难将风格的搭配、形式的安排和整体的陈列等工作做到恰到好处的地步，而且，室内摆设品的陈列不能长期一成不变，以招致厌腻和枯燥的感觉。因此，必须经常刻意求变，处处匠心求工，使室内永远保持新鲜动人的情调，并且充分发挥调剂生活和涵养心性的奥妙作用。如图 10-12。

（一）摆设品的选择

摆设品的选择，除了必须把握"个性"的原则，以加强室内的精神品质以外，必须同时兼顾下列两个因素：一是摆设品的风格，另一是摆设品的形式。

"风格"是选择室内摆设品的重要因素，在基本原则上，从和谐的基础上寻求强调的效果是最高的规范。

基于这个前提，摆设品的风格不外乎依循两种主要的途径，选择与室内风格统一的摆设品，抑或是选择室内风格对比的摆设品。

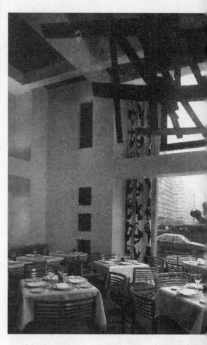

图 10-12 室内摆设与陈列

摆设品的风格若与室内风格统一是属于"正式的"处理方式，它在融洽之中求取适度的加强效果。反之，如果采用对比的手法时，是属于"非正式"处理方式，它可以在对照之中收到生动的强调趣味。

在第一种情况之下，摆设品本身的造型和色彩均较为强烈，否则将无法产生加强的效果；在第二种情况之下，摆设品本身的风格必须和谐，而且数量尽量减少，才不至于感到唐突。

譬如说，将传统的卷轴国画陈列在传统的厅堂之中，在原则上是统一的；同样的，将现代的抽象油画作为现代住宅的墙面陈设时，在原则上也是和谐的。然而，如果将两者交换陈列时，摆设品与室内之间就形成了强烈的对比关系，除非设法寻求共同的因素，消除矛盾的条件，否则，实难收到良好的效果。

总而言之，摆设品的风格必须以室内风格为依托。假如室内风格的性格非常独立而鲜明，摆设品的风格几乎别无选择，只有采取与室内相同的路线；假如室内风格的性格较为薄弱而不明显，摆设品的风格则具有较多的弹性，可以从各个的角度去寻求强调的途径。

在本质上，摆设品的"形式"是更为重要的基本因素，换句话说，摆设品本身的造型、色彩、材质表现是选择工作上必须更加重视的条件，尤其是现代室内设计日趋单纯简洁，摆设品的形式也相对的日趋重要。从造型的角度来说，它虽然必须讲求与室内风格的统一，更重要的是重视它的强调效果。如图 10-13。

图 10-13 餐厅装饰与摆设

譬如说，在一面非常单纯的墙壁上面，选用一个或一组同样单纯的木刻墙饰时，它的效果必然易于统一而难于生动。反之，假如改用造型较为强烈的雕刻，使与背景之间的对比程度加大，则和谐的问题虽然比较复杂，但它

图 10-14 书房装饰造型

设计：李泰山

的效果也必然大为出色。如图 10-14。

很明显，要想打破室内过分统一的单调感觉，采用适度的对比以求取强调的效果，是一条极为可靠的有效途径。必须注意的是，当摆设品的造型与室内背景形成过分强烈的对比时，基于平衡和比值原则需要，必须采取减少数量或缩小面积或体积的方式作适度的调节，才不致产生过堵塞和喧闹的不良效果。

在色彩方面，处理的方式也是相同的，在原则上，摆设品多数采用较为强烈的对比色彩。同时，除非摆设品本身的价值和意义特别珍贵，或者是造型特别优美，也应该避免使用音调沉闷的色彩。

在实际上，色彩的对比包括色相、明度与彩度的不同对比，并不单指以补色为主的色相对比。

譬如在一间素雅的浅蓝色调的起居室里，悬挂数幅鲜明的黄橙色调的油画，是从补色对比的处理上去寻求强烈的对比效果。可是，如果在一间明淡的粉红色寝室里面，选用深浓的玫瑰红灯罩，则是从明度对比之中去求取突出的对比效果；同样，在一间素静的蓝灰色书房之中，摆一对明丽的宝蓝色饰瓶，则是从彩度对比之中去求取明快的对比效果。

然而，摆设品的色彩强调，绝不能缺乏和谐的基础，如果色彩过分突出，必须产生牵强生硬的感觉，尤其是选择数量较多的摆设品同时陈列时，色彩往往较为复杂，除了必须将陈列背景的色彩作单纯素静的处理以外，还需善于运用反复与平衡的原理调节，然后始能求得融洽的效果。如图 10-15。

在另一方面，摆设品的材质效果同样必须充分把握而给予适当发挥，由于摆设品的种类繁多，其所用的材料极为复杂，若能分别鉴识各种不同品质，才足以把握摆设品在材质方面的特色。

打磨光亮的大理石花瓶表现出柔细光洁的趣味，而毛面处理的同样器物却显得粗犷浑厚。同样的，原木果盘具有一种厚实朴素的雅致，而经过油漆处理的同样器皿，却变成细腻华丽的景象。

在基本原则上，同一批必须选用材质相同或类似而陈列背景形成对比效果的摆设品，使之在统一中充分表露材质的特色。

（二）摆设品的陈列

摆设品的陈列或展示是一项颇费心思的工作。由于室内条件不同，个人因素迥异，实难建立某种固定而有效的模式。相对的，只有根据设品的需要，凭借个别的心机，将性灵意识转化为创造力量，才能意识到机智，得心应手，获取独特的表现。从陈列前景的角度来说，室内的任何空间皆可加以利用，其中最常采用的基本方式包括：墙面装饰、桌面陈设和橱架展示三种。如图 10-16。

1. 墙面装饰

以绘画和浮雕等美术品或编织等工艺品为主要对象。

实际上，凡是可以悬挂在墙壁上面的纪念品，嗜好品和各种优美的器物等均可采用。在多数情况中，绘画作品是室内最重要的重点装饰，必须选择最完整且最适于观赏的墙面作为陈列的位置，除了重视作品的题材和风格外，必须一方面注意本身的面积数量是否与墙面的空间、邻近的家具以及其他装饰品存在良好的比例关系，另一方面注意悬挂的位置如何与邻接的家具和其他摆设之间取得活泼的平衡效果。

墙面狭小而画面巨大，势必挤塞，不如小幅作品来得恰当。相反，墙面

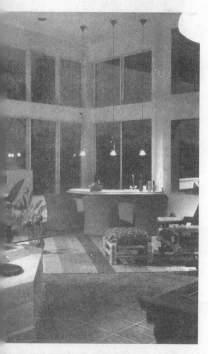

图 10-15　室内装饰造型

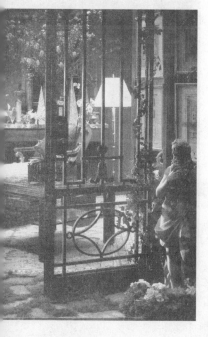

图 10-16　室内装饰与摆设

宽大而画面太小，则显得空洞，必须加大画面或增加篇幅来加强气势。当然，墙面的适度留白是更为重要的，否则，再精彩的作品也将因局促而减色。

假如想要求得较为庄重的感觉，可以采用对称的手法，将一幅或一组书画悬挂在沙发、壁炉或床头上的中间位置，使之与邻近的所有摆设形成对称平衡的关系。这种方式简单有效，但宜避免严肃或呆板的缺点。反之，假如希望获得较为活泼而生动的效果时，以应用非对称的法则最为有效，但必须从所有陈设的"量感"调节之中去发挥平衡作用。

同时，陈列的方向也很重要。同样的一组图书，作水平排列时，较安定，而作垂直排列时，则激动而强劲。

此外，如果一面墙壁必须同时陈列数量多、面积差别较大的而题材风格也较复杂的图案画时，由于本身的变化已经太多，只有从整体的秩序着手才能生效，尤其是对于面积的配置和色彩的分布等问题，都要搭配调节得当，始能免于凌乱，而收到完整协调的效果。其他墙面陈饰的原则大致相同，若能灵活应用，同样可以获得出色的表现。

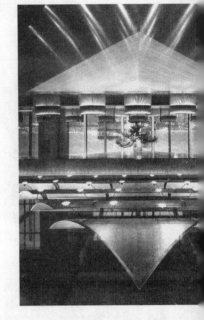

图 10-17　室内装饰

2．桌面陈设

其狭义对象本来是餐桌的布置，在欧美各国防大学，餐桌的陈设是非常考究而严格的。它不仅用精美的餐具求取高贵的感受，而且更以巧妙物摆设，来加强用餐的气氛。在相形之下，中式餐桌的布置显得远为贫弱，实有进一步加强研究和改善的必要。

从广义的角度来，桌面陈设的范围远为广泛，它包括咖啡桌、茶几、灯桌、边柜、供桌乃至化妆台等桌面空间在内，对于陈列的摆设品则以灯具、烛台、茶具、咖啡饮具和烟具应用器物，以及雕刻、玩偶和插花等艺术品或工艺品为主要对象。

实际上，桌上陈设的原则与墙面装饰是大不相同的，其中最大区别是桌面陈列必须兼顾生活的活动，并注意更多的空间支配。

譬如说在一张咖啡桌上同时陈设了烟具，茶具和插花等摆设品，其中的烟具和茶具皆与谈聚或交谊等休闲活动有关，必须陈列在使用便利的位置，插花虽然是纯粹装饰性的，但也是同样不能陈设在对活动有妨碍的地方。

对陈列的形式来说，桌面的所有摆设品不仅必须搭配和谐，比例匀称，陈置有序，而且必须与室内的整体性相呼应。

很明显，桌面的陈设如果五花八门，必然杂乱无章；如果比例悬殊，亦必然参差不齐；如果毫无条理，更是凌乱不堪。因此，桌子摆设必须在井然的秩序之中求取适当的变化，从匀称的组织之中追寻自然的节奏，而后始能产生优美的感觉。如图 10-18。

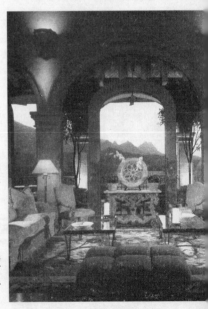

图 10-18　室内陈设品

3．橱架展示

某一种兼具有贮藏作用的陈列方式，它适宜单独或综合的陈列数量较多的书籍、古董、工艺品、纪念品、器皿和玩具等摆设品。然而，无论采用壁架，隔墙式橱架或陈列橱等任何形式，橱架本身的造型色彩都必须绝对的单纯，变化太多或过分复杂，都不宜作为有序的陈列背景。

同时，陈设品数量仍然以较少为胜，使不致有过分拥挤或不胜负荷的感觉。基于这个原则，不妨将摆设品分成若干类型来分期陈列，而将其余的暂时贮藏，一来可以使陈设的效果更有生气，二来可以使陈列的题材时有变化。

假如有必要同时陈设数量较多的摆设品时，必须将相同或相似的器物分别组成数个有规律的主体部分和一二个较为突出的强调部分，然后加以反复

安排，从平衡关系的调节之中求取完美。

在实际上，摆设品的陈设可以随每个人的意愿布置。除了上述的基本方式以外，大凡门窗、地面、天花板等空间皆能作为良好的陈列背景，只要选材恰当而构思巧妙，必能化平凡为神奇，为室内制造盎然的生趣。

第十一章
旅馆室内设计

第一节　旅馆室内设计概念

一、概念

（1）旅馆是为公众提供住宿和膳食的商业性建筑设施。

（2）现代旅馆提供综合服务（住、食、娱乐、商店、会议、旅游、商务）。

（3）兴于 18 世纪的旅游业，当时乘马车旅游盛行。今日铁路的发展，带动了旅馆业的发展。

（4）旅馆常附属于商贸大集团。

二、类型

各类旅馆按它们的主要营业对象，可分为商业、游览、居住等性质旅馆。例如：体育旅馆、滑雪旅馆、划船旅馆、会议旅馆、公寓旅馆、汽车旅馆、（大）小饭店（附酒吧、餐厅、卧房），此外还有假日村和营地。

第二节　旅馆大堂设计

昔日以"流线"为依据进行设计的要领已不适应今日旅馆功能的需求。现代旅馆趋势——"海特概念"美·波特曼出现了，核心是："共享空间"，其观念是：

（1）旅馆是一个社会结构的综合体。

（2）旅馆是"小社会"。

（3）"小社会"的"市中心"是"共享空间"。

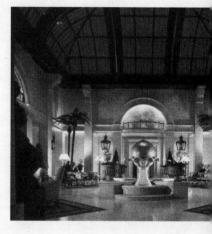

图 11-1　旅馆设计

"共享空间"概念的产生，引起了旅馆设计的一场革命。超常尺度的共享大厅出现，使人为之惊叹（如广州花园酒店，北京中国酒店）。如图 11-1。

上海波特曼酒店，使原来占主导地位的"希尔顿"、"喜来登"等旅馆大为逊色。

一、旅馆入口

主入口与入口车道呈现的外观形象是旅馆形象的象征。它应具备以下条件。

（1）有明确、特殊的形象特征。

（2）易于辨认，能直接引导旅客到达门厅。

（3）入口前应有 5.5m 宽、便于两辆车通过的通道。

（4）天棚应有 5m 高（可作独立结构设置）。

（5）利用照明强调入口，显示旅馆内部，并给人以安全感。

① 有灯光照明的招牌。

② 入口处和外窗上部设暗灯。

③ 天棚顶设吸顶灯。

④ 入口通道设灯柱。

（一）入口处的门（光电束，超声束，磁感应束，手遥控）

（1）转门，自动双向趟门，推拉门。

（2）门框——防风雨，耐久（防锈蚀）并牢固，安全，有保卫功能。

（二）入口前厅

为减少由门外进入冷（热）空气，可考虑设双重门，以便形成入口前厅。要求尺寸为 3m 宽×1.8m 深。

入口前厅是外部与内部之间的一过渡区。可设置冷（热）空气幕。地面放置可更换的地面材料、擦鞋垫。

同时它又是旅馆的交通枢纽、宣传窗口；是旅馆的接（待）导（向）系统。理想的门厅从主入口起就应直接延伸，一进门就可看到服务台。它又是住客、顾客、访客各种活动聚汇的空间，也能水平地、垂直地把店内外关系联系起来。

入口前厅包含的项目有：

1. 服务总台

服务总台是大堂空间中重要的功能部分，也是装饰表现的重点。

（1）服务设施内容有：接待、登记、预约订房、会计出纳、货币兑换、问讯、钥匙管理、邮件、旅行订票、办公管理。

（2）服务总台的形式可按顺序布置成一个长柜台，也可分段设置。

（3）服务总台的位置应使人进入前厅能立即看到，又能使服务员监视整个大堂，避免靠近门廊、电梯及其他交通要道而出现拥挤。

（4）服务总台的面积应根据旅馆的规模、等级、旅客居住的时间来决定。各项作业面积的最小尺寸如下（单位 mm）。

① 柜台作业面积：750 长×600 深。

② 柜台后交通面积：1050。

③ 设备及文档面积：1500×600。

④ 台前携行李面积：900×900。

⑤ 人员通过台前的交通面积：1800。

（5）服务总台的尺寸是按客房的数量决定，其标准尺寸如表 11-1。

表 11-1 　　　　　　　　　服务总台尺寸

客房数/间	长度/m	面积/m²
50	3	5.5
100	4.5	9.5
200	7.5	18.5
400	10.5	30

（6）服务总台设备分登记和出纳两部分，其项目分别是：

登记部分：

① 客房记录架——表示已住、预留、可出租情况。

② 资料架——旅客姓名、登记表格。

③ 邮件、钥匙——分类排列。

④ 文件柜——各项表格、文具。

⑤ 电脑。

出纳部分：

① 现金记账机——结算。

② 出纳银柜——现金存入。

③ 账目架——贮放发票，账目记录。

④ 发票收据盘——结账后依房间号归档。

⑤ 电话记录议——用计数器记录全部电话次数。

⑥ 安全保管柜——单房。

⑦ 保险柜——单房，每日结账用。

（7）服务总台装饰

① 天棚在柜台上部的高度可降低，以配合柜台形成空间形象。

② 柜台一般用木材与金属做构架，采用经久耐用的大理石作整体台面。

③ 正立面装饰造型，应整体富有力量，并可用暗光塑造。

（8）行政办公室有经理办公室、会计室、档案室。

2. 休息区

（1）为住店、离店、旅客设置的休息空间。

（2）一般在主入口侧边位置，靠近洗手间、商务系统。

（3）常设两组沙发、茶几。

（4）利用绿化区域地毯、工艺台灯作重点装饰，用升降地面来分隔空间。如图 11-2。

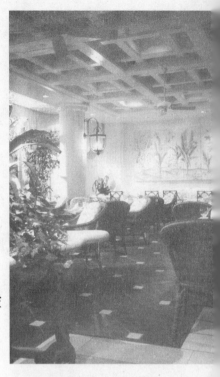

图 11-2　旅馆休息厅

3. 洗手间

为了清洁卫生和公共礼仪需要，空间要符合法定要求。

（1）男女洗手间入口应分开，并用字或标记注明。

（2）从任何部位都不应直接、间接看到洗手间室内。

（3）卫生设备应符合标准。

① 通风——空气需通过一套独立排气系统。

② 材料——便于清洁、耐酸、防潮，地面、墙面常用大理石、瓷片，天棚用金属、塑料型材。

③ 间隔——小间隔板不宜高出 2m，离地 0.15m。

④ 附设——吹干器、洗洁剂、废纸篓。

4. 电梯间（厅）

电梯间应设在进入门厅时即能看到的位置，应与楼梯靠近。应成行、成排布置、便于安装、维修、使用。宽度为 3.5~4.2m。
电梯间内应设特殊造型照明天棚，地面、墙面采用耐磨、耐损材料。

5. 辅助服务

旅馆的辅助服务设施包括商务、酒吧、咖啡吧、商店、美容院、银行、书报、花店等，可在大堂侧部形成一个整体系统。如图 11-3。各单元的设计可参考有关单项专题设计要求。

6. 大堂

大堂多为开敞式。开敞式大堂以"透"为主，各部分空间通，常用成片大玻璃，造成内外通透。利用家具陈设、绿化、水池来分隔联系空间，创造轻快、生动、华丽、舒适的气氛。

大堂在装修时，由于位置不同，装饰也不一样。

地面要求用高档、平整、坚硬、庄重、热情、易于清洁的石板材。

天花应着力设计，强调中心造型区，吊灯、装饰灯应具特点，它反映整个店的格调，面貌。

墙面，主要部位用石材，挂书画，设壁龛。

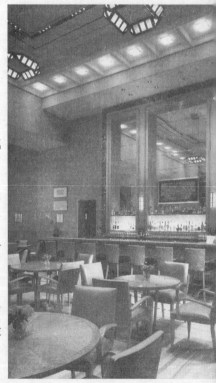

图 11-3　旅馆西餐厅

总之，三大空间面装饰风格应统一，艺术表现应有主次。

以前的内部装饰往往缺乏整个内部环境主题，装修应注意三点：

（1）建筑性质和所在环境是首要因素。

（2）名人轶事，历史典故、神话故事，可作为整个风格装修中的主题内容。

（3）抽象的幻觉艺术的材料，色彩构成艺术均可形成抽象性，意念性的主题内容，它在视觉中起联想、移情作用。

第三节　旅馆客房设计

一、客房概念

（1）旅馆的客房是旅馆建筑的重要组成部分，是主要营利的单元。在一定程度上反映了旅馆的等级和水平。

（2）面积指标、设备指标、服务质量、室内环境设计成为评价水平的综合因素。

（3）客房的环境设计是在有限空间内创造出适宜旅客休息、居住的生活环境。如图 11-4。

（4）它是个多功能小面积的小空间。它的功能是接待来自不同国籍，不同生活习惯，不同生活水平的旅客。旅客居住时间短，在客房内逗留时间少，白天外出游览观光，归来要在客房内睡眠、起居、会客。因此，在设计客房时，要考虑到使用上的舒适，方便、安全，使旅客有"宾至如归"的感觉。

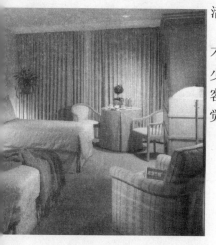

图 11-4　旅馆客房

二、客房标准间

（1）客房是饭店的主要组成部分，也是饭店存在的基础。

（2）旅馆不仅有餐厅，且有客房等旅居生活需要的综合服务设施。

（3）客房是旅馆组成的主体。在旅馆总面积中，它应占绝大部分。

（4）在整个旅馆的固定资产中，客房应占固定资产总值的绝大部分。

（5）它在整个设施中都处于绝对的优势。

三、客房家具陈设

（1）家具是以使用功能为主的陈设品。

（2）家具既可配合建筑空间形成完美的室内空间，也可根据需要作各种组合，形成空间里的空间。

（3）旅馆家具一般在满足基本功能要求下，力求减少件数，造型简洁，尺度适宜，构造坚固，制作精致，便于清洁，色彩与质感应与室环境协调，且富有变化。

（4）组合家具或单元系统的家具有着较大的实用价值，如果单从个体家具设计角度出发去符合一般人的眼光，就会对组合家具持否定态度——如"没有腿就不算椅子"——"没有扶手就不能算沙发"。

（5）作为陈设品、风格家具，则可不过分强调舒适和便于清洁。它们的

作用主要是点缀空间，表现传统。应改变不分场合的用红色钢管折椅的风气，多利用地方材料、特产，按功能部位配置家具，以丰富旅馆家具风格。

（6）家具具备明确肯定的"点、线、面、形、质、色"等线造型因素，并应认真考虑以下两点：

① 线因素——线型、线形、线间。

② 关系线——各家具之间水平向的各条"高度线"，即：每种家具的"面"在满足使用功能前提下，统一到几个高度上来，此虽非实线，却引导水平向视线运动，产生水平统一效果。家具群组的"方向线"—"共同线"它强调家具"群组"的序列感。

四、客房内的各项设置

1．床

（1）床是供宾客睡眠的工具，宾客约有 1/3 时间在床上度过。

（2）床的高低、长短、软硬度、均需合理。

（3）我国床的尺寸不太符合标准，欧美人反映很大。

（4）床的国标标准是（单位 mm）：

长×宽：美式 2000×990　　　　　　欧式 2000×1000
　　　　　　2030×1370　　　　　　　　2000×1500
　　　　　　2100×1520
　　　　　　2100×1830

床的高度现无统一标准，但各高度均有利弊，考虑角度不同，高度也不一样。

（1）从美观的构图考虑以 400~500mm 为佳。

（2）从方便服务员角度考虑则是 550~600mm。

（以上均包括床垫）

2．写字台与化妆台

是客房内不可缺少的家具，对其要求是：

（1）宽度　应同其他家具统一，400~500mm 为佳。

（2）高度　700~750mm。

（3）凳高　430~450mm。

3．床头柜

（1）应靠近每个床位，设于两单床之间或双人床两边。

（2）多数旅馆床头柜为固定式，是床头板的一部分，并装有电器插头（照明灯，电视机、收音机等开关），可放电话。

（3）柜高。需与床高相配合，一般 600~700mm。

　　　　柜宽。由床位之间通道决定。

4．行李架

（1）所有客房应设置长 750~900mm、宽 600mm、高 450mm 的行李架。

（2）它可是写字、化妆台的扩大部分或单件。

（3）胜地旅馆、行李架可附设软垫、靠背，作坐位用。

5．沙发茶几

标准间除写字、化妆台前有一小椅外，应设两沙发，一茶几。我国沙发均偏大，认为越大越气派、舒适、豪华。国际上，只放两圈椅和一高脚圆茶几，这样既舒适、节省空间，又方便布置装饰（但豪华级除外）。

6. **电视机**

（1）可固定在一可转动坐架上。

（2）以不需抬头、低头看之高度为好。

（3）要从床上、坐椅上看到。

（4）开关可在床头柜上控制。

7. **棉织品**

窗帘、床单、床罩、毛毯、枕套等使用的棉织品应满足以下要求：

（1）不采用易燃物品。

（2）应从房间色彩、地毯图案的和谐考虑。

（3）每种应有三套，用于换洗。

8. **挂衣橱**

（1）贮存空间大小，要视店等级及大部分客人留停的时间长短而定。

（2）挂衣橱常设于客房入口的小过道内。

（3）宽 560~600mm，高 1825mm。

（4）橱内或外要装电灯，照亮整个内部。

（5）平均客人停留 2~3 天的饭店，要求挂衣空间长度为 1500mm。

9. **抽屉**

化妆台、写字台均设抽屉，存放首饰、化妆品等。

10. **电话、电灯**

（1）天花中心设一全盘照明灯，高房用吊灯，低房用吸顶灯。

（2）中心灯开关设在客房门口小过道内和床头柜上。

（3）写字台、化妆台应设台灯。

（4）沙发旁设落地灯。

（5）床头设床头灯。

（6）所有灯开关由床头柜开关控制（灯架上也有）。

（7）高级间设夜灯，装于卫生间一侧墙脚上，仅照亮地毯。

（8）电话必不可少，常设于床头柜，卫生间有附机。

11. **客房内其他物品**

服务手册，针线包、信封、纸、笔、便条纸，客人意见表、问路方便卡。电冰箱、小酒吧、裤线保持器、花几、古玩等。

12. **卫生间**

卫生间面积为客房总面积的 1/6。对其有以下要求：

（1）多是背靠背成组布置，上下对齐。

（2）靠外墙，以利于卫生间自然通风、采光。虽能省去小过道，但客房缺乏隐蔽性并影响采光。

（3）靠内墙设在客房与走廊之间，客房前留下小前室或小过道。

（4）经济档店——淋浴、抽水马桶、洗脸盆为 2.6~2.8 m²。

　　　　　　　　浴缸、抽水马桶、洗脸盆为 2.8~3.3 m²。

　　中档店——浴缸、抽水马桶、洗脸盆为 3.7~3.3m²。

　　　　　　　　浴缸、抽水马桶、洗脸盆、净身盆为 5.1~6.5m²。

　　抽水马桶——冲式马桶（普通），或虹吸式低噪声马桶（音小，不太需维修）。

　　浴缸——浴缸长度决定卫生间大小（美国最长、宽）。

　　标准化浴缸——1500~1700mm×700mm。

（5）浴缸常嵌于三面墙中间。

（6）水龙头需用颜色加以标志，区分冷热水。

（7）上方装淋浴喷头，缸旁有平整防滑地面或设置防滑垫。

（8）浴缸上部应有安全扶手，挡水幕或推拉门。另外还应设置：

① 洗脸盆——常装在大理石台座上，并配巨大镜子，可单独分开，镜旁应设小刀，吹风插座，毛巾架，纸巾，大小毛巾、浴巾垫脚布等。

② 净身盆——在欧洲、美洲流行。

③ 晾衣绳——靠近浴缸一边装一根可拉出来的晾衣绳，绳头上有钩子，可挂至对面墙上。

五、商务套间

（1）会客厅（26 m²）　内应有写字台、椅、客座、沙发、茶几、电视、茶水台和卫生间。

（2）卧室　内应有双人床、床头台、灯、写字台、衣柜、沙发（单人）、卫生间。

六、总统套房（338m²）

（1）卧室　有夫人房（床、衣柜、化妆台）、卫生间（按摩浴缸、洗手台、坐厕）、沙发、电视台、衣柜、写字台。

（2）客厅　设主沙发、钢琴、写字台、副沙发、餐厅、屏风。

（3）办公室　写字台、文件柜、沙发。

（4）随员、保卫室　床、沙发、卫生间。

（5）厨房。

（6）阳台。

七、豪华套间

（1）卧房（卫生间、写字台、衣柜）。

（2）客厅　沙发、电视、牌桌。

第十二章
餐厅室内设计

第一节　饮　食　店

室内设计构思应充分体现饮食店建筑的性质和使用功能，以创造出特定的环境气氛。如图 12-1。其构思依据如下。

一、要求

（1）精美菜肴。
（2）优良的环境气氛。
（3）使用方便的家具和设备布置。
（4）良好的卫生条件及具特色的内部空间格调。

二、类型

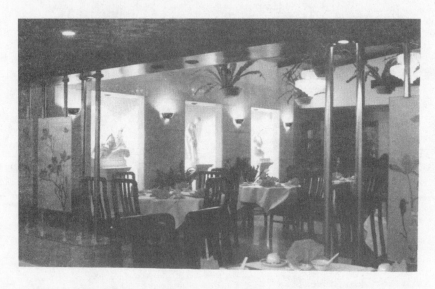

图 12-1　餐厅设计
设计：李泰山

（1）宴会厅。
（2）小吃店型。如图 12-2。
（3）特色餐室型。如图 12-3。
（4）酒吧。如图 12-4。

三、卫生保证

仅有美味菜肴，无良好的卫生环境，也难吸引顾客。为此，就要提供便于进行清洁工作的条件。条件包括：
（1）家具设备的选材和形式。
（2）空间各界面的处理。
例 1：大众化的餐厅

图 12-2　餐厅入口
设计：三原色装饰公司

① 地面采用便于清洁的水磨石面层。

② 墙面、柱子的窗台以下高度设置护壁（大理石等）。

例 2：一般饮食店

① 防止厨房油烟气味窜入餐厅。

② 应在厨房炉灶旁设能排风的装置。

③ 尽可能将厨房与餐厅隔开。

④ 地面允许、平面布局可能的话，将厨房与餐厅脱开布局将会更好。

例 3：噪声处理

① 饮食店内人多声杂，控制噪声也很重要。

② 墙面、顶棚用吸音材料。

③ 餐厅上空设置吸声悬挂物，并以雕塑形式出现。如图 12-3。

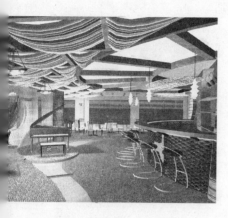

图 12-3　音乐餐厅大厅

第二节　餐厅的空间组织

一、餐厅的空间配置

餐厅性质不同，对空间要求亦有所不同。以下便是一些餐厅空间组织的实例特点。

例 1：办喜庆宴席的大宴会厅，集中较多人流，空间较大。对其有以下要求：

（1）建筑风格上突出："堂堂高显""宏敞精丽"。

（2）细节装修也较讲究。

（3）常用较高级的装饰材料。

（4）照明处理应使亮度充足、均匀，以免产生有主有次的错觉。如图 12-4。

例 2：饮食店餐厅

（1）单个面积不宜太大。

（2）常将大空间分隔成若干中小厅室。见彩图 11。

（3）多种空间分隔方式使内部空间生动活泼。如图 12-5。

例 3：北京京伦饭店

（1）二层正中，可同时容纳 400 人就餐。

（2）两侧有"竹影""台涛""兰香"三小宴厅。置放明式家具，古雅大方。

例 4：广州"陶陶居"餐厅

（1）利用层顶平台作过渡空间。

（2）一端为二层大餐厅，另一侧为一排小厅雅座。

（3）旺季还利用平台布置散座。

（4）亦可在一个较大的就餐空间内利用顶棚的升降、地坪的高差，用栏杆、隔断、博古架等手法进行二次空间分划。

例 5：上海华亭餐厅

（1）营业面积仅 110m²，共 70 座、净高 2.6m。

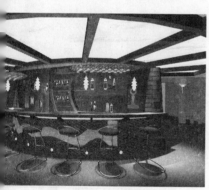

图 12-4　酒吧服务台
　　　　学生作品

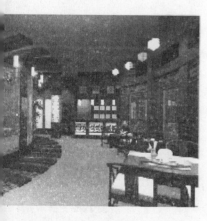

图 12-5　潮州茶厅前厅
　　　设计：陈春卿

（2）利用各种手法，在有限空间内将酒吧，散座全席、雅座等进行了适当组织。

（3）各大小空间分隔，便于三两知己相约就餐。也便于亲朋小聚，包席宴请。

二、景观与庭院绿化的配置

1. 借用自然景

人们来到餐厅希望获得物质与精神两方面的享受。在精神方面：则要求空间本身的艺术性和良好的景观。一般多在高层旅馆建筑的顶层设置旋转餐厅，以供人从上空俯视整个城市风光。例如：广州白天鹅宾馆公共服务部分，南面临江的共享间悬挂长 72m，高 7.2m 通高三层的玻璃吊幕。在底层的咖啡厅、西餐厅、二层的茶厅、酒吧及三层的风味餐厅、日本餐厅等均能看到四面全景。又如：杭州市的楼外楼餐馆，背靠秀丽如画的孤山，面对迷人的西湖，6 个餐厅的人，均能临窗观景，真是楼外有楼，景外有景。

2. 人工造景

当基地及环境条件有限，周围无景可借时，应人工造景。如广州瑜园酒家，位于闹市区内，地段紧迫，面积有限，酒家就在其中心部位辟建水庭，为周围餐厅创造优美的室外自然景色，并将绿化引入内部。

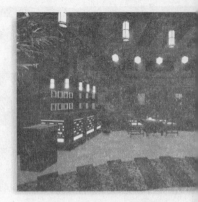

图 12-6　潮州茶厅大厅
设计：陈春卿

第三节　餐厅的情调

人人都会被艳丽的景观所吸引，餐饮业人士都已认识到："空间有限景无限"，餐厅空间情调非常重要，它是吸引顾客的手段。如图 12-6。

一、不同国家有不同的情调

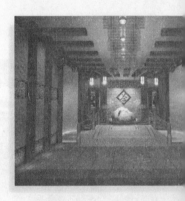

图 12-7　潮州茶厅入口
设计：陈春卿

中国人——进餐习惯灯火辉煌，兴高采烈，所以，室内采用金黄、红黄的光色最受欢迎。如图 12-7。

| 英国式——古典庄重 | 法国式——活泼明朗 |
| 美国式——不拘一格 | 日本式——家庭格趣 |

二、我国不同地区的不同风格

（1）南京金陵饭店中餐厅空间布局及细部装修，菜肴品名，均为江苏风味。

（2）广州华侨酒店餐厅选用潮州金木雕，水磨石等，采用广东传统地方材料装修，突出广东的地方风格。

（3）杭州风味餐厅用体现时代精神的装修材料，如：铜浮雕，玻璃镜面，丙烯树脂壁画，并就地取材，采用地方材料淡竹、毛征竹、烘竹制作的编织。

（4）深圳源园餐厅（深圳水库边，山环抱中，风景秀丽，环境幽静）内部装修采用民居风格，突出"幽""雅"情调。二层仅 2.2m 高，大片玻璃

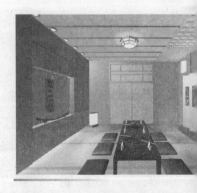

图 12-8　日本餐厅
学生作品

贯通外侧，内外交融。

（5）北京"独一居"酒家（精烹海鲜的山东风味）多以海中大量生长的海带为语言材料。用在凉棚上，还用山东的草编、剪纸、风筝等民间艺术作素材装饰房间，地方色彩浓厚。

（6）伦敦的约翰·康特餐馆（拳击家开设），四周挂满拳击家本人的照片。圆形家具均用 20 世纪 30 年代样式。装修尽量使顾客回忆起餐馆主人在 30 年代的风光。

（7）结合建筑空间内外环境的特点进行品题，以突出格调和意境。

例 1：香港美丽华酒店中的高级餐厅，命名为"拿破仑"餐厅，厅内装修陈设具法国古典格调，运用油画和雕塑，表现与拿破仑历史有关的宫廷贵妇，突出餐厅格调个性。

例 2："白天鹅"中的高级餐厅，命题为"丝绸之路"，将所有落地窗，满挂丝绒窗帘；"白天鹅"的士高厅命名为"椰林居"，围绕命名突出椰林图案，所有餐椅靠也采用椰林构图。命名为"莺歌厅"的茶厅，笼子中五彩缤纷的鹦鹉呢喃鸟语，加浓了传统茶座的品格。

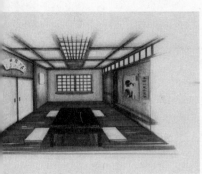

图 12-9　日式餐厅
学生作品

第四节　旅馆餐厅类型

旅馆餐厅的类型按以下方法划分：

（1）空间以中小为主，最大不超过 30 席。
（2）生意以多款式、多风格，菜款式以多风味为佳。
（3）经营以多价格为好（宴厅、吃街、快餐）。
（4）多种服务时间（24 小时服务）。

一、中餐厅

（1）散座。大空间内。
（2）卡座。中等空间内。
（3）雅座。小空间内（一围、两围等）。
（4）雅座是贵宾厅，配休息沙发，电视等。
（5）颜色突出红、金、黄，图案以民族龙凤为主，突出喜庆气氛。
（6）材料以木质为主，造型用栏、屏、通花雕门梁。

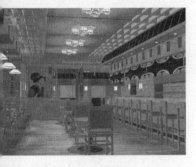

图 12-10　日式餐厅
学生作品

二、风味餐厅

突出异国情调，常设日本餐厅、西餐厅、韩国餐厅等各种不同品位餐厅，空间布局、造型、色彩等均体现各国文化，风格特色。

三、快餐厅

（1）色彩、造型、空间、设备、均体现"快"字。
（2）椅。座高超常、不能久坐，适应了快餐。

（3）色彩。单调、强烈、明快、装饰简单。

（4）通道稍宽。让人流、回转迅速方便。

四、咖啡厅

应优雅、舒适、光线柔和。

天花板略低，有一点音乐。

环境照明暗淡为佳。

可设散座、吧座、卡座、情侣座。

餐厅制服色彩以容易识别为主，美观为辅（出厅似小丑服，厅内就十分协调易识别），若全着黑色制服与客人差不多，就很难辨认。

第十三章
舞厅室内设计

第一节　舞厅的概念

一、何谓舞厅

　　舞厅是配备特种灯光、音响、舞蹈池台、观众席并提供各式各种饮料小食品，供人们娱乐的商业空间。它是人们娱乐休息、调节生活、进行社交庆典的场所。古代的平民、帝王均喜爱在特定日子聚集亲朋好友烧火堆，点灯烛，敲起动听的乐器载歌载舞。今日现代的建筑空间、高科技的灯光音像设备为人们提供了尽善尽美的歌舞欢乐的条件。

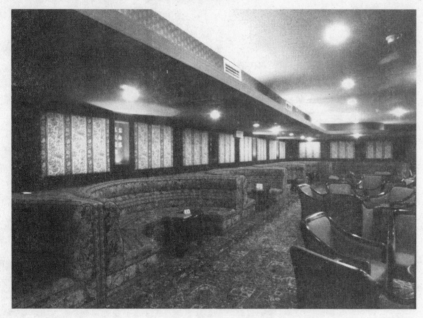

图 13-1　杭州金融中心舞厅
设计：李泰山

二、舞厅类别

　　（1）夜总会乐厅
　　设有各种形式歌舞厅、酒吧、餐厅、台球、电子游戏、桑拿……
　　（2）综合性舞厅
　　设有各种歌舞形式的舞厅。
　　（3）迪斯科舞厅
　　专门适合现代迪斯科舞的专用舞厅。
　　（4）卡拉 OK 舞厅
　　较小型的空间，由影视设备伴奏，引导人们歌唱。

图 13-2　娱乐厅
设计：邓声华

图 13-3　娱乐厅舞厅
设计：邓声华

图 13-4　娱乐厅舞台
设计：邓声华

图 13-5　娱乐厅卡拉 OK 房
设计：露小洲

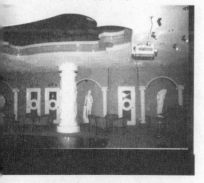

图 13-6　娱乐厅
设计：李泰山

第二节　舞厅功能空间设计

一个功能齐全的舞厅，应由以下区域组成。

（1）表演区　舞台演员表演歌舞的空间。包括乐队区，歌舞区、演员休息室、化装室、舞台背景造型，幕布造型、出台口。

舞台位置应在最大辐射观台席的位置。面积约 $40m^2 = 4m \times 10m$。

（2）舞池区　位置在舞厅中央部分。约 $1.5m^2$/人面积。如图 13-3。

（3）观众区　包括卡座区、豪华卡座区、散座区、吧座区。如图 13-1、图 13-3 和彩图 12。

（4）控制间　设有音响、灯光、控制设备。

（5）服务台　设有酒吧、制作间、收银台。

（6）人流区　主通道（1.2m）直通舞池、主入口、服务台、舞台。次通道（0.6~0.8m）设于观众席卡座、散座之间。

（7）入口　接待引导，具有良好的、强烈的个性形象。

（8）卫生间　独立排气系统。

（9）卡拉 OK 包厢　位置尽量独立，各厢房集中相连，面积分大厢房 16 人 $20m^2$、中厢房 8 人 $12m^2$、小厢房 4 人 $9m^2$、豪华厢房 $30m^2$，豪华厢房带舞池，休息谈话区，卫生间。并要求：

设计上充分强化每间厢房的装饰的不同形式（公共区形式统一协调色彩、象征符号和材料；隔音处理尤为重要；设置独立操作的音影设备和呼唤设备。

第三节　舞厅的形式与风格

不同风格的运用体现出人们对时代之潮流的追求。当今人们的审美观由于消费层次不同，消费形式不同，对风格的审美需求也各不同。因此，用一种风格形式已不能满足当今社会了。

一、市场分折

一般以消费对象的年龄、经济、文化水平来决定舞厅的风格。

（1）年满 18 至 23 周岁的青年，生命力旺盛异常，充满生机，也充满发展期的矛盾突发性。需要强烈的刺激性运动，向往知识，有理想、有幻想，无拘束。喜欢高技术式＋自然式的二合一式风格。如图 13-4。

（2）24 至 30 周岁的青年，事业与学业有所成，性格逐步稳定成型，心理与生理也成熟者意志更强。喜欢后现代式＋现代式。如图 13-5。

（3）30 至 50 周岁的中年，事业稳定，社会基础牢固，身心稳健，充满享乐。喜欢罗马式＋高技术式。如图 13-6。

二、平面布局形式

1. 布局形式应与建筑空间协调

（1）分析原建筑的特点，如面积大小，结构梁柱高低，空间的形状。

（2）充分发挥原建筑特点，利用原有面积，结构空间形状强化突出。

（3）对建筑的先天不足采取弥补、纠正。

2．布局形式与舞厅功能

（1）舞厅功能是舞厅体现实用价值的保证。表演、跳舞、服务、休息、人流，要在健全的动能基础上追求布局形式。

（2）为尽善尽美的满足舞厅功能，有时会产生出乎意料的形式特点，故应采用非平常的布局形式。如图 13-7。

（3）舞厅使用功能的流程是布局形式的依据。

3．舞厅布局与形式

（1）多采用辐射式。

（2）分区式：独立小区。

（3）交叉式。

（4）排列式。

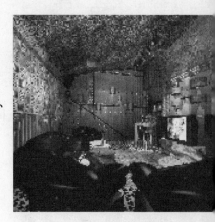

图 13-7　娱乐厅
设计：邓声华

第十四章
商场室内设计

第一节　商店概念

以往商店是流通场所，销售空间，是生产者→消费者的过程。

现代商店是综合性商业环境，它由购买、憩息、娱乐、饮食等构成。

商品是商店流通的主体。形成流通的一方，消费者是流通的另一方。所以，需全面掌握消费者的心理，促成流通顺利进行。如图 14-1，图 14-2 和图 14-3。

商品流通中顾客产生的购买心理分四个阶段（简单信息、复杂信息，信息与交换），如表 14-1。

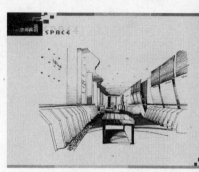

图 14-1　服装店设计
设计：马志超

表 14-1　　　　　顾客购买心理程序

产生兴趣	联想欲望	比较信赖	行为沟通
广告、陈列商品的质素、设计、色泽、品格、形状、款式、机能	商品情报、商品自身价值、商品配置	引导购买、待客艺术、商店信誉	包装艺术掌握顾客心理

商场设计应当根据商场空间状况、顾客心理及商品特性进行流导设计即商业空间的内部布置，烘托商品的灯光处理，特定气氛设计——激发情绪。

商场分类：

（1）从商场流通领域分为批发商场、零售商场。

（2）从经营项目分为专业商场、综合商场、百货商场。

（3）从服务方式分为营业员服务式，或自选商场式（超级商场）。

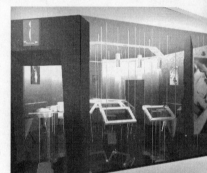

图 14-2　珠宝店设计
设计：陈伟怡

第二节　商场设计策划

在商场设计前应考虑以下因素：

（1）商场分析　经营管理条件；风格；顾客结构。

（2）建筑条件分析　梁柱结构、平面空间。

（3）商场室内功能系统

① 顾客系统——门面、招牌、橱窗、陈列展示设施、门厅、出入口、梯、休息间、卫生间，从而诱导吸引顾客，指导购买。

② 销售系统——货柜、货架、收款柜、营业环境，用以创造理想的购物环境。

③ 商品系统——仓库、进出仓通道、上架前贮存设施。

④ 管理系统——经理、财务、业务、供销室、车队（库）。

⑤ 内部员工系统——员工休息室、通道、更衣室、楼梯、饭堂、医务室、洗手间。

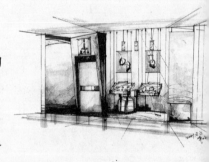

图 14-3　珠宝店入口设计
设计：陈伟怡

第三节　商场设计项目

一、设计内容

（1）门面、招牌　吸引顾客，表明商店名称。
（2）橱窗　吸引顾客、指导购物、艺术享受（电声光）。
（3）主体展示　POP展示。
（4）货柜　地柜、背柜、展示柜。
（5）商场货柜布置　尽量扩大营业面和宽敞的人流线路。
（6）柱的处理　淡化（贴镜片）以柱作陈列销售中心。
（7）营业环境处理　天花、墙面、地面、照明、色彩。
（8）陈列方式　量陈列、集视陈列、静陈列。

二、商店门面

（1）商店给人的第一视觉就是门面。
（2）门面的装饰直接显示商店的名称、行业、经营特色、档次。
（3）门面是招揽顾客的重要手段。
（4）门面是形成市容的一部分。

三、设计要求

（1）根据商店的个性、特色、档次、环境，并塑造出特有风格。
（2）利用点、线、面、立体造型创造出丰富的空间感。
（3）利用色彩、材质、字体、灯光、图案制造装饰效果。
（4）选择最佳位置（展示）。
（5）注意有关法规。

第四节　商　场　陈　列

一、商品陈列的基准

以商品为主，围绕着它的一切因素为辅的原则，是商品陈列的基准。以提高对商品的记忆和信服程度，从而诱导顾客作出购买行动。为此，应按以下三点处理。
（1）视觉诱导　看得清楚。
（2）触感需求　伸手易摸。
（3）衡量鉴定　质量、价格、价值。
总之，商品陈列应注意商品的摆放位置（高度、深度）和商品与顾客的距离（陈列方式）。

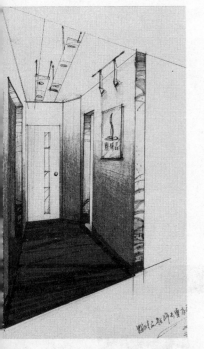

图14-4　商店内过道
学生作品

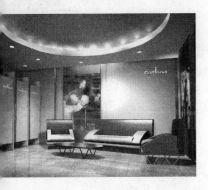

图14-5　时装店试衣厅
设计：马志超

二、陈列与表现

商品的陈列与表现，应注意以下关系。

（1）商品与环境　商品之间、商品与背景、商品与陈列设备。

（2）商品与表现　运用对比、协调、主从，以表现商品丰富感、质感和美感。

三、视觉因素

按顾客视线移动规律，应不断出现重点陈列（焦点设计）。

重点陈列将以各不相同的方式表达商品个性，让顾客始终保持浓厚的兴趣，留下深刻的印象。

四、陈列设备

商店经营受时代、社会背景的影响，势必导致陈列设备发生演变，演变的原则是方便经营、造型优美、方便装拆、投资经济，并适应不同类型、规格、尺寸的系列化柜架。例如：化妆品系列、手表系列。或者是适应不同性质，设置各具特色的陈列设备。例如：珠宝台配合坐凳、入口处重点宣传，陈列与存放有机地融为一体。

陈列设备的基本尺寸要符合人体尺寸、人体基本活动尺寸和人眼视觉范围规律。最低位置在地面向上 30～230cm；重点视域在 60～160cm 位置；一般视域在 160～200cm 位置；照明空间在 200～230cm 位置。

图 14-6　时装店设计方案

五、橱窗陈列

1．橱窗陈列目的

橱窗陈列的主要目的不是表现美观，而是协助推销商品。

2．主题橱窗陈列

跟上商品发展的趋势，这一趋势是商品销售对象中大多数可接受的。如：青年人掀起穿 T 恤热潮，此时推出标新立异的 T 恤陈列必事半功倍。

3．表现方式

陈列商品的表现形式取决于以下因素：

（1）要陈列的商品的性质，质量和价格（商品越好，方式越讲究）。

（2）当时的季节及当地的环境。如在农村的一般商店里陈列最时髦的城市时装，在当时当地推销。

（3）有关商店的营业性质。

4．设计要点

（1）先选好主题，再寻求新颖有趣的方式来表达这一主题。

（2）方式上，要标新立异，宜切题。

（3）切实表现你自己，超越你潜在的顾客。应尊重他们，以其习以为常的方式来表现。格调略高点，但不可过高。否则，会把陈列商品与日常生

活隔离开来。

图 14-7　时装店设计草图

5．橱窗陈列特点

（1）橱窗陈列是商店的眼睛，城市文化生活的镜子。

（2）橱窗陈列是展示、介绍商品的窗口。

（3）橱窗是传达信息，指导消费，促进生产的纽带。

6．橱窗陈列注意事项

（1）商品陈列要少而精，重点突出新产品、名产品。

（2）单一商品要以广告画作底，突出品牌名，增强橱窗的广告效果。

（3）季节性商品的底面和道具要分别采用不同的色调和造型，突出季节特色。

（4）纺织品应追求色彩和线条，重视美感。

（5）服装要以写意性的道具，多样式，抽象的手法突出商品。

（6）鞋类则可采用浪漫的手法以鞋盒作为道具，不规则地堆叠。

7．橱窗类型

（1）设置单面块玻璃窗，显示经营特色。

（2）玻璃通透式；　既陈列商品，又起室内外间隔作用，并展现商场内的格局（临街）。

（3）通道口位处要道，可采用多角几何形橱窗，造型别致。

（4）随墙体弯曲多面增设橱窗，增加展示，填空补缺，增添商场美观。

（5）以柱为中心组成橱窗，隐去柱身，使商场通透感倍增。

（6）用玻璃作柜幕墙形成另一类型挂墙。

（7）在商场枢纽设立陈列柜，四面八方引人注目，作为商场的突出导卖点。

（8）高低橱窗组合，避免单调。

（9）商店门面用玻璃作墙，商场便酷似一个大橱窗，一目了然。

（10）在货柜的终点或起首设置陈列橱窗，成为连带性商品起落点。

（11）店面迎面设立橱窗，突出商店经营品种，增强门面美观。

（12）现代材料装饰的橱窗，用精致的道具衬托，使商品显得高档贵重。

第五节　商场货柜空间组织

一、柜架布置基本形式

1．顺墙式

柜台，货架及设备顺墙排列。此方式售货柜台较长，有利于减少售货员，节省人力。一般采取贴墙布置和离墙布置——利用空隙设置散包。

2．岛屿式

营业空间岛状分布，中央设货架（正方形、长条形、圆形、三角形），柜台周边长，商品多，便于观赏、选购，顾客流动灵活，令人感觉也美观。

3．斜角式

柜台、货架及设备与营业厅柱网成斜角布置。能使室内视距拉长，造成

更为深远的视觉效果。既变化又有明显的规律性。多采用 45°斜向。

4．自由式

柜台货架随人流走向和人流密度变化，灵活布置，使厅内气氛轻松活泼。将大厅巧妙地分隔成若干个既联系方便，又相对独立的经营部，并用轻质隔断自由地分隔成不同功能、不同大小、不同形状的空间，使空间既有变化又不杂乱。

5．隔绝式

用柜台将顾客与营业员隔开的方式。商品需通过营业员转交给顾客。此为传统式，便于营业员对商品的管理，但不利于顾客挑选商品。

6．开敞式

将商品展放在售货现场的柜架上，允许顾客直接挑选商品，营业员工作现场与顾客活动完全交织在一起。此种方式迎合顾客心理，造就服务质量，是今后的发展方向。

二、营业空间的组织

1．利用柜架设备或隔断水平方向划分营业空间

其特点是：

（1）空间隔而不断，保持明显的空间连续感。

（2）空间分隔灵活自由，方便重新组织空间。

这种利用垂直交错构件有机地组织不同标高的空间，可使各空间之间有一定分隔，又保持连续性。且可用螺旋式空间布局。如索尼大厦，在 3.6m 层高的标准层中，将矩形平面分成 4 块。每块高差 90cm：盘旋上升。顾客到达大厦后，先由电梯上到顶层，再逐台参观而下。内部各陈列空间互相交错穿插，顾客在不知不觉中欣赏整个展室。

2．用顶棚和地面的变化分隔空间

其特点是：

（1）顶棚、地面在人的视觉范围内占相当比重。

（2）是对重点商品的陈列和表现。

（3）它较大的影响室内空间效果。

（4）顶棚、地面的变化（高低、形式、材料、色彩、图案的差异）能起空间分隔作用。使部分空间从整体空间中独立。

三、营业空间延伸与扩大

根据人的视差规律，通过空间各界面（顶棚、地面、墙面）的巧妙处理，以及玻璃、镜面、斜线的适当运用，可使空间产生延伸、扩大感。它们的特性是：

（1）将营业厅的顶棚及地面延续到挑楼下方，使内外空间连成一片，起到由内向外延伸和扩大作用。

（2）玻璃能使空间隔而不绝，使内外空间互相延伸，借鉴，达到扩大空间感的作用。

　　随着人们物质生活提高，商业空间要求建筑与环境结合成一整体。有些商店已将室外庭院组织到室内来。购物公园已开始出现。

第六节　商 店 照 明

一、形式

1. 重点照明
　　重点照明是利用商品下部光感，突出其立体感、质感，增强对商品的欲求。可用束射灯，反射灯作聚光照明。

2. 艺术照明
　　这是服务行业用于表现情调的，主要用来突出商品。

二、设计

　　（1）加强店铺行业立体特征，突出个性。
　　（2）把握照明目标。
　　（3）推敲照明方法。

三、特殊专业店铺照明

1. 珠宝、钟表、眼镜店
　　（1）以橱柜陈列为主。
　　（2）用聚光灯强调商品光泽、质感。
　　（3）店内整体气氛应沉着安定，富于现代感。

2. 服装店
　　（1）照明均匀圆滑，无斑驳，具有舒畅气氛。
　　（2）试衣镜十分重要。

3. 药店、化妆品店
　　（1）整齐明亮，具有洁净感。
　　（2）重视商品原色。

第十五章
办公室室内设计

随着社会市场经济日益完善，企业经营形式的多样化，办公环境也有了迅速发展。现代的办公设施提高了办公效率，人们对办公环境的观念及要求也发生了不同层次的改变。

第一节　办公室的类型

一、办公室的管理使用类型

（1）单位或机构的专用办公楼。整栋大楼按本单位或机构的实际情况整体策划、设计空间。

（2）由发展商建设并管理的出租给不同客户。各用户按各自的需要策划、设计空间。

（3）由发展商建筑并管理的智能型和高科技特征的专业办公室。整体公共空间通道、楼梯、大堂由发展商统一策划设计，各单位空间由用户自行设计。如图 15-1。

二、办公室的使用性质的类型

（1）行政性办公　各级机关、团体、事业单位，各类经济企业的办公楼。

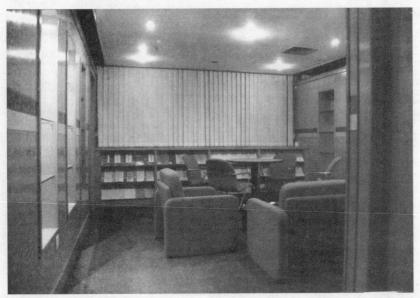

图 15-1　珠海非凡律师事务所
设计：李泰山

（2）专业性办公　各类设计机构，科研部门，商业，贸易，金融等行业的办公楼。

（3）综合性办公　同时具有商场、金融、餐饮、娱乐、公寓及办公室综合功能设施的办公楼。

三、智能型办公室

（1）具有先进的通讯系统、网络。它是办公建筑的神经系统。

（2）具有办公自动化系统，每个工作成员可用一台工作站或终端个人电脑，通过电脑网络系统完成各项业务工作，通过数字交换技术和电脑网络使文件传递自动化。

（3）建筑自动化系统。电力照明，空调卫生，输送管理；

　　环境能源管理系统；

　　保安管理系统——防灾，防盗；

　　物业管理系统——能源计算，租金管理，维护保养。

（4）智能型办公楼是通过计算技术，控制技术，通讯技术和图形显示技术来实现的。它的基本构成要素是：

① 高舒适的工作环境。

② 高效率的管理和办公的自动化系统。

③ 先进的计算机网络和远距离通讯网络。

④ 开放式的楼宇自动化系统。

总之，要设置易于和人沟通的绿化与自然景观。创造符合人们心愿，具有高科技内涵、安全健康、舒适、高效的现代室内办公环境。如图 15-2。在室内设计中构思的核心应"以人为本"，如图 15-3。充分运用现代科技手段，重视借景于室外，设景于室内。

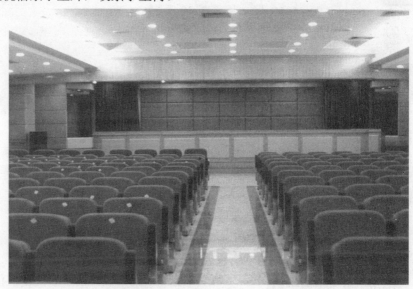

图 15-2　台山电讯局会议厅

设计：李泰山

第二节　办公室的功能空间

一、办公室的功能性质

图 15-3　珠海非凡律师事
设计：李泰山

办公室的空间按功能性质可分为不同功能区域。

（1）办公室　经理办公室（彩图 13）、职员办公室。

（2）空间形式　小单间办公室、大空间办公室，单元型办公室，公寓型办公室，景观办公室。

（3）公共活动区　前厅接待厅（彩图 14）、会议室（彩图 15，彩图 16）、接待室（彩图 17）、阅览室、展示厅、营业厅（彩图 18）、多功能厅。作用是：内外人际交往，聚会展示。

（4）辅助办公室　资料室、档案室、文化室、电脑室、晒图室。其作用是：提供资料，收集信息，编制文件，储存档案。

（5）附属服务区　开间、卫生间、电话交换机房，变配电间，空调机房，锅炉室，餐厅。作用是：为办公人员提供生活及环境设施服务。

二、办公室空间形式

（1）小单间办公室　较为传统的间隔式办公室，3.6m×4.8m　4.2m×5.4m 6.0m×6.0m　　（4~10 人）。见彩图 19。

① 空间相对封闭，环境宁静，少干扰，有安定感。

② 人之间易建立较亲切的人际关系。

③ 空间不开敞，各部门联系不够直接方便。

④ 受室内面积限制，办公设施也较简单。

（2）办公室　也称开敞式或开放式办公室 40m×10m,不少于 400m^2（80 人）。

① 19 世纪末工业革命后，生产集中，企业规模增大，为适应经营管理需要，办公各部分与组团之间要求联系紧密，要求加快联系提高工作效率。传统小单间难适应上述要求。

② 有利于办公人员，办公组团之间的联系。

③ 提高办工设施、设备的利用率。

④ 减少了公共交通和结构面积。缩小人均办公面积。

⑤ 近年来，随着空调、隔声、吸声、家具、隔断设施的不断更新换代，办公设备也日趋优化。

（3）单元型办公室

① 相对独立办公功能。

② 分隔为接待、会客、办公、会议、卫生间。

③ 可充分利用大楼各项公共服务设施。

（4）公寓型办公室　（商住楼）配置住宅、卧室、卫生间和餐厅。

（5）景观办公室　逐渐摆脱纯净性操作。创造宽松的主动性高效率的布局。

图 15-4　单元型办公室

设计：李泰山

三、办公室空间因素

办公室空间由于受柱网开向进深、层高净高尺寸和承重墙、剪力墙、装修造价标准等的制约，其选定的设施设备条件也不一样，为满足功能特点和使用要求，在设计时应注意以下几点：

（1）办公室平面布置应考虑家具、设备尺寸，办公人员活动空间尺度，各工作位置，功能排列组合方式。如图 15-4、彩图 19。房间出入口，交通安排可如图 15-5 设计。

（2）工作位置的设置可整间统一安排，也可组团分区布置。工作位置之间，满足组团内部之间联系方便，避免过多穿插，排斥干扰。

（3）室内面积 $3.5\sim6.5m^2$/人。

（4）室内净高 $2.4\sim2.6m$。

图 15-5　办公室通道
设计：李泰山

四、办公室环境

1．办公物理环境

热、光、声、空气质量物理因素综合。

各项设施，设备的合理选用和配置。提高卫生舒适程度。

（1）装修构造，选材。

（2）风口位置。

（3）门窗密闭性。合适的遮阳。

（4）界面选材的隔声，吸声。

2．办公心理环境

（1）空间大小，形状。

（2）采光照明，界面色彩的整体光色氛围。

（3）家具、设施的形状，材质色彩。

（4）空间尺度比例，明快和谐的色调，简洁大方的造型和线脚。

（5）一定比例的自然光，自然景色，天气，绿化。

（6）个人的私密性，领域心理，心理距离。

第十六章
住宅室内设计

第一节　住宅室内设计概念

一、住宅

住宅是一种以家庭为对象的人为生活环境。

狭义地说，它是家庭生活的标志；广义地说，它是社会文明的表现。

现代住宅是科学的机能与机械产物的艺术结晶。

中国古人认为："君子之营宫室，宗庙为先，廊库次之，居室为后"。说明中国古代对居室以宗法为重心，以农耕为根本的社会居住法则，兼顾精神与物质要素。

在西方，古罗马帝国建筑家波里奥认为："所有住宅皆需具备实用、坚固、愉快三个要素。"两千年前就已在实质上把握了机能、结构和精神价值。

到了现代，赖特则创导"机能决定形式"，认为人是自然的部分，居住者应接受到充足的自然生活要素。如图16-1。

赖特的住宅建筑哲学认为：

（1）住宅的完善实质存在于内部空间，它的外观形式也应由内部空间来决定。

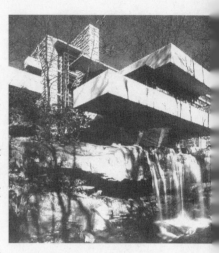

图 16-1　赖特作品"流水别墅"

（2）住宅的结构方法是表现美的基础。

（3）住宅建地的地形特色是住宅本身特色的起点。

（4）住宅建筑材料需表现其独特的质感。

（5）住宅的实用目标与设计形式的统一，方能导致和谐。

而勒·柯布西耶则认为："住宅是居住的机器，"住宅设计需像机器设计一样精密正确。它不仅需考虑生活上的直接实际需要，且需从更广泛的角度去研究和解决人的各种需求。诸如：重视自我表达，道德价值和多目标机能。

美国人高顿又认为：住宅应为人类提供完全的服务，它需同时提供机能的，情绪的，心理的，经济的和社会的服务。住宅的美应植根在人类的需要之中。

二、社区条件

住宅虽是一独立的家庭居住空间，但它需归属于一个完整的社区系统，始能发挥充分的生活价值。

社区概念——人类在特定地域内共同生活组织关系。

1. 精神条件

（1）共同的集体背景　相同的传统、习俗教育、职业、宗教。

（2）浓厚的社区意识　相同的生活观念、行为规范和责任心。

（3）和谐的整体环境　优美的景观，统一的建筑群。

（4）充分的文教设施　学校、公园、动物园、娱乐中心。

2. 物质条件

（1）完善的公共建筑　电力、电讯、系统。

（2）完善的福利设施　市场，托儿所、交通，卫生，停车场等，因而需慎重研究住宅所在地是否真有鲜明社区意识与完善的条件，才能作出明智的选择和评价。

第二节　住宅的家庭因素

家庭因素是决定住宅价值的根本条件。

一、家庭形态

家庭的发展成长阶段的不同，对住宅环境的需要也截然不同。

（一）新生期

家庭从新婚起到第一个儿女出生以前，人口简单，这种家庭无论是独立居住，或与上一代家庭共同居住，利弊参半。

（1）独立居住　自由而富私密性。

（2）共同居住　经济富足，有安全感，私生活易困扰。

（二）发展期家庭

儿女诞生至少年期、青年期，至另组新生期家庭。

1．发展前期

儿女诞生，至进入少年期。第一代需全力照顾第二代的成长，第二代需依赖第一代而生活。

居住上以两代结合式最佳——即将两代的生活空间密切结合，加强有利于第一代成长的设计因素。

2．发展后期

儿女进入青年期始，至另组新生期家庭为止。

在此阶段，第二代逐渐成熟，为使两代之间能在和谐亲密中保特适度独立生活和私密感，采用"两代自由式或两代分离式"为宜。

（三）再生期家庭

儿女另组家庭。人口减少，第一代人步入中晚年。

（四）老年期家庭

第二代完全离开家庭。

每个家庭在不同阶段的需要是截然不同的，事实上，只有根据实际人口年龄、性别结构和形态分别采取适宜形式，方能解决实际问题。

二、家庭性格

家庭特殊精神品质的综合表现，包括家庭的性灵气质、行为规范。表现为：

（1）先天因素　历史、地域、家庭的传统。

（2）后天因素　教育信仰、职业等现实条件，室内形式应与家庭性格相符。

三、家庭活动

群体活动——与家人共享天伦之乐与亲友联络情谊，谈聚、用餐、看电视、阅读等。如图 16-2、图 16-3。

私人活动——每个属员独自进行的私密行为。应与人保持适度距离，避免无谓干扰。包括睡眠、休闲、个人嗜好等。

四、家务活动

最繁重琐屑的工作——准备膳食，维护环境。

五、家庭经济

经济条件虽好，但若不善用，不仅无法获得完美的生活环境，反易导致低级趣味。单纯金钱因素只能交换物质条件，需加入智慧因素才能产生精神价值。经济不充裕时也不能草率选用低品质材料设备，以避免造成双重损失。宁可采取高品质材料的原则实施分期付款，以保障长期的经济实效。

图 16-2　起居室

第三节　住宅的空间计划

室内空间因素是建立生活机能的根本基础。为满足和解决一切家庭活动需要，应寻求合理的空间面积和有效的空间计划。

一、面积标准

在现实生活中，很难建立理想的面积标准，因人口数量、年龄结构、性格类型、活动需要、社交方式、经济条件诸因素的变化，只能采用最低标准作依据（美联村住宅委员会"FHA"、美营造杂志建议提高 1/3）。

3~5 人——总面积为 60~95m²。

起居室——13.2m²（设 5 人座）（23.8m²）。

餐室——8.6m²（4 人餐桌）（15.5m²）。

主卧室——11m²（19.1m²）。

儿女卧房——7.3m²（10.2m²）。

浴室——3.5m²（4.6m²）。

厨房——7.3m²（12.5m²）。

在确定居室面积时，还要考虑与空间面积有密切关系的因素：

（1）家庭人口愈多，单位人口所需空间相对愈小。

（2）兴趣广泛，性格活跃，好客的单位人口需给予较大空间。

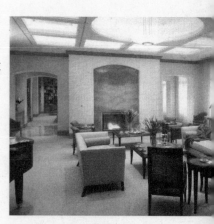

图 16-3　起居室

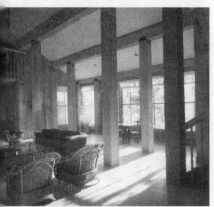

图 16-4　住宅室内

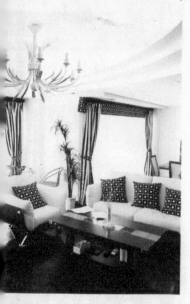

图 16-5　住宅室内

图 16-6　住宅室内

（3）偏爱较大群体或私人空间，减少房间数量。如图 16-4。
（4）偏爱较多的独立空间，每个房间狭小亦不惜。如图 16-5。

二、住宅空间设计的原则

1．功能区域设计
住宅的功能区设计要以家庭活动需要为依据。
（1）群体区　起居室、餐厅，以开敞平面为佳，以使活动有很强的效用，且联络方便。
（2）私人区　主卧室、儿女卧室、浴室。并应具备私密性、安全性和宁静性。
（3）家务区　厨房、洗衣、贮藏。

2．交通设计
以便沟通各活动区域间的联系。
（1）交通区域包括有形区——门厅，走廊，楼梯及通道。
　　　　　　　　　　无形区——泛指一切可作交通联系的空间。
（2）有形区需尽量减少，无形区善加利用。兼收节省空间、缩短距离的双重效果。

三、设计要点

（1）合理的交通路线，若直接介于各个活动区域之间，任意通过独立活动区域将严重影响空间效用和活动效果。
（2）尽量使室内每一生活空间能与户外阳台、庭院直接联系。
（3）多目标活动空间宜与其他生活区域保持密切关系。
（4）室内门户宜紧靠墙角开设，使家具陈设获得有利空间，各门户之间的距离不宜拉长，以能缩短交通路线。
由以上设计可见，区域计划所致力的是整体空间的合理分配，交通计划寻求的是个别空间的有效连结。只有两者相互为用，才能使空间计划获得理想答案。

四、平面空间计划

这是活动中心的规划，交通路线的安排（人流）。
活动中心是专为各种活动而设置的局部生活空间。如图 16-6。
（1）每个特定生活区皆是多目标的，需根据活动需要设置各不同的活动中心。
（2）性质特殊而无法与其他项目同时进行活动的，应设置独立的活动中心。
（3）性质相似，或机能可较换，或进行不同的活动，则宜设置综合的活动中心。

五、家具配置

这是平面空间计划的核心，从而使活动中心有充分机能。家具的选择和组合，皆取决于活动需要和空间条件。

1．活动需求

（1）家具结构形态和陈列方式，决定于生活需求和身心状态。

（2）供群体活动的家具需依据所有参与者的身心条件。

（3）供个人使用家具需合乎体型条件。

2．空间条件

（1）空间面积和造型对家具数量、大小、造型、陈列方式都有直接关系。

（2）大面积空间选用家具数量可较多，形体可放大，造型可较自由，陈列方式可多变化。

（3）小面积空间，数量宜少，形体宜巧，造型宜单纯理性，陈列方式宜规范而有序。

图 16-7　住宅室内
设计:符军

六、立面空间计划

立面设计、立面空间是泛指高度、长度及其高度与宽度所共同构成的垂直空间。包括以墙为主的实立面和介于天花板与地板之间的虚立面。两者形态不同，但可通过设计取得相似空间效用。

立面空间计划的重点应是贮藏与展示空间的规划和通风、调温、采光、设施的处理。在实施时应注意以下几点：

（1）墙面实体垂直空间要保留必要部分作通风、调温和采光，其他部分则按需作贮藏展示之空间。

（2）墙面有立柱时可用壁橱架予以隐蔽。

（3）立面空间要以平面空间活动需要为先决条件。

（4）在平面空间计划的同时，再对活动形态、家具配置详作安排。如图 16-7 和图 16-8。

（5）在立面设计中调整平面空间。

图 16-8　住宅过道
设计:符军

第四节　住宅室内区域计划

一、群体区域

这是以家庭公共需要为对象的综合活动场所。如图 16-9。这种群体区域在精神上代表着伦理关系的和谐，在意识上象征着邻里的合作。所以，待客、休闲、娱乐、用餐等皆以它为活动空间。

在现代住宅中，为加强群体空间的弹性机能，达到多元效用，多集结成一个可灵活应用的大型综合空间。按功能及其群体常分为以下区域：

图 16-9　住宅设计

（一）门厅

住宅主入口，直接通向室内的过渡性空间。

（1）作用　家人进出，迎送宾客，起屏障作用。

（2）要求　须具独特面目，易于辨认。形式上应与住室外形协调。

（3）设计　充分的人流线，简洁生动，重点装饰屏障。

（二）起居室

小型 360cm×540cm(20m^2)。

中型 480cm×600cm(29m^2)。

大型 600cm×78cm(47m^2)。

图 16-10　住宅角

设计:符军

（1）位置　住宅中央地区，近主入口，日照最佳位置，尽量利用户外景色。

（2）完善生活设施　合理照明，良好隔音。正确的调温，舒适的家具。

（3）设计　视觉形式以展露家庭特殊性格修养为原则。发挥家庭展览橱窗效果。

（4）空间　可设活动中心，也因用途不同在起居室设数个中心。如：

谈聚中心——　起居室的核心，家人团聚或待客。如图 16-10。对其要求是：适合的空间，家具、动线，合理、生动摆设的照明，利用台灯、靠枕、区域地毯、茶具、烟缸创造优雅悦目的气氛。

音乐中心——　可实现戏剧化以乐团聚，以乐娱客。

阅读中心——　以休闲性阅读为目的。光线良好，较安静空间，舒适扶手椅，并配置台灯、书架、脚橙、靠枕、小地毯、茶具。

电视中心——　以单独设置为宜。若在家人室，人与电视机的距离为荧屏宽度的 6~8 倍，视线保持水平，有效角度为 45°，并设电视灯为好。

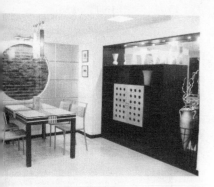

图 16-11　餐厅

（三）餐室

小型 300cm×360cm 约（11m^2）四椅一桌。

中型 360cm×450cm（16m^2）八椅一桌。见彩图 20。

大型 420cm×540cm(23m^2)。

一般说，餐室多邻近厨房，但靠近起居室的位置最佳。如图 16-11。

（1）正餐室　庄重，优雅欢悦，照明分主次，色彩明朗轻快。如图 16-12。

（2）便餐室　以早餐、午餐为主。不拘形式，具有轻松气氛和便利功能。

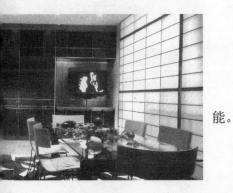

图 16-12　餐厅

（四）家人室

小型 360cm×480cm。

大型 420cm×650cm。非正式的多目标活动场所，兼顾儿童与成人的兴趣，将许多活动结合一起的空间。

起居室是正式的以成人为主体的，而家人室是非正式的，是完全对内的，为第二起居室。切忌将它直接向起居室暴露，设于服务区与起居室之间，

以求新颖，轻松、自由、安全、实用的效果。

（五）书房

供阅读、藏书、制图等活动的场所，它有两种样式。
（1）开放式书房　设于起居室或图书室适宜位置。
（2）闭合式书房　独立的清静空间，或私人办公室形态。

（六）静室

静坐、谈话、书写的场所，它有两种样式：
（1）开放式静室　最为清静位置，原则上不限对象。
（2）闲合式静室　隐室性质兼作书房。

（七）庭院

（1）游戏庭院　设在家人室邻近，备有秋千、滑梯。
（2）起居庭院　设在起居室或餐室邻近。
（3）静息庭院　设在寝室外侧。

二、家务工作区

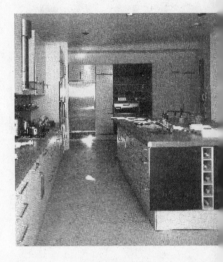

图 16-13　厨房

厨房、家务室、工作室、贮藏室、车房各种事务应在省力、省时原则下完成。如图 16-13。

厨房：与餐室和家人室邻近为佳。
（1）清洗中心　水槽：洗涤餐具食物，供应清水，配废物处理。
（2）配膳中心　由配膳台与贮藏台、冰箱、小型墙壁吊橱组成。
（3）烹调中心　炉灶、烤箱、抽油烟机。如图 16-14。
（4）计划中心　书写台、抽屉、电话。
（5）供应中心　供应柜、窗口、餐车。
（6）用餐中心　便餐区。
（7）动线要求　清洗—配膳、冰箱—烹调　（工作三角形）。
（8）布局形式　U 形、L 形、厅式（双墙式）、岛式、墙式、家人式。

三、私人生活区域

（1）成人享受私密性权利的禁地。
（2）儿女生长发展的温床。
（3）群体区互补空间，完善个体，自我解脱、平行发展。
（4）理想的规划需使家庭每一成员皆拥有各自私人空间。
（5）包括主人寝室，儿女室，浴室。

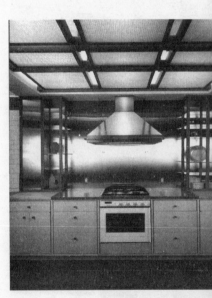

图 16-14　厨房

（一）主人寝室

夫妻用的私生活空间。
（1）要求严密的私密性、安宁感、心理安全感。

（2）满足休息睡眠、休闲、梳妆、卫生。

睡眠中心——取决于双方婚姻观，性格类型和生活习惯。

（1）夫妻共栖式　①双人床式（极度亲密，易受干扰）；②对床式（适度距离，易于联系）。

（2）夫妻自由式　同一区域的两个独立空间，两者无硬性分割。①开放式——双方睡眠中心各自独立。②闭合式——双方睡眠中心完全分隔独立，双方私生活不受干扰。

（二）儿女寝室

儿女成长发展的私密空间。需依儿女的年龄性格予以完善计划。

六个月以下婴儿与父母共居一室；稚龄儿女需有一个游戏场所，使之能自由尽情发挥自我。渐成熟的儿女宜给予适当私密空间，使工作、休闲皆能避免外界侵扰，情绪与精力皆能正常发挥。

图 16-15　儿童卧房

1．婴儿期寝室

初生到周岁，可单独设育婴室或在主人室设育婴区。该室（区）以卫生、安全为最高原则。并给予优美活动形式。配置婴儿床，器皿橱柜，安全椅，简单玩具。

2．幼儿期寝室

1~6岁之间，学龄前期。应注意：

（1）安全，便于照顾的适宜位置，近父母室，邻近厨房、家人室。

（2）充分的阳光，新鲜的空气，适宜的室温。

（3）综合性活动区域，幻想性、创造性的游戏活动。

3．后儿童期寝室（学龄期。如图 16-15）。

（1）形式学习开始，学习为有意的行为。

（2）重视游戏活动的配合，引导幼儿的兴趣，激励发展目标。

（3）可用活泼和暗示形式，启发创造能力。

（4）为男孩设工作台，为女孩设梳妆台。

4．青少年期寝室

12~18岁，中学期。如图 16-16。

（1）身心发展快速，但未真正成熟。纯真活泼，富于理想，热情鲁莽兼有，且易冲动。

（2）学习、休闲皆需重视，陶冶情操。

图 16-16　卧房

5．青年期寝室（法定年龄开始）

（1）身心皆成熟。

（2）显示学业、职业上的特色和性格上的表现。

四、浴室

综合性卫生设备空间，兼作健身，洗衣更衣。

（1）理想住宅应为每一寝室设置专用浴室。

（2）若住宅有两间浴室，一间供主人用，一间公共用。

（3）给水排水系统合乎标准，地面排水斜度与干湿区的划分宜妥善处

理。最小标准 165cm×135cm，较合适的尺寸为 150cm×235cm。

开放式——所有卫生设备置同一间中。

分隔式——以玻璃隔屏区分为数个单位。

（4）防潮，衣物贮藏，实用优美。

第五节　住宅室内设计程序

住宅室内设计是一种以满足个别家庭需要为目标的理性创造行为。设计应充分把握家庭实质，彻底认识住宅特性方能采用正确有效设计。因此，设计需通过一种精密而冷静的作业程序，从家庭房因素和住宅综合条件分析，进行实际空间计划和形式创造。作业程序分为三个阶段，详述如下。

一、分析阶段

1．家庭因素分析

（1）家庭结构形态　新生期、发展期、老年期。

（2）家庭综合背景　籍贯、教育、信仰、职业。

（3）家庭性格类型　共同性格、个别性格、偏爱、偏恶、特长、缺少感。

（4）家庭生活方式　群体生活、社交生活、私生活、家务态度和习惯。

（5）家庭经济条件　高、中、低收入型。

2．住宅条件分析

（1）建筑形态　独栋、集体栋、古老或现代建筑。

（2）建筑环境条件　四周景观、近邻情况、私密性、宁静性。

（3）自然要素　采光、通风、湿度、室温。

（4）住宅空间条件　平面空间计划与立面空间组织，如：室内外之间空间关系，空间面积与造型关系、区域之间的联系、门窗、梁柱、天花高度变化，平面比例和门窗位置对空间机能的影响。

（5）住宅结构方式　室内外的材料与结构。

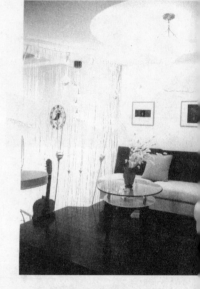

图 16-17　休闲区

二、设计阶段

设计阶段的工作重点是根据第一阶段——分析阶段所得的资料提出各种可行性的设计构想，选出最优方案，或综合数种构想的优点，重新拟定一种新的方案。然后进行空间与形式计划。

（1）空间计划　以机能为先。

（2）形式计划　以视觉表现为主。

设计计划定稿后，绘制三视设计图，绘制透视图或制作模型，以加强构思表现，并兼作施工的参考。

三、制作阶段

制作阶段的工作重点是：

（1）根据设计计划，拟定具体制作说明，制作施工进度表。

（2）依据制作计划进料，雇工或招标发包，结合实际的制作作业。

（3）施工中，需随时严格监督工程进度，材料规格，制作技法是否正确。

（4）如发现问题皆需随时纠正，涉及设计错误和制作困难的，应重新检查方案，予以修正。

（5）完工后根据合同验收。

参 考 文 献

1. 王受之. 世界现代建筑史. 北京：中国建筑工业出版社，1999
2. 侯平治编著. 现代室内设计. 台北：大陆书店，1983
3. 王建编著. 西洋家具的发展. 台北：大陆书店，1983
4. 张绮曼、郑曙旸主编. 室内设计资料集. 北京：中国建筑工业出版社，1991
5. 陆震纬、来增祥编著. 室内设计原理. 北京：中国建筑工业出版社，1997
6. （英）弗雷德·劳森著. 成竟志，奚树祥译. 旅馆设计规划与经营. 北京：中国建筑工业出版社，1987
7. 陈学文著. 喷画造型艺术. 哈尔滨：黑龙江美术出版社，1995
8. （美）朱丽叶·泰勒编著. 杨玮娣译. 主题酒吧设计. 北京：中国轻工业出版社，1999
9. 胡景初、柳淑宜编著. 家具设计与制作. 长沙：湖南科学技术出版社，1985
10. 胡金山主编. 音乐大师. 台北：台湾大英百科股份有限公司，1984

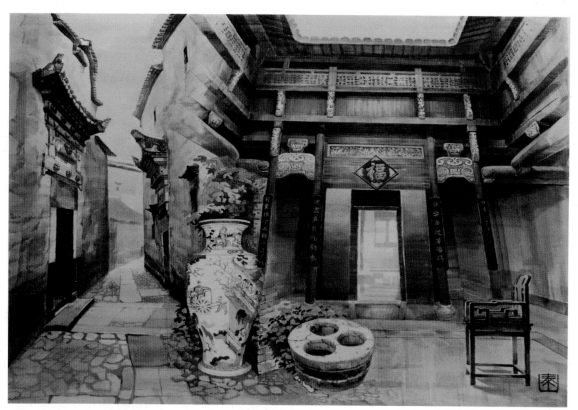

彩图 1　建筑画:《安徽西递祠堂》　中国传统风格　作　者：李泰山

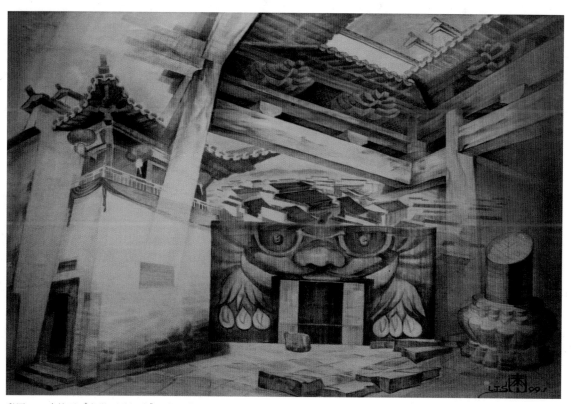

彩图 2　建筑画:《安徽西递祠堂》　中国传统风格　作　者：李泰山

彩图 5 麦克笔适宜作草图，
特点是快干，着色简便 学生
作业

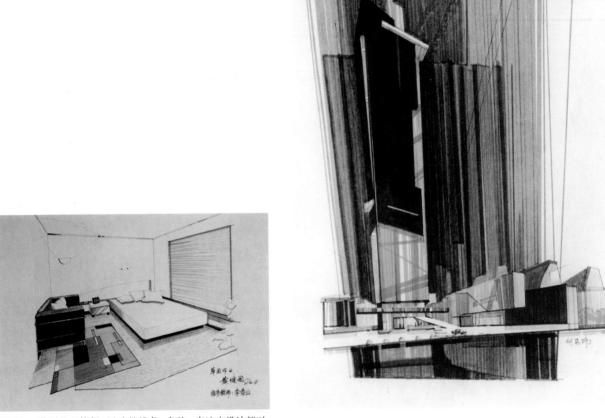

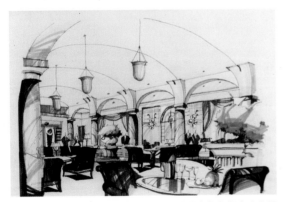

彩图 3 草图是以简便、迅速的线条、色块，表达出设计师对
空间造型的设想 学生作业

彩图 4 快速灵活的草图，有利于大量设计方案的产生和设
计思路的扩展 学生作业

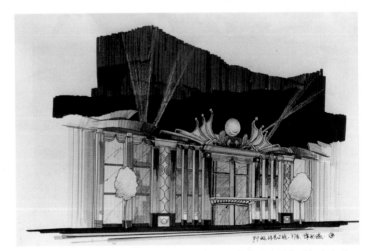

彩图 6 麦克笔草图，具透明感。明显的笔触可配合表现造型纹理与方向感
学生作业

彩图9　喷绘效果图
喷色均匀、和谐、细致
学生作业

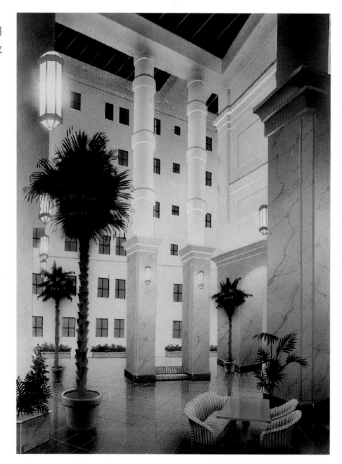

彩图7　水彩画法具有清澈明爽的透明感　学生作业

彩图8　水彩画法,作画快速,且保留线条之美　学生作业

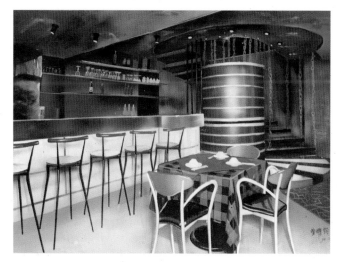

彩图10　喷绘效果图　造型柔美,渐层、虚晕等技法令人耳目一新
学生作业

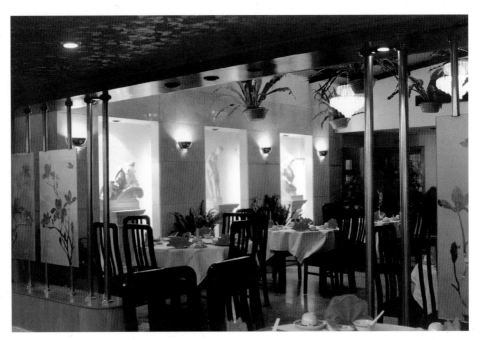

彩图11　广州天乐酒家　餐厅空间多种方式分隔,产生生动活动感　设计:李泰山

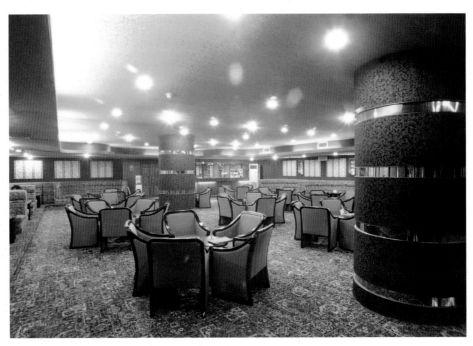

彩图12　杭州金融大厦舞厅　舞厅观众区设卡座,散座,酒吧座　设计:李泰山

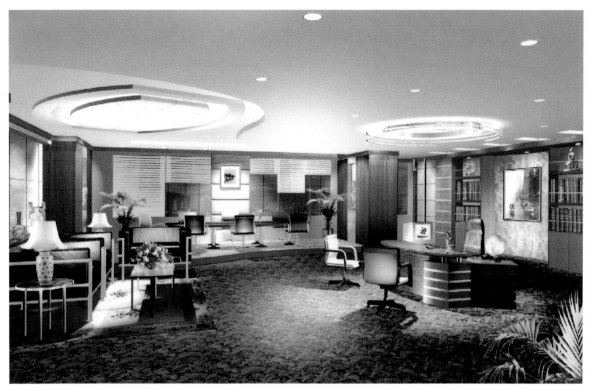

彩图 13　北京宏源证券公司总经理室　设计:李泰山

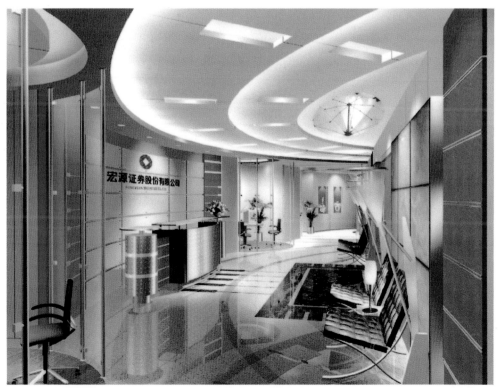

彩图 14　北京宏源证券公司接待前厅　设计:李泰山

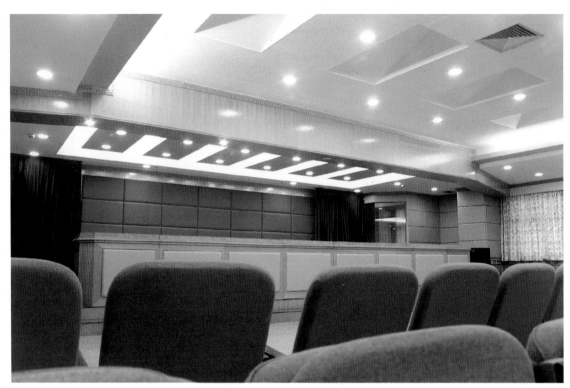

彩图 15　广东台山市电讯大楼会议厅　设计：李泰山

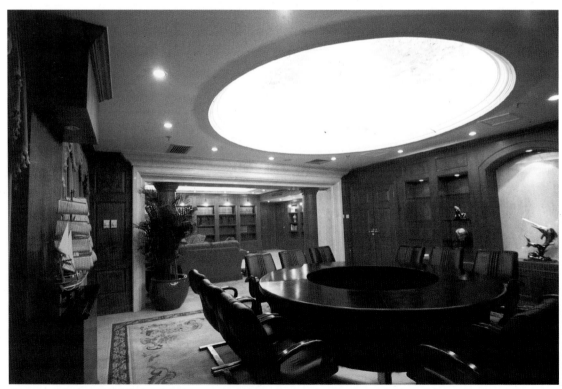

彩图 16　北京中关村科技办公会馆会议室　设计：李泰山

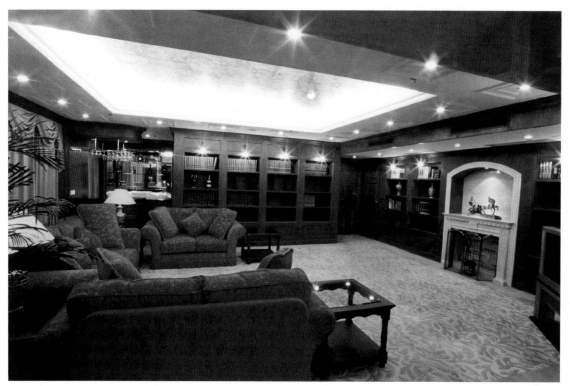

彩图 17　北京中关村科技公司办公会馆接待室　设计:李泰山

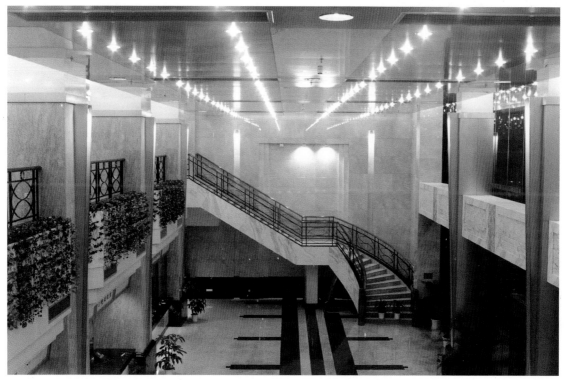

彩图 18　广东台山市电讯大楼营业厅　设计:李泰山

彩图 19 广东珠海非凡律师事务所办公室 设计:李泰山

彩图 20 广州珠江苑园别墅餐厅 设计:李泰山